仏像の秘密を読む

JN083049

山崎隆之

角川文庫
22226

はじめに──仏像の形と生命

本書は、筆者が仏像調査や写真撮影などで身近に接することのできた主な仏像について、仏師たちが何をどのように表現しようとしたか、いわば仏師の意図、秘策を読み解こうとするものである。そこで、まず、少々長くなるが、仏像とは何か、その様式の流れ、材料・技法、仏師の役割・技術など基本的なことがらを把握しておきたい。

仏像は、飛鳥時代から現代まで、途切れることなく造り続けられている。造仏のとくに盛んであった平安時代には、白河法皇だけでも生涯に六二〇〇体もの仏像を造らせたという。また、京都府三十三間堂の千体千手観音像のように、同種の像を多数造ることも流行した。

江戸時代、僧円空は一二万体の造仏を発願したといい、今も五〇〇〇体以上が残っている。

こうして夥しい数の仏像が造られた一方で、焼失したり、破壊されたものもあった。しかし、それでも、今なお多くの仏像が、各地の寺院や博物館などに残されている。

国宝、重要文化財となると約二七〇〇件、五三〇〇体あまり。とくに奈良、京都には有名寺院が集中し、人気の高い仏像に拝観者はあとを絶たない。

こうした仏像の人気の差は、いったい、何によるのだろうか。本来、仏像には差があってはならないのではないか。

『法華経』の「方便品」に、造塔造仏の功徳が説かれている。そこには、金銀宝玉で塔を飾るのも、童子が戯れに砂を集めて塔にするのも、また、美しく彩色された仏画も、童子が草木や爪で描いたものも、その功徳に差はない、とある。塔や仏画を造るのに、材料や技術の差は問わない。それは仏像でも同じだろう。まず必要なのは仏像としての基本的な形を備えているかどうかである。

では、仏像とは何か、どんな形のものか。

仏の形

仏像が初めて造られたのは、紀元一〜二世紀といわれる。仏教を開いた釈迦は紀元前四〜六世紀の人だが、彼が悟りを開いて仏陀（如来ともいう）になった時、人々はまだ、その姿を造形化することができなかった。それは釈迦が、人間のままで人間を超えた聖なる存在となったからである。当時、インドでは人間は死後も人や動物に生まれ変わり続ける（輪廻転生）と信じられていた。しかし、釈迦はその輪廻を断って

涅槃　寂静の境地に達したという。しかも、入滅したあともこの世に生き、人々を救い続けるという、その不思議な存在を形象化できなかったのである。

そこで、当面は、その居場所を示す玉座や舎利を納めたストゥーパ、説法のしるしとしての輪宝などでその存在を暗示した。やがてガンダーラで、また、マトゥラーで仏像が誕生することになる。人々は人間像を基本に "聖なるしるし" を付けることで、超越的な存在である釈迦＝仏陀の姿を表現できるようになったという。

そのしるしが「三十二相」である。そして、この「三十二相」によって仏の形象化が可能になると、指の形や持物を変えるだけで薬師如来や阿弥陀如来も容易に表せるようになった。また、盧舎那仏という宇宙そのものといった形のないものも巨大な仏像として表現するようになる。

さらに、こうした如来のほか、如来の前段階として修行を続けつつ衆生を導く菩薩や、仏教以前から存在したインド古来の神々も天部として集められた。また、如来や菩薩が変身し、忿怒の姿となって衆生を救う明王も登場して仏像世界は一挙に多彩となった。

その突破口となった「三十二相」とはどんなものか。

たとえば、頭上に椀状に盛り上がった「肉髻相」、額の「白毫相」、指の間の「縵網相」という水かき状の膜、掌に刻まれた「千輻輪相」等々。千輻輪相は足裏にもあっ

て、これを写した「仏足石」は、それだけでも釈迦の存在を示すことができた。また、仏像を金色に仕上げるのは「金色相」の規定による。

ところで、仏像を信仰の対象とし、布教に役立てようとすれば、その中に、崇高性、神秘性、精神性が込められていなければならない。それでなければ人々を感動させることはできない。そうした諸要素を込めた仏像の作り手として誕生したのが仏師である。その役割は大きい。

様式の流れ

飛鳥時代、初めて仏像という未知の存在を造ることになった止利仏師は、さぞや、怖れと不安でいっぱいだったにちがいない。そこで彼は、半島伝来の小さな仏像を手本とし、そのままを写そうとした。その謹直さゆえに、奈良県の法隆寺釈迦三尊像には、北魏仏の風格までがそのまま表現されている。

こうした手本に忠実な姿勢は、天平時代まで続き、各仏師は遣唐使のもたらす最新情報に基づいて唐風の仏像を造った。その技術力は、中国に今も残る唐代仏像に比べてまったく遜色がない。

奈良県の薬師寺薬師三尊像の完全無欠ともいえる姿、東大寺法華堂不空羂索観音立像の堂々たる存在感、同じく執金剛神立像の躍動感、興福寺阿修羅立像の生き生きと

した表情、唐招提寺盧舎那仏像の奥深い表情。しかも、どの像にも生命感がみなぎっているのだ。

この時代の仏師たちは、暗中模索の中で塑造や乾漆といったモデリング（塑形）による確かな造形技術を手に入れていた。

その後、仏像は中国の影響を脱し、徐々に日本的な相貌（そうぼう）に変わる。日本の仏師が、独自の解釈によって仏像を創り出せるようになったのだ。

唐の仏師が、写実によって人間の生命を込めようとしたのに対し、平安初期の仏師たちは、大地に根を張って長い年月を生きた樹の存在感、生命感を応用し、新たなる生命体としての仏像を誕生させたといえるかもしれない。この時期、京都府の神護寺薬師如来立像のような、カヤの一材から彫出された量感豊かで厳しい表情の仏像が造られている。

さらに、平安後期になると様相は一変する。寄木造りという技術革新のゆえか、あるいはヒノキという軟らかい材木によるのか、また仏像の役割に変化が生じたのか、前代の重々しい地上的な仏像とうって変わって、空中に浮遊する花びらのような、繊細優美な仏像が登場する。京都府の平等院鳳凰堂阿弥陀如来坐像や雲中供養菩薩像は、その典型である。

そして、鎌倉（かまくら）時代には、ヒノキを彫るという前代と同じ技法ながら、その高度な彫

技はモデリング技法に匹敵する造形力を発揮し、奈良県の東大寺南大門仁王立像のような生々しいまでの力感あふれた仏像を生み出した。

このように、各時代の仏師は、単に「三十二相」のような概念的なしるしによって仏像の資格を得るにとどまらず、各自がその感性を注入し、神々しさと生命感にあふれた数々の傑作を造り出した。

その背景には、仏像制作の依頼者である願主や、大勢の信仰者の存在があった。願主は、天皇、貴族をはじめ、僧、そして武士など、高い美意識を持った文化人たちであった。彼らを満足させるのは容易ではなく、平安時代には仏師は願主からしばしば手直しをさせられた。仏師はそうした人々の観賞眼に鍛えられつつ技術力を高め、表現力を磨いた。より気高く美しい仏像、厳かで力強い仏像、やさしく穏やかな仏像を創るべく努力を重ねた。そうした仏像が、傑作として今なお多くの人々を魅了し続けている。

多様な仏像のつくり方

ところで、仏像の材料はさまざまで、技術も多様である。

「方便品」には、仏像の材料として、七宝、鍮鉐（ちゅうじゃく）、赤銅、白銅、白鑞（びゃくろう）、鉛、錫（すず）、鉄、木、泥、そして膠漆布（こうしっぷ）が記されている。技法的には金銅仏、鉄仏、木彫、塑像、そし

て、膠漆布とあるのは漆で麻布を貼り重ねる乾漆であろう。

これらの中で、もっとも簡単なものは泥の仏像である。しかし天平時代に盛行した塑像となると、単なる粘土ひねりではない。粘土は乾燥によって大きく縮み、亀裂、崩壊へと進む。そこで、縮みにくい砂状の細かい土に和紙をほぐした繊維を混ぜ合わせた土を使う。この土は、すべての塑像に共通だが、心木構造にはいくつかのバリエーションがある。工房あるいは仏師ごとに工夫があったようだ。

乾漆は、塑土で造った原型に麻布を貼り重ね、中の塑土を除去して袋状にする。そして、麻布の表面に木屎という木粉のパテを付けて細部を整える。こうした脱活乾漆では、異なる三つの工程を経なければならず、イメージをストレートに表現できない。その便法として考案されたのが、木彫の表面に直接木屎を付けて塑形する木心乾漆である。

木彫は、木の用い方により一木造りと寄木造りに分けられる。寄木造りは、頭体の主要部を一材でなく二材以上とするもので、さまざまな利点はあるが、構造的に複雑になるだけ技術的には難度が高くなる。

さらに金銅仏は、まず中型土の表面を蠟で覆い、それをモデリングして原型とする。この上に外型土を被せ、熱をかけて蠟を流し出し、その隙間に鎔けた銅を流し込む。技術が未熟な場合、銅が隅々に行き渡らず穴だらけになってしまう。型が崩れて完好

な形が得られないこともある。

だから、各仏師は技術を磨き、改良を重ね、依頼者である願主のさまざまな要望に応えようとした。一方、願主にはそれぞれ悩み、不安また恐怖などがある。そこから救われたいとの切実な願いがある。仏師は、ただ単に決められた図像通りに仏像を造るのではなく、願主の意を汲み、ともに恐怖に立ち向かいながら、願主を力づけ、慰め、救うためのさまざまな仕掛けを隠し置いたのだ。

その秘技、秘策を、各仏像の中から探り出し、仏師の意図を読み解いてみたい。

仏像の秘密を読む　目次

写真 小川 光三 (飛鳥園)

原図・スケッチ 著者

I

造形の秘密

1 右手の指三本、その爪が語る止利仏師の惑い

飛鳥寺釈迦如来坐像（飛鳥大仏）

奈良県の飛鳥寺（法興寺）は、仏教伝来時、その受容をめぐる戦いに勝利した蘇我馬子が崇峻元年（五八八）に起工、推古四年（五九六）に完成。推古十三年（六〇五）、天皇が銅繍二体の丈六像の造立を発願し、同十七年（六〇九）に完成した。現像はこの金銅丈六像にあたる。寺は発掘により一塔三金堂であったことが判明。鎌倉時代に雷火で焼失し、現本堂は江戸時代の再建。本尊も旧位置のままとされるが、仏身の大部分は後補。顔の上半分と右手の指三本のみが当初。

重文。飛鳥時代。銅造。像高二七五・〇センチ。

止利仏師の挑戦

飛鳥寺の丈六釈迦如来坐像、つまり飛鳥大仏について、『日本書紀』は仏像完成時のエピソードを伝える。それは、像が金堂の戸口より高くて中に納まらず、扉を壊そうとした時、鳥（止利）の工夫で無事納まったという。

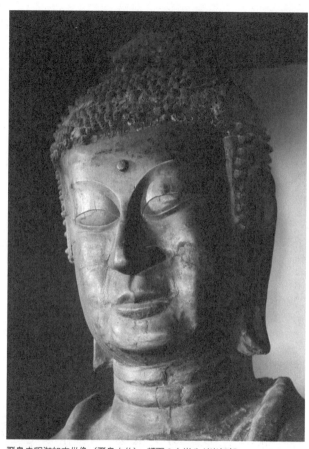

飛鳥寺釈迦如来坐像（飛鳥大仏）　顔面の上半分が当初部

『書紀』は、彼が仏像を造ったことよりも、造像に先立って彼が献じた「仏本」、つまり手本が天皇の意にかなったこと、首尾よく仏像を安置したこと、彼がそうした功績により大仁の位と水田二〇町を受けたことを強調する。その破格の処遇からみて、造像も大事業だったはずだ。その十四年後の法隆寺釈迦三尊像の光背銘には、作者として「司馬鞍首止利仏師」の名が記されている。両像を比較してみよう。

飛鳥大仏の肉髻は小振りな椀型で、法隆寺釈迦像のそれと似ている。螺髪は、直径、高さとも約三センチのタニシ型で、これも法隆寺釈迦像と似ているが、造り方と接着法が違う。法隆寺像は鍛造で、漆で接着されているようだが、飛鳥大仏は鋳造で、底部に貝柱型の枘を造り出し、頭部の孔に挿し込んで周囲をタガネで締めて固定している。他に例のないほど本格的な仕事である。これは、止利一族が蓄積していた技術力によるのだろう。

止利は、鞍作、鞍首と呼ばれるように、鞍などの馬具製作の集団の長と考えられている。馬具には、鋳金、鍛金、彫金といった金属工芸の技術が集約されており、それらの技術が初めての造仏に応用しうると判断されたのは当然である。一族の中には飛鳥寺の塔の露盤（相輪）の鋳造に関わった者もあり、大型鋳造に応じられる技術力ももっていたのであろう。

それにしても、彼が挑むのは仏像という未知の領域であった。その第一歩は、不安

と緊張の中で踏み出されたに違いない。

やや角張った額、繊細で幾分神経質で不安気な眉と眼の輪郭、痩せた鼻梁。どれも法隆寺像のような確信に満ちた安定感のある形とはいえない。しかし、それらから、震えるような生命感が発せられて感動を呼ぶ。技術力も完璧とはいえなかったことは、両眼の上瞼に嵌め金もしくは鋳加えによる補修の跡があることからもうかがえる。

ところで、飛鳥大仏は鎌倉時代の火災で大きく損傷し、現状では頭髪部と面部の耳から前、鼻から上の部分と、右手の指三本と掌の一部のみに当初の形をとどめている。とくに、右指の爪が彼の不安と苦労を雄弁に物語っている。そのことに筆者が気づいたのは、お寺の依頼で後補部の状態を調査していた時であった。

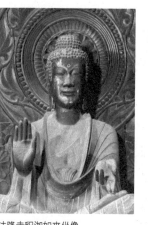

法隆寺釈迦如来坐像
光背裏の銘に止利仏師作とある

奇妙な爪

飛鳥大仏の爪は、指先から長く伸びている。これは法隆寺像も同形式で、中国北魏仏の特徴である。ところが、よく見ると、飛鳥大仏では爪の先から下がる輪郭線と、爪の付け根から立ち

一族が所持していた半島伝来の小金銅仏ではないかとの説がある。

一般に、小さな金銅仏には省略や不明瞭な部分も少なくない。爪は、せいぜい付け根に小さな刻みが入る程度のものもある。飛鳥大仏が、このような小金銅仏を参考にして引き延ばし、造られたとすれば、省略された部分もそのまま拡大され、あいまいなまま残ってしまう。形のないものは造ることができない。それをどうにか整えようとした努力の跡が、奇妙な爪となったのではないか。もちろん、自分自身の手の爪を見れば解決できたはずなのだが、なぜか。

当時、仏像は神とも呼ばれていた。神は、時に人を救い、時に祟りをなした。実際、馬子が祀った仏像は、疫病の原因になったとして排仏派の物部守屋によって棄てら

飛鳥大仏の右手
親指、小指以外の三本が古く、
その爪の線が食い違う

上がる線がつながらず、爪の形をなしていないのだ。十四年後の法隆寺像では解決ずみであるが。

それにしても、奇妙な爪である。どうしてこうなったのであろうか。

それは彼が手本とした「仏本」に問題があるからではないか。「仏本」は自作の雛形ではなく、止利

た。その超越的な力を具現化した仏像は、単なる人形ではない。だから人の形を参照するなど思いも及ばなかったのではないか。自分の勝手な解釈など加えては、仏像としての神聖さも威力も失ってしまいかねない。ただただ、「仏本」を写すことが求められたのだ。

欽明七年（五三八）、日本に初めて伝えられた仏像も、『日本書紀』には「仏の相貌端厳し」とあり、人々を感動させ、畏れさせた。それが、崇仏排仏の戦いにまで発展させたのである。それほど仏像を造るということは、畏れ多いことだったのであろう。

飛鳥大仏の爪は、そのことを我々に伝えるメッセージだと感じている。体のほとんどは後補だが、顔の一部に刻まれた杏仁形に定まる直前のような緊張感のある眼が現在も輝きを見せている。補鋳するにあたり、分散した仏像の断片の中から、よくぞこの顔とともに右手を探し出し接ぎ留めてくれたものだ。修理にあたった当時の鋳物師の誠意に感謝したい。

2　飛鳥仏の源流

中国化した異国の仏

インドで誕生した仏像は、中央アジアを経て中国へ、その長い旅程の中で、各地の美意識といわば造形的混血を繰り返しながら、徐々にインド色を薄め、中国化した。

その最後の行程が雲岡から龍門への旅である。

雲岡石窟は、北魏の最初の首都、大同近郊にあり、五世紀の中頃から六世紀の初め頃にかけて造営された。曇曜五窟と呼ばれる大石仏を彫り出した洞と、中心に塔を造り出し、前后（後）室からなる洞がある。初期の各像は、敦煌石窟の初期の仏像に似たところがあり、量感豊かで明るい表情が特徴の西域的な様式によっている。そして、後期には中国化された仏像が見られる。

龍門石窟は、北魏が四九四年に、首都を洛陽に遷してから唐代にかけて造営された。洛陽近くの伊水に臨む崖に古陽洞、賓陽洞などの北魏窟と、奉先寺洞など唐代窟がある。

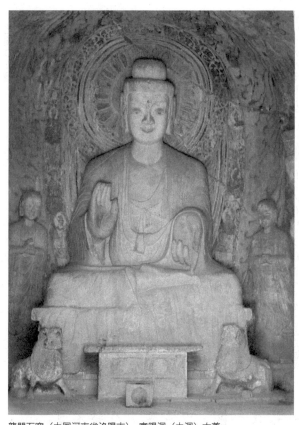

龍門石窟（中国河南省洛陽市）　賓陽洞（中洞）本尊
面長な顔、アルカイックスマイル、服装の形式など、法隆寺釈迦三尊
像の源流とされる

北魏の仏像

奈良県の法隆寺釈迦三尊像（以下法隆寺像）。その様式的源流を遡れば、中国、北魏時代の仏像、中でも龍門石窟の賓陽洞（中洞）本尊に行き着く。

欽明七年（五三八）、百済から初めて仏像が伝えられて以来、朝鮮三国時代の仏像とともに、古い中国の仏像ももたらされたであろう。飛鳥寺の丈六釈迦如来坐像（飛鳥大仏）の造立に先立って、止利仏師が推古天皇に献じた「仏本」も、試作品でなく、小金銅仏そのものだったと考えられている。それが北魏仏だったであろうことは、法隆寺像からも推察される。

ところで、止利が目にすることのなかった賓陽洞像を筆者が現地で初めて見た時、止利仏師の非凡さを再認識させられた。法隆寺像は、その間接的なコピーともいえる作品にもかかわらず、その出来ばえは本物に勝るとも劣らないもので、その造形は真似るもの特有の鈍さ、弱さはなく、確信に満ちた堂々たる造形が実現されている。堅苦しいほど律儀な造形で破綻もない。左右相称性は厳密に守られ、衣文の複雑な曲線も抽象文様のようにリズミカルによく整っている。身体の造形は人間らしさを無視しているようで、顔も人間のものとは違う生命感を秘め、神秘性を発している。

一方、賓陽洞像は意外に大雑把で、衣文もそれほど規則的ではない。これは石彫特有のものかもしれない。龍門石窟の石はとくに硬そうで緻密な彫刻には向かなかった

のであろうか。しかし、まだ顔の表情も明るく、近寄り難いほどの畏怖感はない。その後の北魏仏が、独特の陰影を帯び、人間とは別種の崇高性、神秘感を醸し出すのに比べると、まだ若々しい生命感を残している。これは西方的要素の残映であろう。

中国の仏像も、日本と同じく、インドから中央アジアを経て伝来した西方様式のコピーが中国的変容を遂げ、中国独特の様式を確立していく。その変化の初期段階である。その変化の様子を、中国化する前の雲岡石窟と比較してみよう。

雲岡石窟は、北魏が建国当初に開いた石窟で、北魏の故地、北涼、今の敦煌あたりから連れて来た工人たちによって造られた。そのため西方的要素が色濃い。その特徴は、ガンダーラの仏像のように堂々とした人間らしい肉身を薄い衣で包むもので、顔も生き生きとして明るい。

ところで、北魏は、もとは中国北辺の騎馬民族、鮮卑拓跋族による国家で、中国北部を統一し、大同を首都とした。彼らは高い文化を有する漢民族を仏教によって支配しようとし、また自らも漢民族と同化することで、その支配の実効性を高めようとした。そうして漢民族の中心地、洛陽への遷都を断行する。それに伴い、仏像も漢民族の美意識に合わせて変容する。その変化は雲岡石窟中にも見られるが、龍門石窟において完成されたといえる。

もっとも顕著なものは、如来像の着衣形式である。雲岡の初期の仏像は、左胸から

背面両肩を覆った大衣（だいえ）の右端を再び左肩に懸ける。これはガンダーラ式の着衣法で、中国化の過程では、この衣が中国式になる。賓陽洞の本尊は大衣の右端を左肩に懸けるのではなく、左肘（ひじ）に懸けて、胸を大きく開き、そこに内衣の帯をのぞかせ、その先を前に垂らす。これは北魏の皇帝が、漢民族との同化政策として漢式の礼服を着用したことに合わせて、仏像の着衣形式も変化させたと解釈されている。

肉身の意識も異なる。雲岡初期の中、小の像では、衣文は刻線で表されるだけで、ガンダーラ彫刻のように豊満な肉身が、ほとんど裸体のように誇示される。大型の像でも、第十八窟の東壁の仏立像のように衣文は浅い段状になるものの、肉身はよく感じられる。

それが龍門の賓陽洞の本尊になると、着衣形式は中国式になり、衣は厚く、また硬質化し、肉身をあまり感じさせない。仏像の中国化は、彫刻性の上からいえば人間的な肉身の喪失である。それに代わり、別の身体感が新たに仏像の造形骨格となる。それを飛天の造形で比較してみよう。

浮く飛天、翔る飛天

たとえば、雲岡石窟の第八窟の后（後）室門の内壁上部にある飛天、第七〜第十窟の窓や門の天井にある飛天は、ほとんど裸形に近く、その太い肢体を柔軟に曲げて、

を感じさせない。空を泳ぐようだ。裙も線刻だけで表されているために軽く見えるのだろうか。夏の雲を見るように楽しい。

一方、龍門の、古陽洞のいくつかの仏龕の楣には、流れる雲の間に細身の飛天が腰や膝を鋭角的に屈して飛翔する。肉身はほとんど骨格だけで、厚い衣と天衣が風に煽られてはためく。たとえば、秋の空に刷毛で掃いたような巻雲が風に吹かれて次々に形を変え、ある時は龍に、ある時は麒麟に姿を変えるように。

正倉院には、飛雲を組み合わせて麒麟を表した絵紙というものがある。それはまさに漢代以来の伝統を受けた中国絵画の重要な構成原理である「気韻生動」の「気」の形象化であり、それが北魏の飛天に示されている。

こうした「気」を骨格とした仏像造形は、多少形式化されながらも、法隆寺釈迦三尊像に実現されている。肉を削ぎ落して抽象化された身体、一種のエネルギーさえ感じられる曲線のくり返される衣文、そして光背にはゆらめき登る雲焔、脇侍の光背には龍に似た力強い唐草。それらからは、人間の発するものとは異質の生命感が感じられる。

それにしても、止利が、情報の少ない恵まれない条件の中で、よくぞ北魏仏、実質的には北魏後の東西魏時代の作風に近いといわれるが、その造形の本質に迫り、様式

を完成させたものだと感嘆させられる。初期の作品である飛鳥大仏は、杏仁形の眼も多少ゆらぎがあり、鼻梁の線も微かに震えている。それが、法隆寺像では自信に満ちた造形になっている。それはあたかも小さな金銅仏の中から、北魏仏の真正なＤＮＡを採り出し、培養させて、日本の風土に根づかせたようなものだ。

そして、ここから日本の仏像は独自の成長を遂げ、数々の名像を生み出していく。

その出発にあたって、止利仏師の果たした功績は実に大きい。

3　台座に仕掛けた「往登浄土」の構想

法隆寺釈迦三尊像

奈良県の法隆寺は、聖徳太子が父用明天皇のために推古十五年（六〇七）頃に創建したという。『日本書紀』には天智九年（六七〇）に焼失したとあり、現在の伽藍はその後の再建と考えられる。寺域内に若草伽藍と呼ばれる古式な寺跡があり、それが創建時のものとされる。

本尊の釈迦三尊像は光背裏の銘文により、推古三十一年（六二三）、その前年に没した太子のために遺族が止利仏師に造らせたと分かる。中国北魏末頃の様式を反映。国宝。飛鳥時代。銅造鍍金。中尊像高八七・五センチ。

止利様式の完成

法隆寺金堂の釈迦三尊像は、日本彫刻史の劈頭を飾る作品として名高い。作者は飛鳥時代を代表する仏師、止利である。光背銘には、像は「尺寸王身」、つまり太子と等身大とされ、病気平癒を願いつつも、もし太子が世を去るのが定めなら、「往登浄土」、

浄土に往生することを祈っている。

この浄土の様子を描いたのが、中宮寺の天寿国繡帳である。天寿国とは、無量寿すなわち阿弥陀の浄土なのか、弥勒の住む兜率天なのか、論議の分かれるところだ。しかし、登るという方向性からは、西方の阿弥陀浄土より遥か上空にあるという天界の方がふさわしいように感じられる。

このように仮定して、太子が浄土へ登り行くイメージを、太子と同一視された釈迦像にどのように具現化しうるのか。果たして止利はそれに成功したのか。釈迦像に隠された彼の構想を探ってみよう。

かつて、この像を自然光による照明で写真撮影したことがあり、スタッフとして参加した。裳階正面の扉を開け、外からの太陽光を反射板で像に当てた時、人体とかけ離れた抽象的造形に支配された像が、不思議な生命感を発して生き生きと輝くのに驚きを禁じえなかった。それ以前に止利が造った飛鳥大仏の眉や眼の形に現れていた不安気な揺れは影を潜め、自信に満ちた危な気ない造形が全身にみなぎり、破綻がない。

もちろん、飛鳥大仏で未解決のままだった爪の形も解決ずみである。

馬具という工芸技術の専門家集団とみられる止利工房の、技術の粋を結集した自信作であることは、光背意匠の完成度を見れば了解できた。しかも、それらの工芸技術が単なる装飾に終わらず、彫刻部分と見事に連動し、釈迦像に彫刻的生命を賦与する

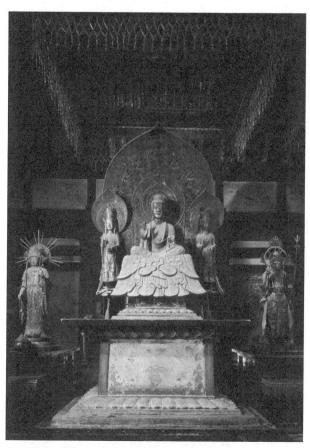

法隆寺釈迦三尊像　一光三尊、裳懸座式の厳格な姿

ことにも成功しているのだ。

たとえば、台座に懸けられた裳の衣文の描くリズム感あふれる動きは、あたかも釈迦像の生命の鼓動を伝えるかのようである。ここにおいて止利は、北魏様式を基本としつつも、独自の解釈も混じえ、飛鳥時代の仏像の典型様式を確立したといえよう。

止利は、中尊と両脇侍の個々の彫刻性は当然のこと、三尊の関係性、すなわち一光三尊とよばれる全体像の構図にも配慮している。そこに注目してみたい。

中尊は、下方に広がる懸裳とともに頭頂、または光背の頭光頂にある火焰宝珠を頂点とする二等辺三角形の中に納まる。しかも、両袖から懸裳に下がる衣文の軸線も斜めになり、拝する者の視線をまっすぐ顔に導くのに役立つ。両脇侍像も、基本的には左右相称性を守るが、一方の天衣がより長い。現状ではそれが中尊寄りに隠れているが、当初は配置が逆であったとされるから、外側の天衣が外へ張り出していたはずだ。これも三尊に構図的安定感を与えるとともに、視線を光背上方に導く助けとなっただろう。光背には、釈迦の発するオーラのような火焰とともに釈迦を讃美していた。

光背周縁には、今は失われているが、飛天が釈迦を讃美していた。

台座の仕掛け

台座はどうか。台座は木製の須弥座が二つ重ねられている。須弥座とは方形の台座

で、上下の框の間に軸部と請花、反花を組み合わせたもので、上に像と懸裳を載せて裳懸座（宣字座）という。

須弥座は、世界の中心に聳える須弥山を象ったものである。それは、台座の各面に彩色で山岳と樹木、さらに下座には須弥山の中腹に住む四天王も描かれていることで明らかになる。その上空に天界がある。本像では、その須弥座が二重になっているのが特徴である。この二重構成に何か意味があるのだろうか。

須弥座は、上下に蓮弁を伴っているため、考えようによってはこれも角型の蓮華座といえる。その下成台座には上框に水波の文様が描かれ、上面が水であることを示す。そこから二本の茎が生じ、蓮華が開花し、脇侍像が立つ。中央の須弥座も蓮華とみなしうる。

奈良県の東大寺大仏の台座を先取りしたような構成だ。

大仏は現在、銅製の蓮華座の下に石の壇があるが、当初はこれも石製の蓮華座であった。華厳経では、虚空に浮かぶ大蓮華の上面が海になっていて、その中から無数の蓮華が生じ、それぞれ一世界をなし、その上空に盧舎那仏が坐す。それを二重台座で表したという。もちろん、飛鳥時代に華厳の思想はなく、両者の類似は偶然の一致にすぎない。しかし、この二重の台座は、結果的に地上でもっとも高い山のさらに上空なのだ。

寄与している。釈迦が坐しているのは、地上でもっとも高い山のさらに上空なのだ。

もう一つ、これらの台座が本尊や光背と違って鋳銅製ではなく、木造彩色なのはな

ぜだろう。単に鋳造技術の困難さからそうなったわけではあるまい。もしそうなら、光背が鍍金されているのに合わせ、漆箔で仕上げられていたはずだ。これが、西院伽藍再建時の後補でないならば、ここにも止利の意図があるのではないか。

台座は須弥山を象っている。たとえそれがどんなに高くても、また二重になっていても、それはあくまで地上のものだ。しかし、仏像はその遥か上空に存在しなければならない。つまり、高山の山頂でジャンプするように、台座上の三尊が視覚的に遊離し、上空に浮遊するようにしたいのだ。そのために、三尊の構成にも三角形の構図を与えて視線を上に向けさせた。台座も二重にして高さを強調した。

その一連の上昇計画の仕上げが、台座の材質を変えることにあったのではないか。いわば仏像から地上性を払拭するために材質を変えた、あるいは逆に材質が変わった結果として、地上との断絶感を表しえたのではあるまいか。いずれにせよ、台座は木造彩色。それを銅製鍍金としなかったことは正解だった。そのことを念頭に置きながら、あらためて本像の視点、つまりどこから拝されるべきかを考えてみたい。

礼拝の視点

本像を自然光で撮影した時、外から採光するために堂前に出た。以前、明日香の山田寺金堂の発掘が行われた時、堂前と称する自然石が置かれていた。

に四角く整形された巨大な礼拝石を見た記憶が甦り、ここが釈迦三尊像を拝すべき本当の場所だったと気づいた。

眼前の、普段開けられることのない裳階の扉口を通して鏡板で太陽光を射し入れると、正面の格子越しに、本尊が厳かに浮かび上がって見えているのが確認できた。とくに、鍍金の残る右脇侍が輝いているのが印象的だった。そして、ここから像を拝するためには、それだけの台座の高さがどうしても必要だったと納得できた。

もちろん、現金堂と釈迦三尊像は最初の構想通りではない。金堂が天智九年（六七〇）の火災後の再建とみなされるからだ。釈迦三尊像はもう少し小規模の堂にあったかも知れない。しかし、再建法隆寺の金堂に新たな本尊として迎えられた時、三尊像の位置は須弥壇の奥ではなく、前に寄せられ、天蓋も前寄りに吊るされた。それは、礼拝石から本尊を拝すために調整された結果とはいえないだろうか。

通常の台座に比べて、異例と思える高さ、仏像と異なる材質の選択、ここに太子を浄土に登らせたいとの止利の構想が潜んでいると考えたい。往時、礼拝石から堂内の釈迦三尊像を拝した人々の目には、一光三尊の姿が、台座から視覚的に切り離されて金色の発光体として映っていたのだろう。太子の残された妻、橘大女郎には、この台座と天蓋の間の光輝く空間こそが、天寿国と見えたのではないか。太子は確かに浄土へ登られた、と安堵したかもしれない。そこに安置される太子等身の釈迦像。

4　放電する天衣──先端に忍ばせた刃物の形

法隆寺夢殿救世観音立像

奈良県の法隆寺には、金堂を中心とした西院と、夢殿を中心とした東院がある。東院伽藍は斑鳩宮跡にあり、夢殿は天平十一年（七三九）の建立である。

救世観音立像は『東院資材帳』に「上宮王等身観世音菩薩木像壱軀金薄押」とあり、太子在世中に造られたとの伝えもある。また、太子が『三経義疏』の執筆中、夢に現れ、解決に導いた「金人」とも伝えられる。長く秘仏であったが、明治時代にフェノロサと岡倉天心により開扉された。

国宝。飛鳥時代。木造漆箔。像高一七九・九センチ。

特異な相貌

彫刻家高村光太郎は、詩人としても知られる。詩「救世観音を刻む人」（昭和十八年発表）は、法隆寺夢殿救世観音立像への讃歌である。

この中で彼は、刻む人である鞍作、すなわち止利が、尋常な制作環境でなく、神が

かりのようなただならぬ状況下にあったとみる。「おん菩薩おのづから成りまして／まなこ開きて立ちたまふ」と、自分の能力を超えたところで像が成ったというのだ。

若くしてフランスに渡り、ロダンに彫刻を学んだ光太郎は、高い意識をもって作品を発表していた。そして、時に仏師でもあった父、光雲の仕事を批判的に見る一方で、仏像についての鋭い観賞眼をもつ。その彼が、同じ彫刻家である止利に共感して詠んだ詩である。彼の実感が込められているのだろう。さらに、「御首異様になり成りて」と、異様ともいえる顔のリアルさを「おのれが心のほかに出でたり」と、超越的な力

法隆寺夢殿救世観音立像（秘仏）
垂髪と天衣が両側に鋭く突出する

が介在した結果とみる。

この顔と体の違和感を、彼は別の随筆の中でより具体的に分析する。それは金堂釈迦三尊像に関するもので、全体が北魏様式を踏まえた「抽象的形態」でありながら、顔は「原始的写実相」を示すといい、その「具象抽象の衝突不協和」から来る動揺が、この像の「不思議感、神秘感、無限感、深淵感」を現出するという。

そして、救世観音立像も同じように「不協和音の強引な和音」の上に成立するという。とりわけその顔の「不思議極まる化け物じみた物凄さ」に驚愕する。この表現はいささか過敏だが、それほどこの像には強烈なパワーがみなぎっているということだ。亀井勝一郎も『大和古寺風物誌』の中で、「闇の底に蹲ってかすかに息づいている獅子、或は猛虎の発散するエネルギーと香り」との感想を述べる。その恐ろしいほどの爆発的なエネルギーは、一体どこから発するのだろうか。その造形の本源を探ってみたい。

救世観音とは、太子の本地仏、つまり太子の本身で、普通は右手を立てた俗形の半跏像として造形される。夢殿の救世観音立像（以下夢殿像）は立像で、両手を胸前に構え、左手で火焔宝珠を捧げて右手を添える。この形は百済の宝珠捧持菩薩像に由来するらしく、韓国では同じような衣文を刻む蠟石製の断片が出土している。

また、半島伝来の同形の像が新潟県の関山神社にもある。この像は両手を失ってい

るが、もとは宝珠を捧げていたと思われ、アルカイックスマイルの顔や服装、とくに
両側に段をなして鰭状に突出する天衣の形などよく似ている。夢殿像が、こうした小
金銅仏、もしくは小石仏をモデルとしたらしいことは、各部の形からも推察できる。まず、光
夢殿像はクス材漆箔だが、形、構造の一部に木彫らしからぬ要素がある。
太郎が「ふるへるやうな」と形容した両手。その宝珠を捧げる左手の大きく屈曲した
指、宝珠の背後に逆手にして当てがう右手の捻りは粘っこく、蠟型鋳造による金銅仏

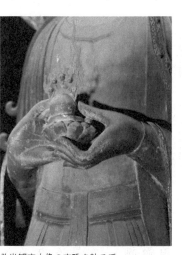

救世観音立像の宝珠を執る手
木彫ながら蠟型鋳造のような曲線的な指、
その左親指と蓮台の間に玉状の繋ぎがある

のように柔軟性がある。
この左手の第一指と宝珠の蓮
台は密着せず、その間に小さな
球体を造り出す。これには造形
上の意味はなく、金銅仏に用い
られる補強、もしくは鎔銅を流
し込むときの通路としての「繋
ぎ」を写したものであろう。
両足首の間にも、「繋ぎ」は
ある。通常は後方へ貫通する両
足首間が、踵のあたりで塞がれ

て、壁状になっている。ここには、金箔はなく、裳の内側と同じように朱が塗られてい

て、これが彫刻部分でないことを示している。

こうした補強は中国の小石仏にも例があり、夢殿像が小金銅仏か小石仏をモデルと

したことの証拠ともいえる。とはいえ、こうした「写し」の要素があるにもかかわら

ず、夢殿像には何かを真似たような弱さは見られず、どこも自信に満ちている。

独自の表現

まずは顔である。高村光太郎は金堂の釈迦三尊像についての評で、釈迦如来坐像も

同じ「原始の写実相」というが、両者には微妙な違いがある。眉や目鼻、唇の形は似

ているが、夢殿像の方が立体的で、とくに頬骨が意識され、その下の頬がこけたよう

に斜めに削がれて顎が突出する。これによってできる口元の陰影が、仰月形といわれ

る唇を強調し、微笑に生々しい現実感を与える。円満な仏顔ではない。この謎めいた

表情を目にして亀井は、「悟達の静寂さは少なく、攪乱するような魔術者の面影が濃

い」と感じ、滅亡した太子一族の悲運に思いを馳せる。こういう表情は、単なる手本

の「写し」では実現されない。そこには仏師の強い主張も垣間見える。

この写実的な顔に対し、体は光太郎のいうように、北魏の様式を踏襲した、「殆ん

ど公式に従った抽象的形態」である。その文様的に整えられた衣の下には、肉体の片

鱗さえも感じられない。これほどの抽象化は、北魏の仏像中でも稀であろう。両肩から下がる蕨手状の垂髪の強い巻き込み、左右に鰭状に張り出した天衣の形も独特だ。

金堂釈迦像の脇侍像も、夢殿像と服装、天衣とも基本的には同形式だが、表現は違う。

脇侍像の天衣は、中段の突出部は短く、下段は長いが直線的でおとなしい。

これに対し夢殿像の天衣は、各突出部を大きく反らせ、それぞれが存在感を主張している。中国北魏の仏像でも、これほどのものは珍しい。そこに作者の強い造形意図、主張があるとみるべきだろう。何らかの視覚的効果が期待されているのではないか。

また、中段の突出部は単純な形ではなく、下辺が微妙な曲線を描き、その内側に刻みがあることで鋭さが増す。とくに、下段の突出部は鋭利な刃物のように周囲の空間を切り裂く。天衣は裙と一体化し、そのため、下半身にほとんど量感がなく、一枚の金属板でできた幕のように広がる。裙には中央と両脇、および両天衣の五ヶ所に布をつまみ上げてできた襞が表され、そのリズム感で布端が震動するかのようだ。

これは、天衣という薄く軽い布がつくり出す形ではない。弥生時代の銅剣、銅矛を思わせる金属的な形だ。しかも、先端部にあえて別材を矧いでまで天衣を突出させている。

夢殿像が、関山神社菩薩立像のような半島渡来の小金銅仏をモデルにしたとして、その拡大転写にあたっては、作者の主観が大きく作用したはずである。とくに神秘的な顔と、体内で発電された電流が布端から放電するかのような天衣の仕組みは、作者

の創造力の産物である。それが光太郎を感動させ、亀井を怖れさせたのであろう。かつて、自然光による撮影で、黒い厨子の中に浮かび上がる尊像を拝した時、それが分かった。たしかに闇の中から渦まくような強い霊気が感じられたのである。

その震動を生み出す根源が台座ではないか。台座は厨子の中でよく見えないが、反花座と呼ばれるもので、その反花が二段重なって膨らむ。そこにエネルギーが蓄えられ充満するかのようだ。そしてそれが上へと噴出し、像を視覚的に押し上げる、縁の下の力持ちになっているかのようだ。以前、夢殿像が百済観音像とともに寺内の会館で特別に公開されたことがあった。百済観音像はいかにも伸びやかで清々しかった。

それに対して、夢殿像は重々しく、飛び立つ直前の宇宙ロケットのように感じられた。

5　伸び上がる若竹のイメージ——衣文でさらなる上昇性

法隆寺百済観音立像

奈良県の法隆寺百済観音立像は、明治時代に発見された宝冠に、観音の標識である化仏（けぶつ）が表されていることから、こう呼ばれるようになった。昭和の初年までは金堂内にあったが、今は平成十年に新築された百済観音堂に安置される。国宝。飛鳥時代。木造彩色。像高二一〇・九センチ。

意図された上昇性

法隆寺の百済観音立像を拝した人は、誰もがその天に向かって伸び上がって行くような上昇感に心打たれるだろう。文芸評論家の亀井勝一郎も昭和十二年、金堂の仄暗（ほの）い堂内でこの像に初めて接した時、「大地から燃えあがった永遠の焰（ほのお）」、また「白焰（はくえん）がゆらめき立ち昇って、それがそのまま永遠に凝結したような姿」と、その感激を『大和古寺風物誌』に記している。これは、どんな造形的計算によって実現されたのだろう。

法隆寺百済観音立像
天に向かって伸び上がるような優美な姿

百済観音立像は、左手を下げて水瓶をつまみ、右手を前に折り、掌を上にして蓮台に立つ。顔には自然な抑揚が加わり、微かに胸や腹部の区別が見られ、飛鳥仏の中ではもっとも人間らしい顔と上半身を持っている。だが、下半身では腰の膨らみもなく、ほとんど円柱化している。亀井が「いのちの火の生動している塔」と見たのは、細長い脚部を覆う裙の垂直性によるのだろう。

この像の上昇性は、その伸びやかなプロポーションに起因するだけでなく、それを

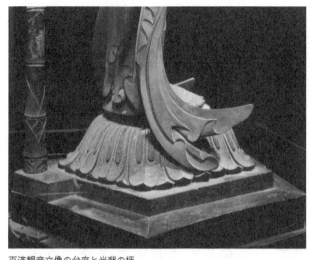

百済観音立像の台座と光背の柄

助長する小さな計算が各部にみられる。

まず、台座の上面が、平面でなく、盛り上がっている。あたかも、新芽が地表を割って顔を出すような、ほのぼのとした期待感。足裏も、地面を踏み締めるのでなく、その膨らみを包み、護るかのようだ。

植物的な要素

次に、植物の茎、あるいは若竹のようなのびやかな下半身。その裾の衣文が見事だ。普通、両膝の下には衣の弛みを示すU字型の衣文が表されるが、この像ではその外側半分が、別の縦の衣文により

覆い隠されてＪ字型になっている。そのため、衣文の中に垂れ下がる要素が消され、われわれの視線は、中央の縦の衣文に向けられて、さらに上方へ誘導される。これが意図的になされたことは、その外側の衣文が正面だけに刻まれ、背面に連続しないことから明らかである。

両肩に懸かる天衣が、たとえば救世観音立像と違って細い帯状になり、脇腹に密着して目立たないのもすっきりして良い。そして、そのまま下に下がり、Ｘ字型に交差する腿の天衣につながる。また、脚部の両側に下がる垂下天衣が、救世観音立像のように正面性を持たないのも上昇性を助けているかもしれない。この天衣は、側面から見た時にこそ美を発揮するのだ。むしろ、百済観音立像の美しさの大半は側面観にあるといっても過言ではない。左側面を見てみよう。

天衣は肘からゆるやかなＳ字を描いて下がる。正確にはＳ字の中程に突起を付けた形で、ここまでは救世観音立像の宝冠帯と同じだ。しかし、先端部は二つに分かれて前に向かい、風に靡くような軽快感を生む。右の天衣は左よりは長いため、仏身の右側面観にもゆるやかな逆Ｓ字が内在するように見え、植物の蔓が伸び上がるような印象を与える。

こうした上昇性は、光背の柄にも反復されている。これは須弥山ともいわれているが、もしそうなら、元には山岳文様が彫られている。柄は木製ながら竹竿を象り、根

百済観音立像　側面図の現状と試みに夢殿観音像の宝冠を付けた図。冠帯が長い方が落ち着いて見える

観音は天にも届く大きさということになり、節の間隔は下から上に行くほど長くなり、節ごとに鱗片状(りんぺん)の皮が残っている。筍(たけのこ)から成長したばかりの若竹を表しているのだろう。この柄は、もちろん正面からは見えないが、仏師の造形意欲の余韻とみることもできよう。上へ上へ、これほど自然に天を意識させる像を他に知らない。

この像の宝冠は、二メートルを越すこの像には小さすぎるように思われる。しかも、救世観音立像では宝冠から下がる冠帯が、この像では耳の後ろを通るが、この像では耳に重なって耳と頬を隠してしまうのが気になった。しかも冠帯の先端の後ろに反り返る部分が胸に当たってしまう。一方、腕釧の唐草の透かし彫りが太く、そこに施された毛彫りも明快なのに対し、宝冠は地金がやや薄く、唐草も毛彫りの線も細いように見える。

話は少しそれるが、筆者は大学でこの像の宝冠模造を用いて、何度も仏像の衣装についての授業を行った。その時、この宝冠

は、モデルとなった女子学生の身長にぴったりであった。もし、冠帯が救世観音立像のように体に沿って長く伸びたものであれば、百済観音立像の上昇感はいっそう強調されたであろう。この宝冠は明治時代に発見されて再び取り付けられたが、それまでなぜ外されていたのか。それが謎である。

ところで、亀井がゆらめき立ち昇ると感じた焔のイメージは、宝珠型の光背を意識してのことだろうか。仏師のイメージは、太陽に向かって伸びていく生命感あふれる若竹のような植物にあるように、筆者には思えてならない。それこそが、仏師が意図した造形骨格ではないだろうか。

6　微笑みの弥勒

広隆寺弥勒菩薩半跏像

京都府の広隆寺は推古十一年（六〇三）、秦河勝が聖徳太子から仏像を賜り、創建したという。その後、推古二十四年（六一六）、三十一年（六二三）にも新羅から仏像が伝えられた記録もある。　寺は平安時代以降、火災が相つぎ、諸堂を失ったが、多くの平安古像とともに、七世紀に遡る二体の弥勒菩薩半跏像が伝えられている。一方を宝冠弥勒、他方を宝髻弥勒と呼び別ける。後者は、飛鳥時代の仏像に通例のクスによって造られており、日本製と認められている。

国宝。飛鳥時代。木造漆箔。像高八四・二センチ（坐高）。

クスを使わない飛鳥仏

二〇〇三年頃、韓国ドラマの放送を機に始まった韓流ブーム。微笑みの貴公子と呼ばれた俳優の訪日が女性ファンの心を捉えた。思えばその最初の波は、欽明七年（五三八）、百済より仏教が伝えられた時に始まる。そして、新羅からは微笑みの仏がや

って来た。広隆寺弥勒菩薩半跏像（以下広隆寺像）という。

広隆寺像は、優しい表情と伸びやかな体つきから多くの人々に絶賛されて来た。しかし、実はその美しい姿の奥に、解決のつかない謎を多く秘めている。そのいくつかを見ていこう。

まず、彫刻に使われた材木。同時期の仏像には、すべてクスが使われるが、この像はアカマツである。それが、この像の新羅伝来説を補強することになった。朝鮮半島ではクスは産しない。といって、韓国でマツが彫刻材として活用されているわけではない。しかし、それにもまして、木材の豊富な日本でマツが使われることは、平安時代でもほとんど例がない。針葉樹ならカヤ、ヒノキが主流である。

また、様式的な面から見ても、韓国の国立中央博物館に、ほぼ同大の金銅弥勒菩薩半跏像があり、大変良く似ている。この両者を同じ国の像でないとする積極的な根拠は示せない。したがって、本像が、推古三十一年に新羅から伝来したクス材製の絟帯は、日本で付加ぼ認められるにいたった。そうすると、左腰に下げたクス材製の絟帯は、日本で付加されたことになる。

ただ、少しばかり不明な点もある。像には内刳りのために後頭部、背面、左脚下に窓があけられ、蓋板を嵌めている。その背面の蓋板はマツでない。クスに似た広葉樹なのだ。後補ではない。造形的には本体と合っていて、造像当初からのものと思われ

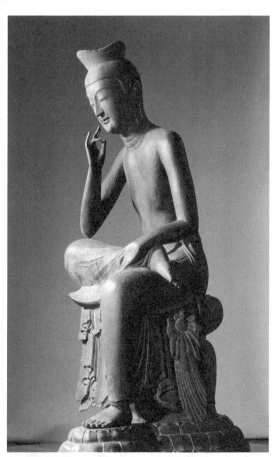

広隆寺弥勒菩薩半跏像

る。もし、これが韓国にないはずのクスだとしたら、この像はどこで造られたのであろうか。大きな謎だ。

内刳りについても、分からないことがある。この像は、古代の木彫にしては内刳りが大きい。使われている材木が芯の入ったままの丸太のため干割れ対策の必要上、内刳りがなされたのだろうが、それにしても、平安初期の仏像でさえもこれだけの周到な内刳りは少ない。しかも、その内刳り面は黒く変色している。炭化しているらしいのだ。まるで焦がしながら削って行ったようにも見える。これを金銅仏の内面に倣ったた、と仮定することもできる。筆者はこの像内を見ながら、像内で香でも焚いたのだろうかとさえ思った。小さな疑問だ。

内刳りとともに、材木の使い方も絶妙である。材木の芯は両脚部の右寄りにあって、その前面に干割れが生じている。芯の真上には顔があるのだが、そこには干割れがない。かつて、この像は、前方に大きく曲がる材木が用いられていて、芯は額の前をかすめて逸れていると見られていた。しかし、その後精査したところ、芯は首の付け根を貫通し、頭の内刳りを通って後頭部の蓋板の位置に抜けていることが分かった。頭の側面を見ても頭も材木が縦に走っているため、材木が曲がっていないのは確かめられる。

偶然か、計算通りか。神技に近い。上体は丸くなだらかに整えられているが、よく見ると、細彫り方にも特徴がある。

かい引っ掻き跡がある。これは、材木の表面をサンドペーパー様のもので磨いた跡である。粗い砥石か鮫皮が使われているのかも知れない。

『栄華物語』（巻第十五）には、法成寺造営の様子が描写されている。この中で、板敷を人々が並んで「木賊　椋の葉　桃の核で磨き拭う」、とある。しかし、広隆寺像はこれほど丁寧に磨かれているわけではない。最終仕上げではないのだろうか。

弥勒菩薩像の木取り想像図
台座の前寄りを通る木芯がまっすぐ上に伸びて首の付け根から後頭部の内刳りに抜ける

56

異例な衣文

ところで、広隆寺像は、上体は磨かれているのだが、裳裾（もすそ）の前面には刀目が残っていて、しかもまったく風化していない。上体が風化して木目が目立つのとは対照的である。しかも、衣文の形は飛鳥仏の図式的なものとは違う。衣の折れ皺（じわ）の内寄りには、鋭い鎬（しのぎ）があり、二重になった布には、下の折れ皺に合わせて敵状のふくらみがある。

これに似たものは韓国の弥勒菩薩半跏像にもあるが、むしろ平安初期の翻波式（ほんぱ）衣文に近い。寺は平安初期に火災に遭っており、この時に修理を受けて削り直されたのだろうか。これも解決のつき難い疑問である。

この像はまた、首が三道（さんどう）でなく四道になっていることから、上体に木屎（こくそ）が盛られていた、との推測がなされた。たしかに、左手の甲の痩せた部分には木屎が欲しい。しかし、上体の完成度は高く、木屎で整える必要はない。むしろ、裳の衣文の段状になったところの隅にわずかに灰白色の塑土が残っており、これが裳の表面を覆っていた可能性もあるかも知れない。

見れば見るほど、謎は深まるばかりだ。それもこの像の魅力かも知れない。広隆寺の弥勒は釈迦入滅後、五十六億七千万年後に地上に出現し、人々を救うという。広隆寺の弥勒菩薩半跏像も、多くの問いに答えることなく、この永遠といえる長い時を微笑し続けるのであろうか。

7　壁から外へ、踏み出す異人

薬師寺本尊台座

奈良県の薬師寺は天武九年（六八〇）、天皇が皇后の病気平癒を祈って発願したが、朱鳥元年（六八六）、未完成のまま天皇が崩じたため、皇后、のちの持統天皇が事業を継続し、文武二年（六九八）に完成させた。

本尊の造立には、薬師寺ではじめて大法要が営まれた持統二年（六八八）説と、『日本書紀』に記された持統十一年（六九七）開眼の仏像を薬師寺本尊と認める説がある。

薬師寺は、平城遷都に伴って旧寺（本薬師寺）と同規模で新たに建立されたが、本尊が移座したか否かをめぐって、学界を二分する論争があった。つまり、白鳳説と天平説である。旧寺が平安時代までは存続していたこと、六九七年に開眼した仏像がわずか一か月で完成したとして、丈六像は無理との判断からである。その上で、現像が六八八年作とすれば、様式的にも、天武十四年（六八五）造立の山田寺講堂の丈六像（現興福寺仏頭）に比べ、様式的にも、鋳造技術的にもかなり進展していることなどから、文武期に再開された遣唐使の新情報をもとに平城京で新たに造立された、というのが天平新

鋳説。（町田甲一・松山鉄夫説）

一方、移座説（白鳳説）は平安時代の『薬師寺縁起』に「已上持統天皇奉造請坐者」とある記事など、文献の再評価が進んでいる。（内藤栄説）

国宝。白鳳～天平時代。銅造鍍金。像高二五四・八センチ。

古今の名像

日本の仏像の最高峰は、と問われて、薬師寺の本尊像をあげることに異を唱える人はまずいないであろう。平安時代の貴族たちも、大安寺の釈迦像を除けば、薬師寺の薬師如来坐像が諸寺に勝る像であると高く評価した。保延六年（一一四〇）、この像を実見した大江親通が、『七大寺巡礼私記』にそう記している。

薬師寺は、室町時代の火災により金堂と西塔を失ったものの、幸いにも本尊は無事に今日に伝えられている。ただ、全身の鍍金は失われ、光背も後世のものに変わってしまった。それでも、その光り輝く仏身は多くの人々を魅了し続けてきた。

本尊は薬壺を執らない薬師如来で、大衣を偏袒右肩に着けて宣字座上に結跏趺坐し、台座前面に裳先を垂らす。大きく盛り上がった肉髻、円満な肉身、胸の卍字相、両手の掌に刻まれた千輻輪相と足裏の仏足跡を表わす吉祥文は、如来の要件である「三十二相」の規定に正しく準拠する。まさに全き仏の姿である。

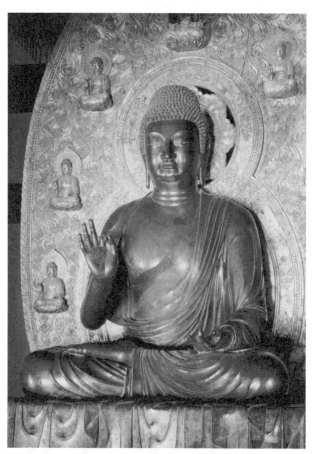

薬師寺薬師如来坐像　平安時代に「古今の名像」と評された

造形的にも、非の打ちどころがない。写実を基調としつつも理想化が行き届き、肉身はすべて張りのある球面状をなす。唯一、両頬の首付根の部分のみが、膨みに欠けるくらいだが、これが全体の印象を損ねることはない。豊かな量感の肉身を包む衣は、軟らかく軽やかで、懸裳の流れるような衣文の構成もリズミカルで美しい。

脇侍像も、法隆寺金堂壁画の六号壁、阿弥陀浄土図中の両脇侍のように変化があり、三屈法と呼ばれる腰の上下で体の軸を曲げる姿勢も、バランスは絶妙だ。そして、法隆寺壁画では未消化であった写実化の課題も解決ずみである。

法隆寺の壁画は六九〇年頃の作とされ、壁画の脇侍は、首から肩にかけての人体の写実的把握がまだできていない。また、顔が斜め向きであるにもかかわらず、三面頭飾の各部が不自然に正面を向いている。こうした立体意識が不足したままで、ほぼ同時期に薬師寺両脇侍像のような造形を実現するのは難しいのではないか。

両者の間には、図像上の近似性に反して、立体造形の技術的修練度の問題が横たわる。

彫刻は、絵をただ立体化すればいいというものではない。あらゆる角度から見て破綻のない立体表現は、至難の業なのである。それが、薬師寺の三尊像では見事に達成されている。

この完全無欠な彫刻には、文句のつけようがない。目を台座に移すことにする。

台座の中の小世界

台座は、上から框二段、軸部、框三段、反花、框からなる宣字座で、上框に葡萄唐草、下框の四方に朱雀、玄武、青龍、白虎の四神が表されていることで知られる。

軸部の中央には両手で宝柱を捧げ跪く裸形の鬼神、その両脇と両側面の風字型の枠内に二人ずつ、計十二人の異形の人物がレリーフで表されている。鬼神は『金光明経』に説く堅牢地神とされるが、その膝以下が魚鰭のように変形しているのが目につく。ギリシャ彫刻の半人半魚の海神に似ているようにも見えるが、起源は分からない。

十二人の人物は、薬師如来を守護する十二神将の原型、十二大薬叉ともみられるが、堅牢地神（大地の神）と同様に、台座に隠れて説法者を守る鬼神たちらしい（戸花亜利州説）。枠内の人物は一方が半身を隠していて、洞窟から外を窺っているように見える。枠を単なる額縁としてではなく、台座の内部世界に想像を巡らす効果を示す上で、この人物を見え隠れさせる手法は見事である。

ただ、各人物のレリーフ表現にわずかにとまどいもある。一つは、頭髪が面部のような膨らみをもたず、毛筋だけで平面的に処理されること。これは奈良時代の鬼瓦にも見られるユニークな表現である。もう一つは、足である。他のすべての足が厚みの違いはあっても壁画と一体化しているのに対し、一部の、とくに前方向に向いた足がレリーフ的に処理されず、立体像のように突出しているのだ。

薬師如来坐像台座東側面
框に龍、腰部の枠内に二人の鬼神
左の鬼神の右足先がレリーフをなさず、
立体像のように突き出す

わずかにここだけが、完璧な造
形の中での未熟、というのはオー
バーだが、仏師がクリアし切れな
かった部分といえるかもしれない。

もちろん、それによって本像の
価値がいささかも下がるものでは
ない。むしろ、それがレリーフの
人物たちを台座の奥から枠内へ、
さらに枠から外界へと踏み出させ
る突破口になっているのかも知れ
ない。それが、仏界とわれわれと
をつなぐ小さな架け橋であろうか。作者である仏師
がそこまで計算して造形したのだとしたら、ただただ脱帽というほかない。

8　三面六臂の自然な異形——その融合の秘策・耳

興福寺阿修羅立像

奈良県の興福寺は天智八年（六六九）、藤原鎌足のために妻　鏡王女が山階に創建し、平城遷都とともに現在地に移された。その後、聖武天皇が東金堂を、光明皇后が西金堂を建立した。西金堂は天平六年（七三四）、その前年に亡くなった皇后の母橘三千代のために建てられ、丈六の釈迦三尊像を中心とする群像が造られた。たび重なる火災で本尊が失われ、十大弟子、八部衆像のみが残る。阿修羅像はその一体。国宝。天平時代。脱活乾漆造彩色。像高一五三・三センチ。

阿修羅の表情

今、国民的にもっとも人気の高い仏像といえば、興福寺の阿修羅立像であろう。西金堂の群像は『正倉院文書』によれば、仏師は将軍万福で、大量の漆を用いて造られたことが記されている。

阿修羅は釈迦を護持する八部衆の一つで、非天ともいい、本来は闘争を好む悪神で

64

あった。須弥山北方の海底に住み、時にその眠りの妨げになると、両手を伸ばして日・月を隠してしまう、人々に災いをもたらす存在であった。それが、釈迦の導きで仏法に目ざめ、釈迦の眷属になった。だから、普通は三面六臂の恐ろしい鬼神の姿をとる。

京都府の三十三間堂二十八部衆の中の阿修羅立像は、三つの顔のそれぞれが怒りで髪を逆立て、目を剝き、牙を表して猛り狂う。見るからに好戦的な姿だ。

ところが、興福寺の阿修羅立像は、無垢な少年のような、鬼神とはおよそかけ離れた造形となっている。

作家の堀辰雄は、これに対し、その異形さえ素直に受け入れ、随筆の『十月』で、「若い樹木が枝を拡げるような自然さで、六本の腕をいっぱいに拡げながら、何処か遥かなところを、何かをこらえているような表情で、一心になって見入っている」と、まったく異和感を示さない。阿修羅は、異形を異形と思わせない不思議な彫刻なのだ。

この不思議な「自然さ」は何によるのだろう。どこかに作者の工夫があるに違いない。

まず、三つの顔の見事な一体感、その秘密に迫ってみよう。

阿修羅立像の顔は、三面一組で見ると体とバランスがとれているが、主面だけを見ると、小さめである。頭体のプロポーションは七・六等身くらいで、迦楼羅立像の六・六等身に比べても、その差は明らかである。これが、三面を一つのように錯視さ

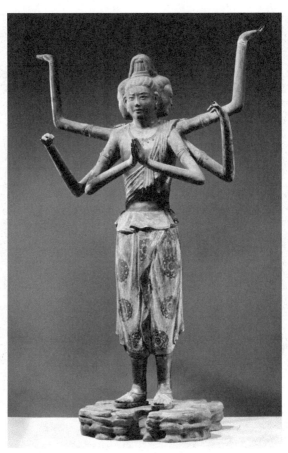

興福寺阿修羅立像　三面六臂の異形ながら不自然に感じさせない

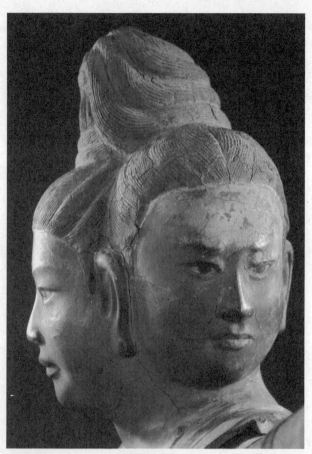

阿修羅立像の顔側面

せる一つの計算である。三面の全体量は、体にうまく均衡しているように見える。

同じ処理は腕にも見られる。腕を細めることによって異形さの印象を弱めるだけでなく、別の効果もあるようだ。阿修羅立像は、持物をすべて失っているが、図像上からは捧げた両手に日輪、月輪、中間の手に弓と矢を執っていたはずだ。そして合掌手。これらの手を釈迦如来に帰依していく心の過程と重ねると、戦いから祈りへの過程のようにも見える。つまり、合掌手を主とし、他の手をそこに到達する一連の動きの残映と見ることも可能であろう。

かつて、仏像修復家で仏師、宗教家でもあった恩師の故西村公朝氏は、こうした多臂像をマルチタレントに擬え、各腕または持物を、時に応じて使い分ける能力というふうに分かりやすく説明した。氏は、三面それぞれの表情の違いにも着目し、主面を釈迦の教えを真剣に聞く状態、右脇面の下唇を嚙んで泣く表情を釈迦の涅槃の場面で泣く阿修羅と見た。あるいは、左脇面の怒ったような表情を鬼神の本性、右脇面を悔い改める段階、そして主面を仏法を守る決意の表れと見ることもできよう。

造形的な計算

では、性格の異なる三つの顔をどのように融合させているのだろう。そのキーポイントが耳にある。

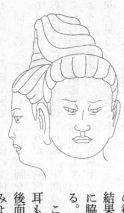

すでに、この耳に注目していたのは寿岳文章である。彼はしかし、随筆『寄せたる眉根』の中で、「薄気味わるさのために長く正視するに耐へなかった」と、意外な感想を記している。何らかの宗教的先入観があったのか。

彼は、「耳が長大なために、左右両側面との有機的な結びつきの行はれてゐる事実」と、「三面の頭髪をさらにその中央部で束ねあげて一つにまとめる手法」を高く評価する。彼の分析はここまでだが、この像を造った仏師の工夫は、さらに広く、細々となされている。

三十三間堂の阿修羅立像は、実はこれが密教像などにおける多面像の常套手段だが、三つの顔が宝髻、首とも独立していて、それぞれの後頭部を削って接合した形になっている。その結果、中央奥に主面の後頭部の一部が見え、両側に脇面の側頭部が突出する。耳も三組分、六つある。

これに対し、興福寺像では宝髻、首を共有し、耳もすべて揃っているのではない。前面に一対、後面に各一の四つしかない。もう少し細かく見てみよう。

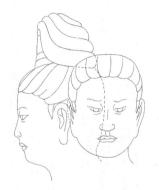
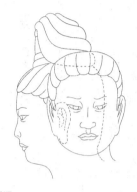

阿修羅立像の主面と脇面を融合させる手順
（左）一般的な多面像の場合両方の耳が重なり、脇面が後ろに突出するため統一感が失われる
（中央）阿修羅像では脇面を主面の耳より前に付けて後頭部の突出を避けることで一体感を獲得したが、主面の耳が表せない
（右）脇面の耳を省略し、主面の耳を前寄りに付けて脇面と共有させることで三つの顔が見事に融合

　まず、宝髻は本面の分が一つだけで、その中に脇面の髪が吸い寄せられるように束ねられる。背面では、脇面の側頭部が互いに接して一つになり、本面の後頭部のようにも見せている。

　興福寺像は、こうして三面を見事に一体化しているのだ。そのため、脇面は通例より前寄りに位置し、その分だけ本面の顔の奥行を少なくして仮面のような扱いにしている。

　首は、三面分を一つにしているため、少し太くなってはいるが、他例のように背中を膨らませてまで対応する必要

はなく、また腕も細いので、首から肩への形は通常の像とほとんど変わらない。

さて、問題の耳である。寿岳は「長大な耳」と見たが、仏像の耳としては異常とはいえない。むしろ、普通は正面から見えない耳が、開いて前に向いているために目立つにすぎない。

この開いた耳が、仏師の最大の眼目と考えたい。通常はこの奥に脇面の耳が重ねられるが、それが省略され、その代わりに本面の耳が開いて脇面の耳のように錯視させている。耳の外側、つまり脇面の髪際の端に小さな揉上げがあり、この耳を共有する意図が明らかである。この見事な有機的結合が、異形の姿をそうと感じさせず、むしろ自然で生き生きと魅力的に見せる秘密なのだ。

金鼓の音を聞く耳

じつは、この耳にはもう一つ重要な役割がある。彫刻史家金子啓明氏によれば、西金堂の釈迦群像の構想は『金光明最勝王経』の「夢見金鼓懺悔品」によっている。

それは妙幢菩薩が夢に金鼓の音を聞き懺悔の心を生じたといい、それに対し釈迦は懺悔によって救われると説いた。

釈迦群像では中央に金鼓、つまり華原磬が置かれ、それを打ち鳴らすバラモン像があった。阿修羅の耳はその音を聞いているようにもみえる。阿修羅だけでなく、目を

閉じた乾闥婆（けんだっぱ）像や十大弟子の中には盲目の像もある。すべての像が音を聞くことに集中しているのではないか。

二〇〇九年、「国宝阿修羅展」が九州国立博物館で開催されたとき、今津節生氏（現奈良大学教授）がX線CTスキャナにより阿修羅像の調査を実施し、内部構造や損傷の有無など貴重なデータを得た。その時、像内の形、つまり塑土に接した布の裏の形を反転させ、3Dプリントによる石膏（せっこう）に置き換えた。それこそこの時初めて明らかにされた制作当初の原型の形である。

阿修羅像右脇面内部の原型の形に木屎を付けてみたところ、口を開けて何かに気づいたような表情になった。顔つきも幼い（撮影　著者）

驚くべきことに、向かって左、つまり右面が、完成像では下唇を噛んで泣いているような顔なのだが、原型では口を開けていることが分かった。著者が試みに石膏型に布を貼り、木屎を付けてモデリングしてみたところ、口を開けてぽかんとしたような表情になった。最初は、金鼓の音に気づいたような表情に

付いてはっとした表情にする予定だったと思われる。それを急遽懺悔の表情に変更したのであろう。それにより正面の顔が、救われて信仰への決意を新たにする表情へと仏教的意味が深まった、と解したい。

もう一点、原型の右面で感じたのは、阿修羅の本面の顔つきよりずっと年下の幼児のような顔だということである。これに似た年頃の像は沙羯羅像である。この像の顔も六〜七歳の幼児と思われる。金子啓明氏も指摘するように、早世した光明皇后の実子基王が、西金堂落慶の天平六年にもし生きていたとしたら同じ年頃である。そして阿修羅像は十二歳前後、光明皇后にとって生母橘三千代の追福のために建立した西金堂だが、そこには密かに成長していく我が子のイメージも隠されているのではないだろうか。

9　飛び出す金剛杵、風をはらむ天衣

東大寺法華堂執金剛神立像

奈良県の東大寺は、神亀五年（七二八）の創建以来、金鐘寺、金光明寺（大和国分寺）、そして東大寺（総国分寺）へと発展した。その後、治承四年（一一八〇）、平重衡の南都焼打ちにより、大仏殿はじめ諸堂を失った。法華堂は、天平当初の遺構として貴重。その堂内の本尊背後の厨子内に秘仏の執金剛神立像が祀られる。この像と寺との関係は古く、東大寺の開山、良弁僧正の念持仏との伝承がある。毎年十二月十六日に開扉される。

国宝。天平時代。塑造彩色。像高一七〇・四センチ。

強度を無視した天衣

『日本霊異記』（中巻第二十一）にこんな話がある。奈良の東の山寺で、金鷲行者という在俗の修行者が執金剛神像の脛につけた縄を引きながら日夜修行に励んでいた。ある日、その脛から発した光が宮中に達して天皇の知るところとなり、得度を許され

て正式に僧となった。像は今、東大寺の絹索堂の「北の戸」に立つ、と。

これこそ、法華堂の秘仏、塑造の執金剛神立像のことである。インドの仏伝レリーフでは、釈迦の背後に金剛杵を振りかざす姿として表される。本像も、仏敵の前に立ちはだかり、まさに金剛杵を投げつけんばかりの勢いである。

この迫真性も、塑造という技法によってはじめて実現できたといえる。しかし、塑造はその自由さの反面、構造的弱点もあって、表現上の限界もある。とくに、天衣のように体から離れたものは造形しにくく、同じ東大寺の戒壇堂にある四天王立像では天衣は短く、体側に密着させて強度を確保している。その分、躍動感に乏しい。

執金剛神立像でまず目立つのは、肩上に大きく弧を描く天衣と、腰から風にたわむように湾曲した垂下天衣である。腰前を渡る天衣も、前に張り出している。各天衣は二本の銅線を曲げ、それに紐をからげて塑土を付ける。塑像としての限界を超えた大きな危険を伴う造形である。そのため、現状ではその一部が脱落している。作者は構造的無理を承知の上で、この天衣をつくった。そして、この天衣によってこそ、像の威力が表現できた。

それに加えて、激しい怒りの表情、大きく膨らんだ胸、引き締まった胴、大地を踏みしめる両脚、今にも金剛杵を振りおろさんばかりの右手は、力感と運動感にあふれている。その造形の骨格をなすのが心木、中でも両肩の心木（肩木）が大きく作用す

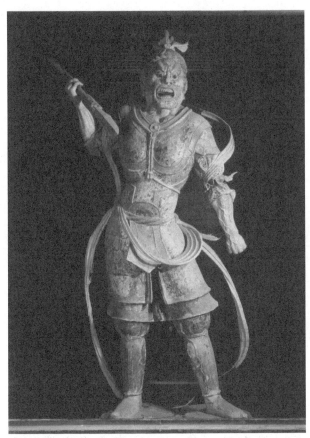

東大寺執金剛神立像（秘仏）
天衣を体から離すことで吹き荒れる嵐のような「気」の勢いが表される

る。その肩木が向かって右手前から左奥に斜めに通っているのだ。ここに、この像の成否の鍵があるといっても過言ではない。

執金剛神立像では、肩の横木を斜めに架すことによって、左胸が大きく前に突出し、逆に右肩が後方に引かれることになる。そのため上体に強い捻りが加えられ、ちょうど野球の投手が投球する時のように、金剛杵を前方に飛ばす勢いを表現しえたのだ。

そして、この勢いが天衣の隅々にまで伝わり、あたかも像から突風が発生するような錯覚を与えることに成功した。激しい忿怒（ふんぬ）の表情もさることながら、この心木の設計にこそ、仏師の真骨頂があるといいたい。

捩じられた心木

じつは、最近の研究で、肩木は初めから斜めに挿されたのでなく、途中から角度を変えられたらしいことが分かった。それについて説明しよう。

X線写真によれば、心木は、基本的には戒壇堂四天王像と同様準彫刻的なもので、概略を彫刻した上半身の下部を両側から欠きとって逆凸形にし、そこに両脚材を組みつけて釘で固定する。そのうえで体の動きを強調するためにいくつかの変更を加えている。その変更が常軌を逸している。

まず、両脚心木の脛部に何本もの釘が打たれているのが気になる。これは心木が前

後二材であることを示すのだが、この部分は特に強度が必要で、一材が望ましい。なぜこうしたのか。それは両脚心木を付け替えたことを意味する。その手順は、まず、心木を台座から切り離し、その柄穴（ほぞあな）に改めて支柱を立て、そこに右脚は後ろから、左脚は前からあてがって釘で打ち留める。これにより右後方にわずかながら体を捻ることになる。しかしこれだけでは大きな捩じれ（ね）は表現できない。それが胴部心木の改変である。

X線写真でもう一か所、気になるものが写っていた。胴体の、胸と腹のあたりに平行に二本の横線が写っている。これは何かの構造を示しているのだが、X線写真は正

執金剛神立像の心木構造（略図）
基本構造は上半身（実際は荒彫り）に両脚材を釘で固定し、さらに制作中に改変している。その手順は、基本心木を一旦外し、別に短い脚材を立てて右脚を後ろ、左脚を前に付け替える。また、胴部を前後に割り離し、上半部を捻って付け替えるか。これによりさらに右肩が後ろ、左肩が前になる

面のみ、しかも不鮮明で構造の立体的把握が難しく、推測するしかない。おそらくそこで心木構造が違っているのであろう。具体的には上の線は後ろから、下の線は前からそれぞれ半分まで鋸で切り、中間部を両側から鑿を打ち込んで前後に一旦割り離す。ちょうど合い欠きの継手状になっているのであろう。著者の推測はその割り離した材の右寄りの内面を削って再度接合し、右肩を後ろに引く、というものであった。

しかし、最近、重松優志氏による新たな解釈が示された。彼は、東京藝術大学の保存修復技術研究室の大学院生（令和元年当時）の時、執金剛神立像の模刻研究を通じてその構造技法を追究した。重松説は、同じように胴部で前後に割り剥ぐが、その反対側の左寄りに板材を挟むというもので、結果として右肩も後方に引かれる。これにより、さらに左胸が前にせり出すことになり、より迫力ある姿勢にすることができる。これに付随して肩木の左端部に取り付けた腕木も一旦取り外し、そこに薄板を挟んで左腕をやや開き気味にしたという。じつに画期的な解釈で、説得力もある。かつての著者の机上の分析を、実作を伴う分析でさらに深め、千三百年前の仏師の秘策を明らかにしてくれた。

その結果、あたかもやり投げの選手が左肩を前に、右腕をぎりぎりまで後方に引いた直後、その左肩を引くことで体を回転させて投げる体勢に移った、その一瞬の動きを実現してみせた。いわば、瞬発力の造形化に成功したのである。

それにしても、執金剛神立像の作者はなぜそこまで大胆な改変を行ったのであろうか。仏像彫刻は崇高性、神秘性とともに生きているかのような生命感、存在感を表現したい。そのために量感や躍動感を強調し、ときに写実性を追求する。執金剛神立像の作者は激しい怒りとともに仏敵を調伏する絶大な力を表現したかったのである。そのため金剛杵を投げつけんばかりの勢いを表そうとした。そのために体を大きく捩じって金剛杵を目いっぱい後方に引き、思いっきり投げる、その瞬間を表しているのだ。

その勢いは天衣にも伝わる。

通常、天衣の垂下部は風に舞うようにためくが、本像ではその先端がまだ足元にあり、その上方が船の帆が風をいっぱいにはらむように膨らむ。つまり、風に舞う直前の動きを示しているのであろう。腹前に掛かる天衣も普通は体に密着するが、敢えて体から離して吹き飛ばされそうだ。あたかも体から発した「気」の爆風を受けて飛び散るようだ。本体の心木の動きに呼応するような天衣の配置、本体の付属物である天衣がこんなにも効果的に像の力を表現するとは、驚きである。

10 凹ませて出す、逆転の量感表現

東大寺法華堂不空羂索観音立像

奈良県の東大寺は神亀五年（七二八）、金鐘山房として出発、天平五年（七三三）には金鐘寺、さらに天平十三年（七四一）の国分寺建立の詔により、大和の国分寺である金光明寺に格上げされた。そして大仏が造立されたことにより、東大寺となった。

法華堂は羂索堂ともいわれ、『東大寺要録』には天平五年（七三三）とあるが、初めて法華会の修された天平十八年（七四六）以前の建立とされていた。しかし、最近、年輪年代学の調査で堂の建築材の一部が七三〇年に伐採されたことが判明、堂も八角須弥壇も古いことが判明した。これにより、本尊の不空羂索観音立像の制作年代も再考が必要となった。

国宝。天平時代。脱活乾漆造漆箔。像高三六二・一センチ。

堂内の構成

東大寺法華堂、通称三月堂の堂内には、像高四メートルもの乾漆像が林立する。そ

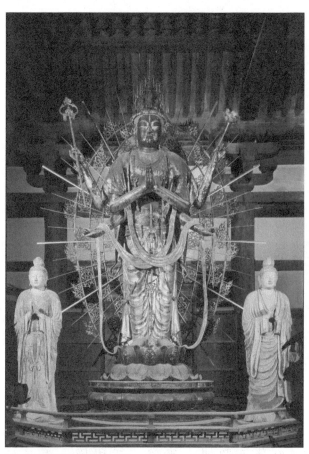

東大寺法華堂不空羂索観音立像

の中にあって、本尊の不空羂索観音立像は三・六メートルとやや低く、そのために八角の壇を設けて嵩上げしている。その結果、脇侍の梵天、帝釈天の両像は、天井に飾られた天蓋の真下から少し外にずらされた。また、本尊の光背が低いのも、八角壇に当初は宝蓋があったためと説明される。

本尊と両脇侍らの一群には、大きさの違いだけでなく、表現の違いもある。両脇侍立像の茫洋とした緩やかな表現。金剛力士立像の立体像でありながらも平面的な印象。とくに、吽形像は斜め向きにもかかわらず、胸と左脇腹がほとんど同一面をなしている。立体的レリーフとでもいえようか。

これに対し本尊は表現も厳しく、量感は豊かで、堂々とした存在感がある。他像がいかにも脱活乾漆らしい、空気を内包したような感じがあるのに対し、本尊は充実感があって重々しい。それは、本尊の独特な量感表現によるようだ。

以前、西村公朝氏のお伴で法華堂の修理現場を見る機会に恵まれた。本尊の周囲に足場が組まれ、すぐ近くから拝することができた。そして、像を遠くから拝した時とのあまりの違いに驚いた。量感表現がまったく予想と反するものだったからである。はちきれんばかりと思った胸の上部が、浅く凹んでいるだけでなく、顔の中央部、鼻脇や鼻下、顎の脇も凹んでいた。まるで量感など意識していないような造形なのだ。すべてが球体の組み合わせでできた薬師寺本尊とはまったく異質であった。

これは、思いがけない発見であった。量感は盛り上げて表すべきものだ、との思い込みが完全に覆されてしまった。

がある。しかし、下から見上げると、圧倒的な存在感

意外な造形

少し冷静になって観察すると、量感は別のところで表されていた。顔の正面から側面に変わる、彫刻で稜といわれる部分、上体では胸の外寄りと第一手の上膊部、下肢では腰から両脚への外寄りの辺りに、強い緊張感のある曲面がつくられている。その曲面を強調するために、顔、胸、そして腰の中央部が押さえられているのだ。そしてこの凹部は、両側の曲面の緊張状態に比べれば視覚的に弱く、そのため両側の曲面が表す量感に引っ張られて逆に押し出されるように感じられるらしい。

法華堂の本尊には、他にも特異な部分がある。不空羂索観音像は通常三目四臂、または六臂で、左肩に鹿皮を纏う。法華堂像は八臂だが、額には一眼があり、鹿皮も表されている。この一眼は目頭を下にして立てられ、普通は上瞼が向かって左になるが、法華堂像は逆になっている。こういう眼の形は右手で描きにくく、ひょっとしたら作者が左利きだったといえるかも知れない。

法華堂像の右肩を覆う天衣は皺があるが、左肩は平面的で、これが鹿皮と分かる。左肩は鹿皮と分かる。鹿皮は、天衣の上から重ねられ、左肩から背中、腰を覆いその両端を前に廻して結ぶ。

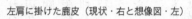

左肩に掛けた鹿皮（現状・右と想像図・左）

裙の上に腰布のような結び目があるのがそれである。前面では左肩から上膊を覆い、一部を左胸に垂らす。それは天衣のような衣文を表さず、輪郭も不定形で、いかにも獣皮の形のようだ。この鹿皮は、像とは別に造られたものが着せられている。その内側を覗くと、裸の腕が造られ金箔も貼られている。

強い存在感と、独特の生命観に満ちた法華堂不空羂索観音立像。その肉身に見られる、常識を超えた大胆な造形表現、また、細部では鹿皮を別に造るといった現実感を重視した造形。こんなところにも、あたりを圧する威厳に満ちた巨像の、隠された魅力と秘密を見る思いがした。

最近の調査で八角須弥壇上に複数の台座の痕跡が見つかった。文化庁調査官の奥健夫氏によれば、かつては伝日光・月光菩薩像とともに戒壇堂の四天王像も安置されていたという。それらの群像を従えたとき、本尊の威容はさらに高まり、壇上世界は想像もつかないほど充実していたであろう。

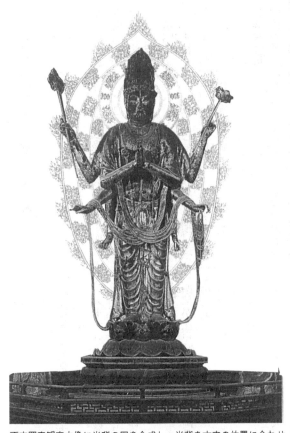

不空羂索観音立像に光背の図を合成し、光背を本来の位置に合わせた想像図（作成　著者）

11 特異な体型──巨像ゆえの計算

東大寺盧舎那仏坐像（大仏）

奈良県の東大寺盧舎那仏坐像（大仏）は、聖武天皇が天平十五年（七四三）に発願。初め近江の紫香楽で工事が開始されたが、十七年（七四五）、現在の地で再開された。鋳造は十九年（七四七）から翌々年までかかり、天平勝宝四年（七五二）に本体が完成し、開眼法要が行われた。

治承四年（一一八〇）、平重衡の南都焼打ちにより被災。僧重源の尽力で復興されるが、永禄十年（一五六七）再び兵火で破損。現像は頭部が江戸時代、上体と両手が室町～桃山時代、両脚部と台座の一部が天平当初のものである。

国宝。天平時代。銅造鍍金。像高一四・七三メートル。

特異な比例

国民の誰もが知っている仏像といえば、東大寺の大仏であろう。大仏は聖武天皇が信仰的情熱を傾け、国家的大事業として造立を果たした、まさに天平時代の記念碑的

東大寺盧舎那仏坐像（大仏）　両脚と右脇腹の一部に当初の造形が残る

たりに残る当初部の衣文のような、ゆったりとした造形性と、超巨大像ゆえの常識を超えたプロポーションが見事に調和し、華厳経の広大な世界観が表現されていたと想像される。

当初の雄姿は、どのようなものだったのだろうか。そこには天平最盛期の格調高い造形性と、超巨大像ゆえの常識を超えたプロポーションが見事に調和し、華厳経の広大な世界観が表現されていたと想像される。

ところで、創建時の大仏殿内には「大仏殿碑文」というものがあり、大仏の各部の寸法が記されていた。その内容は書写され、『東大寺要録』等に残されている。それ

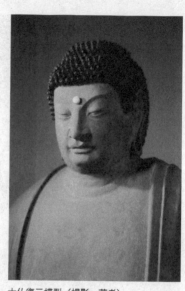

大仏復元模型（撮影　著者）

な仏像である。

しかし、現在の大仏は、造立以来二度の火災により、その容姿を大きく変えている。すなわち、頭部が江戸時代、上体と両手が室町～桃山時代の後補で、当初部は腹部の一部と両脚部、腰部に残るだけである。後補部は、それぞれの時代性の中では精一杯の仕事だと思われるが、両膝のあ

をもとに二〇分の一の縮尺像を著者が造ってみたところ、興味深い事実が分かった。

まず、当初の大仏は像高五丈三尺五寸、当時の天平尺に換算すると一五・八九メートルであり、現大仏の一四・七三メートルより約一メートル高かった。一方、面長（髪際〜顎の顔の長さ）は九尺、二・六七メートルで、今より五〇センチほど短い。巨像にしてはなぜか顔が小さかったようだ（後註参照）。

他例と比較してみよう。仏像の像高は、髻頂で測るより、髻を除いた頭頂以下、あるいは髪際以下で測ることが多い。同じ丈六像である奈良県の薬師寺薬師如来坐像、京都府の平等院阿弥陀如来坐像は髪際高で八尺で、各像とも面長はその五分の一か、やや大きめとなる。

これに対し、大仏の面長は頭高で五・五分の一、髪際高で五分の一に満たない。一般に巨像では顔を大きめに造るが、大仏は逆だ。それにはどんな効果があるのだろう。そこには、盧舎那仏という尊格のもつ特別

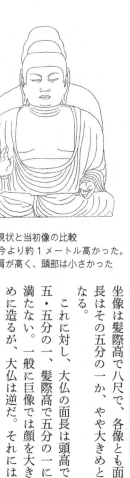

大仏の現状と当初像の比較
当初は今より約1メートル高かった。
また、肩が高く、頭部は小さかった

な思想が大きく関わっているのではないか。

宇宙の仏

盧舎那仏は、正しくは毘盧舎那仏、サンスクリット語で「バイローチャナ」といい、「光明遍照」を意味する。盧舎那仏は、「蓮華蔵世界」という独特の世界観を有している。『華厳経』では虚空に浮く巨大な蓮華上に香水海があり、そこに無数の蓮華が何重にも重なって生じ、すべて羅網で飾られている。それらの上に盧舎那仏が存在するという。これを彫刻として表現するのは不可能である。今の蓮台の下の石壇はかつて石製の蓮台で、その二重の蓮華座で華厳経にあるような重層的な世界構造を示そうとしたという（東大寺長老橋本聖圓説）。

また、『梵網経』によれば、盧舎那仏が坐す千葉の蓮華のそれぞれが一つの大世界をなし、その化身である大釈迦がいる。各葉には千の中世界、また中世界には千の小世界があるとされるが、大世界全体で百億の小世界があるともいう。この各小世界には大釈迦の化身である小釈迦がいて、その中の一人がインドに出現した釈迦ということになる。したがって盧舎那仏は、現実世界にたとえれば、太陽系を支配する太陽のような存在であろう。もっとも百億の小世界には、中心の須弥山を日・月がめぐっているというから、その規模は無数の星雲を含む宇宙まで拡大される。

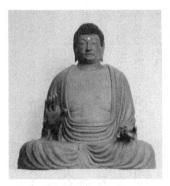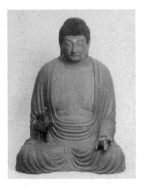

大仏復元模型（撮影　著者）
（右）正面から見ると上体が異常に大きく、膝張が極端に狭い
（左）大仏殿で拝むように下から見上げると普通の仏像と同じプロポーションに見える

　大仏が、このような超大な世界観を表すものとして造形される時、普通の仏像とは違う計算が必要となる。だから五丈三尺五寸という並外れた大きさが要求された。それも単なる寸法上の大きさ以上に、気高さ、偉大さを感じさせる工夫が求められている。

　顔が小さいのは、大仏が遥か上空から見下ろすような大きな存在であること、逆にいえば衆生の住む地上からは遥かに遠い存在であることを感じさせる計算なのではないだろうか。

　これ以外にも、異様なところがある。像高に対し、膝張が極端に狭いのだ。他像と比べてみよう。大仏のプロポーションの特殊性がさらに明確になる。髪際高一〇〇に対し、膝張は、薬師寺像では九

一パーセント、平等院像は九五パーセントである。

これに対し、大仏は、八四パーセントで、薬師寺像や平等院像よりも狭い。大仏の膝張の狭さは、尋常ではない。また、上体は異常に大きく、肘張は膝張よりわずかに狭いだけだ。そこには、超巨大な像ゆえの独特の計算があるに違いない。実際に造った縮尺像を下から見上げると、膝張は十分な広がりをもって見えるし、上体の異常な高さも気にならなかった。大仏を造立するに際し小型の雛形があったとは思われるが、その段階でこの特殊なプロポーションは実現しえなかったであろう。それに先立つ紫香楽での造営工事で塑造の原型まではできていたようで、その時の体験が生かされたのであろう。

当初の大仏は、今のように「大仏さん」として親しまれるような像ではなく、超越者としての近寄り難い姿であったと想像される。

後註

「大仏殿碑文」には面長十六尺とある。これは、髪際～顎を面長とすると異常な大きさである。そこで、この十六尺を肉髻を除いた地髪頂までの長さとする解釈がある。

別の記録によれば、頭頂～髪際が七尺、肉髻の高さが三尺なので、その差四尺が地髪

頂～髪際となり、髪際～顎はそれを差し引いて十二尺となる。(彫刻史家長谷川誠説)

最初、この寸法で面部の図を描いてみた。『延暦僧録文』には、より詳細な寸法があり、髪際～眉一・九二尺、眉～鼻先四・五尺、人中(鼻下～唇上)〇・八五尺を合計すると七・二七尺。逆に顎から上の頤(唇下～顎)一・六〇尺の厚さであるから、その間にできる三・一三尺を唇に当てることになる。これでは変に間延びしてしまう。

そこで、十六尺を頭頂までふくむと仮定することになると、そこから頭髪分七尺を引いた残り九尺が髪際～顎の寸法ということになる。これは、これで各寸法を額面通り割り付けると、唇の厚さは〇・一三尺しかない。このままでは極端に薄い唇になる。しかし、鼻に微調整を加えれば問題は解決する。

眉～鼻先は四・五尺だが、別の記録では鼻だけの実寸は三・二尺である。それにつれて眉の鼻寄りの部分はグッと下げられ、眼も切れ上がる。唐招提寺像の盧舎那仏坐像のような俯いた顔付きに近くなるようだ。唐招提寺像は鼻の下面も水平でなく斜めに切れ上がり、鼻先より小鼻の位置が高い。これに倣って小鼻を上げると、鼻の下の人中も少し上がり、唇を造る余裕も出てくる。唇は下から見上げる形になるため、それほど厚みは必要なく、下唇を奥に引いて上唇との間に前後の差があれば十分形づくれる。

頭頂まで仮定すると、整合性がとれる。ただし、これで頭髪分七尺を引いた残り九尺が髪際～顎の寸法ということになる。これは、面幅(顔の幅)九・五尺や耳長八・五尺とも近く、

大仏復元私案

（左）Ａ案（長谷川説）髪際～顎を１２尺とした場合（面幅は９尺）

眉、鼻、上唇、顎の位置が決まっているため、鼻下に過大なスペースができ、唇の形が決められず、顔の造形が破綻する

（中央）Ｂ－１案　髪際～顎を９尺とした場合（面幅９尺と同寸法）

面幅、耳長とのバランスはとれるが、鼻が長すぎ、鼻下のスペースが狭く、唇が極端に薄くなるなど不自然な顔になる

（右）Ｂ－２案（修正案）

眼頭をグンと下げることで眼と鼻のバランスがとれる。同時に小鼻と鼻の付け根を引き上げることで鼻下に唇を作るスペースが確保される。下から見上げた場合、極端に吊り上がった眉と眼の傾きは解消される

12　宇宙に広がる仏のイメージ

唐招提寺盧舎那仏坐像

奈良県の唐招提寺は天平勝宝六年（七五四）に唐から正式な戒律を伝えるために来朝した鑑真が開いた私寺。天平宝字三年（七五九）の創立だが、当初は、講堂、食堂、僧房等、修行に必要な建物だけだったようで、金堂はやや遅れての建立と見られる。

ただ、本尊盧舎那仏坐像は、鑑真の在世中には存在したと考えられている。

国宝。天平時代。脱活乾漆造漆箔。像高三〇四・五センチ。

仰ぎ見る仏

唐招提寺の盧舎那仏坐像（以下唐招提寺像）は、東大寺の大仏に比べ、約五分の一とはるかに小さい。にもかかわらず、その堂々たる雄姿は諸仏の王者にふさわしく、広大な世界観を見事に造形化している。そこには、東大寺の大仏とはまた違った造形上のいくつかの計算、工夫があるのではないか。そこが興味深い。

まず顔の大きさ。髪際〜顎（あご）の面長五八・一センチは、髪際高の二二・八パーセント

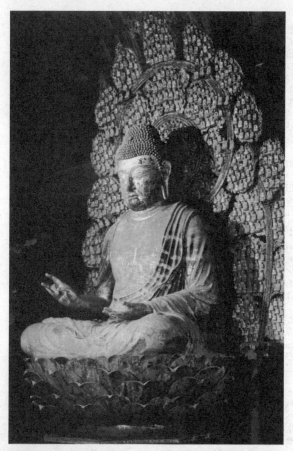

唐招提寺盧舎那仏坐像　堂々とした存在感豊かな如来像

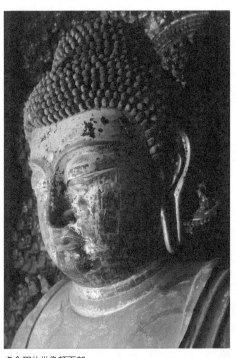

盧舎那仏坐像顔面部

で、これは、大仏の一九・三パーセントに比べると大きい。平安時代の貴族たちが仏の理想像として高く評価した薬師寺薬師如来像は二一・三パーセント、その彼らの美意識のもとに創り出された仏の典型、平等院阿弥陀如来坐像が同じく二一・三パーセ

ント。ここらあたりを理想的プロポーションとすれば、唐招提寺像の顔の大きさは際立っている。顔だけでない。肘張りも大きく、胸も広い。眼前に体の壁が立ちはだかるごとくである。とくに、大衣の襟を大きくはだけ、たくましい胸を見せる姿は独特で、王者の風格さえ感じられる。違うのはプロポーションだけではない。造形上の意図するところも大いに異なる。

まず目につくのは、前に屈した右手が低く、ほとんど膝すれすれなこと、掌が前に向かず、かなり俯いていることである。これは、礼拝者の位置を意識してのことと思われる。台座の高さが二〇三・三センチと、薬師寺像より五〇センチも高いため、礼拝者にとっては像を見上げることになり、像が正しく見えるには、その正面観にも調整が必要となる。台座を傾けて像を前傾させるのでなく、像が正立したままで、下から見上げても、像が正常に見えるにはどうしたらいいか。上へいくほど大きめに、また下向きに造る必要がある。

本像の各部は、上にいくほど引き伸ばされ、前後の水平な関係も礼拝者の視線の仰角に合わせて傾斜する。髪際線は中央が下にたわみ、眉をつり上げ、両眼も目尻を上げて視線を落とす。耳の位置は高い。

逆に、後頭部は上げ気味になっている。仮に、普通の顔の側面を長方形にたとえると、平行四辺形に変形したようなものである。

東大寺の大仏縮尺像を制作する時に、

この像がもっとも参考になった。

こうした設計変更を、当時の仏師はどのように実行しえたのか。鋳造のように最初から緻密（ちみつ）な計画を立て、設計図通りに進めていく方法では、実現は困難であったろう。脱活乾漆という、塑造の原型を作ることから始まる技法だからこそ可能だったのだろう。塑造なら修正も容易だからである。

ところで、顔や胸の大きさに対し、奥行きはさほど深くはない。むしろ薄めといっていい。

それは、本像の写真撮影の時、堂外から反射板で太陽光を当てた時に気付いた。横から見ると、影になる側面の面積が少ないのである。逆に、正面は広々として光に照らしだされていた。

唐招提寺像は、その存在感を立体的な厚みで示すのではなく、広さで主張するようだ。それは立体造形というより、レリーフ造形に近い。そして、そのレリーフ性のゆえに、本体と光背が一体的に連続することになる。盧舎那仏の光背は、単に仏身を荘厳する飾りではなく、その世界観を表す重要な機能を持つのである。

拡散する化仏

『大智度論』によれば、盧舎那仏は身から千の化仏を発し、それぞれが説法を行う。

あたかも太陽が無数の光を発し、地球その他の惑星に恩恵を与えるのに似ており、そ
の千の化仏の光り輝く様子が光背に表される。

唐招提寺像の光背は、頭光と身光からなる二重円相部の周囲に、アカンサスと思わ
れる唐草で囲まれた小型の光背を配し、そのすべてに別製の化仏で満たされている。通常は
八葉蓮華を付ける頭光の円内も、本像ではあふれんばかりの化仏で満たされている。
それは、仏身から次々に発し続ける無限の光線を、あるいは増殖し続ける無数の化仏
を感じさせる効果がある。

しかも、頭光の各円は、外の円ほどその中心点を上げるため、円の上部が広くなり、
内円から外円へ上方に向かって広がる勢いをもつ。これも光の拡散を表す効果がある。
夜空に輝く無数の星のようなイメージといえようか。その無限の広がりの中心に存在
するのが、唐招提寺の盧舎那仏坐像である。この像の作者は、仏像とともに、その背
後の宇宙空間を表現しようとしたのだろう。

写真撮影時、通常は金堂の扉口の上半部にある格子が外され、その額縁状の扉口か
ら盧舎那仏像の光背をふくむ全体像が見えた。左右の薬師如来像、千手観音像ととも
に堂内空間はあたかも仏の世界そのものものであった。

13　見え隠れする原木の残影——樹勢に委ねた薬師の威力

神護寺薬師如来立像

京都府の神護寺は、和気氏の氏寺であった高雄山寺に、清麻呂が創建した河内の神願寺を合併し、神護国祚真言寺と改称したもの。神願寺は清麻呂が天皇の後継問題について神託を聞く時に宇佐八幡神に建立を約束した寺。薬師如来立像は、『弘仁資財帳』に記されているところから、官寺に準ずる定額寺であった神願寺の旧本尊と考えられる。

国宝。平安時代。木造素木。像高一七六・〇センチ。

呪咀の像

平安時代の初め、突如としてこれまでとは異質な仏像が出現した。神護寺の薬師如来立像である。

特徴は、前代の木心乾漆像と違い、両手を除く全身がカヤの一木から彫出されていること。頭髪と眉、瞳、唇にわずかな彩色があるほかは、すべて木肌を露した素木で

あること。こうした一木素木像は、やがて平安初期の木彫の主流となる。

これまでにも木彫はあった。しかし、奈良時代は金銅仏や乾漆仏、塑像が中心で、木彫は地方寺院や私寺での造像、あるいは木心乾漆の心木に限定的に用いられるだけだった。ところが八世紀の後半頃、奈良県の唐招提寺と大安寺に純粋な木彫の仏像が登場する。

中でも唐招提寺の薬師如来立像は、中国の中唐期の様式を反映したもので、その豊

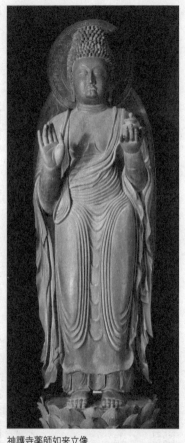

神護寺薬師如来立像
全身から発せられる霊気が周囲を圧する

かで張りのある量感表現が注目される。とくに、腹部から両腿の中央にY字型に流れる特徴的な衣文が、神護寺像にも採用されていることから、両者に何らかの影響関係があると考えられる。

一方、表面に漆箔や彩色をほどこさず、素木で仕上げるのは中国の檀像の影響である。檀像は白檀を材料とし、その香りを活かすために白檀のない国では栢をもって代えることができると『十一面観世音神呪経義疏』に、白檀のない国では栢をもって代えることができるとある。「栢」は日本では「カエ」と読み、神護寺像と同じ「カヤ」のことと解されている（彫刻史家鈴木喜博説）。この説を受けて調査が進み、平安初期の代表的な像の多くがカヤであることが判明している。こうしたことから、一木素木像を檀像ともいう。しかしそれにしても、そうした檀像の中でも、神護寺像はその特異性において際立っている。

かつて、この像の写真撮影に立ち会ったことがある。夜、遅れて参加したのだが、折からの激しい雨の中、山道を一人で登り、びしょ濡れで金堂に辿りついた。堂内は暗く、人の顔も見えない。須弥壇付近だけがとくに明るく、ライトが一斉に厨子の中に注がれていた。

そこに、異様な別世界の生命体のような、薬師如来立像が立っていたのだ。それを撮影者の小川光三氏がカメラの脇で睨み据える。薬師像は全身から強烈なエネルギーを発し、あたりを圧していた。森厳で強烈な気を発する顔、太く、重々しい体躯、頭

部の肉髻は大きく盛り上がり、大きめの螺髪が沸き出るようだった。その眼は上瞼の眼頭の部分が下瞼にかぶさる、深く切れ込んだ蒙古皺襞が特徴で、瞼の間から押し出されたような眼球から闇を射るような強い光が発せられる。唇も口中の気の噴出を抑えきれないように突出し、三道は短く、胸の量感が強調される。

よく見ると、左の神状の衲衣の端、右の覆肩衣と呼ばれる長い布が幾重にも折り重ねられてリズムを刻む。襟際や腹部、腿を覆う衣の襞がのたうつように震え、翻り、命がゆらめくようだった。とくに、衲衣の下端が、その下の両足を揃えた静かな佇まいとは対照的に波打ち、反り返る。像内に心臓があるのだろうか。それが脈打っているのか。この生命の根源は何か。

神願寺は、和気清麻呂が宇佐八幡神との約束を果たすべく建立した寺である。その背景に、僧道鏡との間で生じた一大事件があった。

神護景雲三年（七六九）、清麻呂は称徳天皇の命により九州の宇佐八幡宮に遣わされ、神託を聞くことになる。それは、天皇が寵愛する道鏡を皇位につけることの是非を問うものであった。ところが、清麻呂がもたらした神託は、天皇の意に反するものであった。道鏡を皇位につける計画は、不発に終わった。それは、清麻呂が八幡神のために一切経を書写し、仏像を造り、神願寺を建立するとの条件で得たものらしい。その結果、清麻呂は配流となり、寺院建立の願いはすぐには果たせなかった。その

後、天皇が崩じると事態は逆転。道鏡は失脚、下野へ配流され、二年後に没した。同時に清麻呂は復帰し、神願寺建立を願うが、実現したのはさらに遅れて延暦十二年（七九三）頃。この年、清麻呂は神願寺に墾田を施入している。

実は、清麻呂は道鏡の復讐を恐れていた。道鏡は若い頃、山林で修行した経験があり、この時に得た超能力により天皇の看病禅師となった。彼の呪力には定評があり、もしその道鏡の呪詛による攻撃にさらされた時、清麻呂には防ぐ手立てがなかったであろう。まして、道鏡が死して怨霊となった時、清麻呂の恐怖ははかり知れないものであったと想像される。

そうした怨霊や死への恐怖に対抗するのが、神願寺建立と薬師如来立像の造立であったという。その本尊が、のちにここに移された、というのが美術史家中野玄三説である。

薬師如来は、本来、病気だけでなく、不慮の死を免れる力を持つと信じられた。だが、神護寺像の緊迫感のある表情を見れば、それが広く人々を守るというような種類のものでなく、個人の切迫した危機に対処する強い効力を持った特別仕様の薬師像と理解される。

話は変わるが、坂口安吾の小説『夜長姫と耳男』は、親方に代わって、姫のためにミロクを造ることになった若い仏師の話だ。姫は美しく無邪気だが、耳男が、その耳

を切られるのを見て楽しむ異常さを持つ。耳男は、そんな姫に心奪われつつも、その気持ちをふり払うように小屋に閉じこもる。そして三年の間、毎日、何匹もの蛇の生き血を飲んでは、その死体を天井から吊るし、ついに恐ろしいバケモノの像を造った。意外にも、それが姫の心に叶った。村を襲ったホーソー神を睨み返す力があるというのだ。そして、次に、姫をモデルにしたミロクを造ることに。ところが、姫に似せたその美しいミロクには、頭痛を和らげる力もないと、姫はいった。

この話は、対象をいかに写実的に写しても、本物を超えられない。感動を逆に働かせた時、本物に匹敵する迫力が表現できる、という彫刻の一面の真理を言い当てているようだ。

巨樹の生命

平安時代初期の仏像、とくに薬師如来像と十一面観音像には、従来の慈顔を捨てて異相をとるものが少なくない。それらには、この世にうずまく目には見えない恐ろしい存在を見据え、それに立ち向かう気迫が表情に満ちあふれている。平常心神護寺像の異様な表情も、怨霊に対抗しうる強いエネルギーを秘めている。平常心ではこのような像は造れない。願主の心理に感情移入し、仏師自身が願主の恐れを分け合い、願主と同じ危機感を共有することなくしては不可能だったであろう。

神護寺像を拝していると、この像が一本の巨樹から彫りだされたことは驚嘆に値する。巨樹が持つ生命力、霊力、不思議な呪力をも計算し尽くしての造形といえよう。

ランダムに植えられた螺髪は、高い肉髻の圧力をバネに今にも飛び出しそうな勢いを示す。上瞼を目頭から下に深く刻む蒙古皺襞、上唇の中央の突出に対応するように下唇の中央につくられた深い刻み、顎の突出部を取り巻くように刻まれた線、厚い胸、さらに厚い腹部、そしてそれより奥行きのある腿。ゆるぎない不動の体軀、しかし、そのすべてが今も生きてゆっくりと呼吸しているようだ。まるで心臓があるかのように。

奈良豆比古神社（奈良市）の大クス
幹周7.5メートル（撮影　著者）

仏師は、ただ図像通りに仏像を造ればいいという訳ではない。造り上げた仏像が、敵の攻撃を打破する破壊力を持っていることが、誰の目にも明らかでなければならない。一本の木を刻んで、そんな威力を持った像にするのは、仏師にとって容易なことではない。ところが、神護寺像には、その力が確かにあるよ

薬師如来立像の木取り想像図
顔の正中線と下半身の中心線が合わない。両腿の間のU字型の衣文の中心線が傾いていて、そこに生じた干割れの傾きと一致。木の捩れに影響されたのか

うに感じられるのだ。

そういえば、奈良県奈良坂の奈良豆比古神社の境内奥にある樹齢一〇〇〇年といわれる幹回り七・五メートルの大クス。初めて見たとき、うっそうとした木々に囲まれるようにして立つこの巨木の幹にびっしりと苔が覆い、木洩れ日の中で巨大な動物が息づいているように見えた。神護寺像の仏師もカヤの原木を目の当たりにして同じことを感じたかもしれない。

像をよく見ると、新たな発見と驚きがあった。像の中心軸が垂直でないのだ。顔の

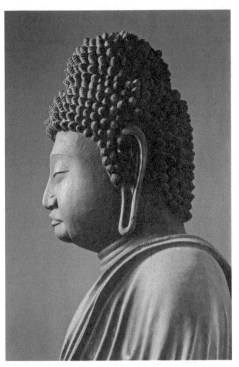

薬師如来立像の横顔
耳朶の先が前に引っ張られるように曲がる（右耳はまっすぐ下がる）

中心軸と、腿部の衣文の中心軸がつながらない。つまり、腿部の衣文が少し斜めに傾いている。その中心の干割れも、同じように斜めに傾いている。木の表面が、ストロ　（ねじ）ーの束を捩ったようになっている。その斜線を彫像の軸に利用しているようなのだ。

それは、彫刻材をきれいに製材した角柱として用いているのではなく、太く捩れた丸太の樹皮をきれいにむき、その捩れのままに像を彫っていることを示す。これが仏師の意図なのだろう。つまり、数百年を生きた樹木の生命をそのまま活かし、そこに仏像の形を重ねる。これにより仏像は、彫刻としての生命力と樹の生命力を二重に持つことができる。

ところで、カヤはヒノキに似てはいるが、より硬く粘り気がある。ヒノキのように素直ではないようだ。したがって、ヒノキは削りやすく、カヤは材質に抵抗感があって充実感が残りやすい。試しに両方の木を割ってみたことがある。ヒノキはきれいに割れて角材も板材も簡単に作れた。ところがカヤは割りにくく、無理に割っても斜めになってしまった。カヤは捩じれながら成長するのだろうか。

この捩れが、意識的かどうかは分からない。少なくとも、この捩れの勢いに支配された部分が他にもある。左耳だ。その耳朶が斜め前に流れている。反対側の耳朶が垂直なのと比べると異様だ。木の捩れが影響しているのか。

この斜めに傾いた樹の軸を活かすということで、仏師は、像の内部に樹の生命、霊性とともに、呪力までも封じ込めるという、前代未聞の造仏に成功したといえる。

神護寺の金堂は奥が深く、暗い。しかし、昼の光がわずかに届くころ、薬師像の圧倒的な存在感に接することができるだろう。

14　縦木を束ねた腕と両脚——全身を覆う巨樹の姿

新薬師寺薬師如来坐像

奈良県の新薬師寺は天平十九年（七四七）、光明皇后が聖武天皇の病気平癒を願って建立した。当初は大伽藍を誇っていたが、平安時代に大風で金堂が倒壊するなど衰退した。現本堂は創建期の建物で、食堂ともいわれるが、中央部がとくに広く造られ、内部に大きな円型の土壇が設けられることから病気平癒などの修法が行われる「壇院」であった可能性がある。

薬師如来坐像は、旧金堂の仏像との見方もあるが、壇院の本尊として造られたとみるべきであろう。

国宝。平安時代。木造素木。像高一九一・五センチ。

特異な木寄せ

新薬師寺の薬師如来坐像は、平安初期の一木素木像の中でも特異な存在である。とくに目立つのは、高度な写実性の追究と、厳格なまでの一木造りへのこだわりである。

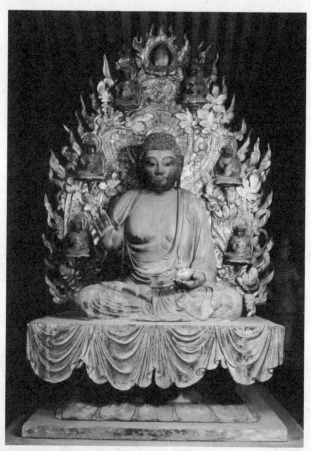

新薬師寺薬師如来坐像

まず、写実性について見てみよう。衣は、大波と小波が連続的にくり返される翻波式と呼ばれる図式的な衣文ながら、その衣に包まれた肉身は柔らかく弾力的で、とくに右手の掌や指のふくらみは、人間の手と見紛うばかりである。人間の腕と同じような微妙な抑揚と、柔らかな肌の質感。さらに、曲げた関節に伴う肉皺まで表されている。

翻波式衣文の断面図（右は普通の衣文）
布の襞の丸く膨らんだ部分（大波）に沿って鎬、二つの大波の間に鎬（小波）がある

仏師の人体への肉迫ぶりは、これにとどまらない。とくに、観察の鋭いのは眼である。通常は上下の瞼（まぶた）で囲まれた部分を、単純に一段彫り下げるだけだが、本像では上瞼の下面を斜め上に削り上げ、目頭、目尻（めじり）のあたりも奥まで彫り込んで、眼球面の範囲を広げている。そのため、瞼によって眼球が覆われている様子が写実的に捉えられている。それにより、拝する者に強烈な視線を感じさせるのだ。

本像はカヤによる一木素木像で、頭体はもとより両脚にも、前に屈した右手の前膊部にも上下の

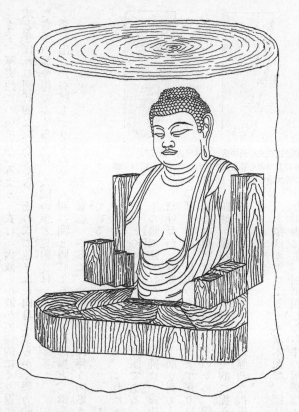

薬師如来坐像の木取り想像図
全身が巨樹から彫り出されたように見えるが、両脚部に横木でなく縦木
を数材矧いで全身が一材のように見せている。前に伸ばした腕も縦木を
寄せる

木目が走り、全身が一木から彫出されているように見える。しかし、実際には幅九五センチ、奥行七五センチの主材から、頭体の幹部と両手の上膊の一部、左右の膝奥の一部を彫り出し、その外側にさらに縦木を数材寄せて、両脚部や右手の前膊を彫っている。

木は木目に沿って削るのは楽だが、木目に直交、あるいは、逆らって削るのは難しい。とくに両脚部の上面には、足裏や裳の衣文など複雑な形があり、これらを木口から彫刻するのは至難の業といえる。

前に差し出した右手の、肘から先の前膊部もそうだ。長い横木を用いれば、まったく問題はない。しかし、これらが縦木を前後に並べていることで難度は数段増す。具体的には、腕の下面は手前から奥の方向へ削れば良いが、上面は逆目になるので、奥から手前へ向けて削らねばならず、上下の境目の部分での彫刻刀の使い方は逆転する。

それにしても、仏師はなぜこれほどまで、縦木にこだわったのだろうか。そこに一木素木像の原点である、檀像の形式を守りたい、との強い意志があるのは確かである。

霊木と仏

しかし、それだけでは説明のつかない別の要素もあるのではないか。すなわち、そこに日本人が古来、木に対して抱く特別な感情、あるいは木に対する信仰も投影され

ているのではないか。

たとえば、『日本霊異記』には、川に架けられていた木が声を発し、この木をもって仏像を造ったという話があり、また、『今昔物語集』にも木が霊異を示した話がある。

奈良県の長谷寺十一面観音立像の材木は、昔、火事や病気など、人々に祟りをなす木であった。これを徳道上人が、霊木に違いないと長谷寺の地に移し、二丈六尺（七・八メートル）の巨大な十一面観音立像を完成させたという。

これらの話は、木彫仏では、材料である樹木自体が不思議な力を持っているということである。それは他の材料と違い、樹木が生命を持ち、古木となればなるほど霊力を持つと感じられるからである。そうした樹木の神秘性、霊性を仏像にとり込むことで、仏像自体が威力を持つと期待するのは当然であろう。

その一つの手段が、新薬師寺像のように樹木の大きさを見せることだったのではないか。

新薬師寺像は、両膝をふくむすべてが一本の樹木でできているように見せている。その光背も、樹木のイメージを助けるのに役立っているように思われる。光背は、二重円相の内外にアカンサスに似た唐草を巡らせ、六体の小薬師像を配し、本体と合わせて七仏薬師を表す。

光背に、宝相華でなくアカンサスを飾るのは唐招提寺の千手観音立像に例があるが、扱いが少し違う。千手観音立像の光背では、頭光の円輪の外側に平面的に構成された

透かし彫り唐草である。　新薬師寺光背では、唐草は周縁部にとどまらず、光背本体を覆い隠すように、しかも立体的に展開される。

その主体は、光背の基部から上に蛇行しながら立ち昇る蔓草なのだが、大きな葉の主張が強く、全体が葉の茂る大樹のようにも見える。　まさに薬師如来坐像を樹幹とし、そこから枝葉を広げる樹の姿が連想される。

逆にいえば、仏像を彫る前に、仏師の脳裏には原木のイメージがあったのではないか。　かつて、奈良県十津川村の玉置神社の樹叢でスギの巨木を見たことがある。　中でも樹齢三〇〇〇年という神代杉は神々しいほど。　まさに神木である。　その幹回り八・五メートル、直径約二・七メートルの幹の中に丈六坐像の姿を想像してみた。　堅い樹皮に包まれた荒々しい木肌は静止しているように見えて、じつは、神代以来成長し続けているのだ。　樹皮の内側にはみずみずしい細胞が生きている。　その細胞を通して、大地に張り巡らされた根から樹上の枝葉に水を送り続けている。　そのたくましい生命力に圧倒された。　新薬師寺像もいわば数百年、千年を超えて生きた樹の生命を、新たに造られる仏像にそのまま転換されること。　それが仏師のコンセプトの基本であったのかもしれない。　それは、像全体を縦木で貫くことと、光背を樹葉に見立てることで果たされたと見たい。　そうすると、光背中の化仏も果実のように見えてくる。　まず、眼修法を行う行者の眼に壇院の本尊であるこの像はどう映ったのだろうか。

けなのであろう。新薬師寺へは、調査のため何度も通った。壇上で仏像に接近し、また人気のない堂内で仏像を見上げながら、こうした思いをいっそう強くしたのである。

玉置神社（奈良県十津川村）の神代杉
幹周 8.5 メートル（撮影　著者）

前にかつてないほどリアルな、人間的な薬師の相貌がある。

さらに、大地のような土壇上に大きく葉を茂らせた巨樹のイメージが重なる。つまり、彫刻的生命を得た彫像と、数百年を生きた原材料としての巨樹の生命、その双方の力が行者に働きかけ、修法のエネルギーを倍加させて願いを実現させる。これが仏師の仕掛

15　人体への接近または同化——即身成仏の造形化

東寺講堂不動明王坐像

東寺は平安京鎮護のために造られた寺で、弘仁十四年（八二三）に空海に下賜され、真言密教の根本道場として教王護国寺と称した。

講堂は、空海がとくに重視した堂で、そこに彼は密教独特の仏像群を配した。五智如来を中心に、五菩薩、五大明王、梵天、帝釈天と四天王の一群は、まさに立体曼荼羅の世界である。完成は空海没後の承和六年（八三九）だが、各像の造立は空海の指導によるとみられる。

国宝。平安時代。木造彩色。像高一七五・一センチ。

日本初の密教像

大同元年（八〇六）、唐より帰朝した空海は、日本に初めて体系的な密教を伝えた。その根本道場となったのが東寺である。天長元年（八二四）造東寺別当となった空海は、そこに密教の理想を実現することとなる。講堂内いっぱいに大きな須弥壇を築き、

中央には、大日如来という新たな尊像を中心とする五智如来、東側にはその菩薩身である五菩薩、そして西側には密教独特の五大明王が安置された。五大明王とは、大日如来の使者として難化の衆生を威をもって教化するもので、不動明王と、多面多臂の忿怒尊からなる。

奈良時代の造仏活動の中心であった造東大寺司は、延暦八年（七八九）に廃された。多くの工人たちがその後どうなったかは不明だが、一部は縮小された造東大寺所に残り、仏像の修理や小規模な造像に携わったであろう。他の諸大寺に移った者もいたかも知れない。それは、東寺の大規模な造像にも、造東大寺司系の伝統的な工人たちが集結したようだ。それは、木彫仏像の中に木心乾漆の技法が採用されていることによって確かめられる。彼らは技術的には高度なものを持っていただろうが、やはり旧時代の工人たちであった。新たな密教像の創造、という初めての大事業にどう対処したのだろう。

しかも、講堂の建立開始は天長二年（八二五）、造東大寺司の解体から三十六年経っている。招集された工人はすでに高齢に達していたであろう。彼らが果たして新しい表現方法を吸収できたのだろうか。しかし、東寺講堂に現存する当初像は、それ以前の仏像とは形も表現もまったく一変している。しかも、その造形水準は驚くほど高い。とくに、四天王像や五大明王の四尊の激しい怒りと躍動感、それらを支配する不動明王坐像の悠々とした存在感は圧倒的である。その造形は、工

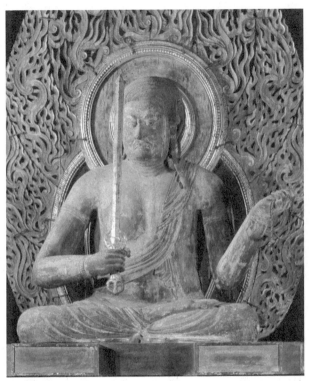

教王護国寺（東寺）講堂不動明王坐像
肉身は柔らかく、構えも力を抜いて緩やかだが、盤石の安定感、存在感がある

人たちだけに委ねられるものではなかろう。そこに、密教の教義を仏像によって語らせようとする空海の直接的な指導がなければ、実現しえなかったにちがいない。

密教は、インドに於いて仏教が一時衰退した時、ヒンズー教の諸要素を取り込んで再生したものである。そこに、ヒンズー教の神々のエネルギーをとり入れた新たな尊像が誕生した。それが明王である。中でも不動明王は、大日如来の使者として絶大な力を行使して人々を救う。その威力を像に込めなければならない。

密教という新しい世界に人々を引き込むには、深遠な教義を説く前に、視覚によって人々にアピールしなければならない。

それが、異形の像を、まるで生きているかのように表現することであった。その方法が写実のさらなる追求、すなわち現実の人体を観察し、そこに仏像の諸要素を合成して、生けるがごとき異形の姿を再現することだったのではないか。そこで、二つの像をとり上げ、それらがいかに人体に接近しているか見てみよう。

まず、不動明王坐像。この像の形は、基本的には密教図像による。醍醐寺の「五大尊図像」に描かれる不動明王は立ち姿だが、右手に剣を構え、その剣の方にわずかに顔を向けながら、両眼で正面を見据える形は同一である。本尊クラスの像で顔を正面に向けないのは異例のことだが、図像上の規範に基づけばそうならざるをえない。図像では頭部も体部も丸みがあり、胸・腹の線

一方、図像にない要素も見られる。図像上の規範に基づけばそうならざるをえない。

もくっきりと描かれ、それによってはち切れんばかりの量感が感じられる。しかし、講堂の不動明王坐像では肉体表現がまったく違う。顔も忿怒の表情が控えられ、胸・腹の区分線が消えて胴の締まりもなく、やや緩慢な体つきになっているのだ。

これは、少しのちに造られた東寺御影堂にある秘仏の不動明王坐像とは明らかに違う。後世、「大師様の不動」として受け継がれて行くのが後者の形式であることをみると、日本最初の、しかも空海が直接指導した講堂の不動明王坐像が、ひとり異質な肉体表現をとるのは何故か。図像を超えて空海独自の解釈がなされているためとも考えられる。

人体の観察

講堂の不動明王坐像の肉体表現の特徴は、三道以外に明確な区分線がなく、ゆるやかな起状に終始していること、とくに胴部が締まらず、逆に下方で広がっていることである。これは、梵天、帝釈天像が胴を絞って逆三角のバランスの良い上体となっているのとは逆で、意図的にそう造られていると解したい。

胴が太く造られることで、重心が下がり、左右に大きく張り出した両脚とともに像に大きな安定感を与えている。そして、仏像としては珍しいが、胸、腹の区分がないことで筋肉に流動感が表され、ゆったりと、静かに呼吸しているように感じられる。

この場合、肉体の形より有機的なつながり、像の姿勢にも注意してみよう。像は全身の力を抜きつつも、岩を表した大型の台座上に巨石のようにどっしりと、まさに不動の姿勢で坐す。両手は肘を張って大きく構え、顔は右手に持った剣にわずかに向けながら、視線だけを正面に移す。剣道の無念無想の構えとはこういうものではないだろうか。

たとえば、野球選手。往年の名選手松井秀喜がバッターボックスに立った時、両脚を開いてバットを立て、それに一旦目をやったあとでバットを左に静かに移し、顔をピッチャーに向ける。表情に闘争心を表すことなく、肩にも腕にも力は入っていない。ただ、腰は安定して微動だにしない。これが、どんな球種にも対応できる構えなのだろう。

不動明王も、礼拝者の背後にある見えない仏敵に対し、臨戦態勢で待機する。その姿を静止像でなく表現してみせることが、空海の密かな目論見だったのではないか。講堂の不動明王坐像では、肉体美よりもこの動態美に、より重点があったとみたい。

静止した美しさではなく、動きの美しさの追究である。

それに対し、男性の、官能的ともいえる肉体美を表現したのが梵天坐像である。二〇一九年、東京国立博物館で開催された東寺展では帝釈天の方が人気だったようだが、著者は梵天の方を高く評価したい。この像は、個々の筋肉や肋骨などは省かれているが、肩幅が広く、胴の引き締まった上体は、成人男性特有のものである。さらに、注

目すべきは、その胸に小さな乳首と、背中には肩甲骨が見られたことだ。仁王像は別にして、礼拝像では異例である。筆者がそのことに気づいたのは、壇上での調査中のことで、驚きを禁じえなかった。

とくに、肩甲骨は見えない部分であり、密教図像にそのような規定があるはずはない。制作者の意思によって表されたものである。他にも、梵天坐像の両脚は、組み方も自然で、足裏の形も柔らかく実に写実的である。

つまり、このことから、少なくとも梵天坐像の制作においては、実際の人体が多角的に観察されたことが推察される。もちろん、近代の彫刻家のようにモデルにポーズをとらせて制作したということではないだろうが、事前に人体の形や動きを把握した上で、造像に臨んだということであろう。そうした人体研究が、工人たちの自発的行為であったと考えるより、空海の指示によるとみた方が自然であろう。

空海のねらいは、従来と一線を画す斬新な仏像群を提示することで、人々に衝撃を与え、人々を密教に引き込むことであった。そのためには、仏像はより魅力的かつ刺激的でなければならない。とくに、密教では「即身成仏」を説く。つまり人が死後に仏になるのでなく、現に生きているままで仏に変身し、仏の力を得るのである。

不動明王坐像も梵天坐像も、生身の人間が、仏に変身する瞬間の様子を表そうとしたものではないか。仏身の皮膚の下には、生身の人体が息づいている。

16 幼女性にくるまれた母なる観音——その二重性が醸し出す至高の境地

観心寺如意輪観音坐像

大阪府の観心寺は、空海の弟子実恵が創建し、造営には彼の弟子真紹があたった。寺が整備された承和七年（八四〇）頃の作と推定される。資財帳には、淳和院太后が、嵯峨院の太皇太后 橘 嘉智子の御願堂の修理料を施入したとある。これを講堂とみて、如意輪観音坐像は、嘉智子が嵯峨院のために造らせたと考えられている。

如意輪観音坐像は、資財帳の講堂条に記す「綵色如意輪菩薩像」にあたり、寺が整備された承和七年（八四〇）頃の作と推定される。

国宝。平安時代。木造彩色。像高一〇九・四センチ。

崇高な官能性

観心寺の如意輪観音坐像（以下観心寺像）は、官能的彫刻の代表作として知られる。夢見るような瞳、輝くような柔らかい肌。拝する人の心を引き込むようなこの魅力の根源が、女性の官能性に通じるのは確かである。しかし、それは決して卑俗に流れるものではない。この聖なる官能性がどうして表現しえたのか、その成功の秘密に迫っ

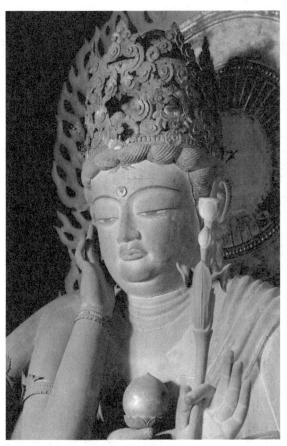

観心寺如意輪観音坐像（秘仏）　成熟した女性とも童女ともつかな
い不思議な官能性を醸す。夢幻的な眼も魅力

てみたい。

仏像、中でも菩薩には、女性的表現をとるものが多い。それは、菩薩が衆生の救済を本願とし、慈悲の心をもって人々を教え導く存在だからである。とくに観音は人々に寄り添い、傷つき、病んだ人々の痛みを共有することで、衆生の苦しみをやわらげ、救う。そのため、母親のようなやさしさが求められた。だが、観心寺像には、母親に抱かれるような安心感とは別に、ある種の感覚に訴える魅力がある。官能性である。

しかし、それは危険な香りのするものでなく、崇高な幸福感に包まれる感じといえる。観心寺像はひとり異彩を放つ。たとえば、観心寺像と同一工房の作とみられる京都府の神護寺五大虚空蔵菩薩坐像。両者に共通するのは、広い額、細い三日月形の眉、広い上瞼と伏し目勝ちの切れ長な目。そして張りのある頰、引き締まった唇、丸い顎（あご）。

元来、平安初期の密教像には人体を意識した官能的なものが多い。それらの中でも、それと豊満な肉身である。

しかし、違う部分もある。神護寺像が成人男性に近い顔立ちを示すのに対し、観心寺像は顔と瞼はより広く、目も大きい。鼻も唇も小さく、したがって、頰が短く、より丸顔になる。つまり女性的な顔つきなのだが、それも「蛾眉豊頰」（がびほうきょう）のいわゆる成熟した唐美人とは違う。幼女に近い顔つきといえよう。上唇の中央が膨んだ小さな唇、低く可愛らしい鼻、くびれた顎、そしてたっぷりとした柔らかい頰は乳児のようだ。

顔だけではない。柔らかな肌の感じ、大きさが均一で伸びやかな腕、厚い掌も幼児特有のものであり、柔軟性に富んだ伸びやかな、また丸く屈曲する花びらのような指もそうである。つまり、観心寺像は幼女の肉体を持ちつつも包容力豊かな母親のような存在感も併せ持つ不思議な仏像である。

ところで、観心寺像の造立は、嵯峨天皇の后で檀林皇后といわれた橘嘉智子による

と見られている。

嘉智子が、夫の崩御した承和九年（八四二）前後に造らせた可能性が高い。

嘉智子は、美貌で知られた皇后である。記録には「身長六尺二寸。眉目如」画」「風容絶異。手過二於膝一。髪委二於地一」とあるが、腕が膝を過ぎるほど長い、というのは、仏の三十二相にある「正立手過膝相」と同じ仏菩薩の慈悲を示す特徴であ る。つまり、嘉智子が生身の観音として意識されていたことを示す。その裏付けもあるようだ。

一つは、彫刻史家紺野敏文氏によれば、観心寺の創立者実恵が嘉智子に灌頂を授けた時、彼は嘉智子を観音菩薩と称えているという。それが縁となって、嘉智子が御願堂として講堂を建立するに至ったとの推測がある。つまり、如意輪観音坐像の造立には、実恵の実質的な関与があり、そこに嘉智子のイメージを込め得る条件はあったといえよう。

もしそうならば、そのことを、像自体から読みとることはできないだろうか。まず、

眼の彩色に注意してみよう。

神護寺の五大虚空蔵菩薩像、たとえば蓮華虚空蔵菩薩像は黒い瞳の周囲を朱線でくくり、白眼の両端に青色をさしている。これは仏菩薩では珍しく、天部像などに見られるもので、白眼の両端に赤色をさしている。観心寺像は瞳の周囲が灰色に近い色で、白眼の両端に青色をさしている。これは仏菩薩では珍しく、天部像などに見られるもので、白眼の両端に赤色をさしている。観心寺像に一般の菩薩像とは違う人間的イメージが求められているのは確かであろう。

人間的要素といっていい。観心寺像に一般の菩薩像とは違う人間的イメージが求められているのは確かであろう。

もちろん、皇后その人を直接モデルに、ということではない。観音にも譬えられる皇后への感動を像に込め、生身の観音像として永遠化する。それを仏師はどのように達成したのだろう。

表現の二重性

観心寺像の特徴の一つに、独特の量感と柔らかな肌の感触がある。頬も胸も腹も、とくに豊満というわけではないが、捉えどころのないふくよかさに満ちている。流動性といっていいかも知れない。とはいえ、形が崩れているわけではない。骨格はしっかりとしていてゆるぎない。この複雑さは純粋な木彫では表現し難いものだろう。

観心寺像はカヤの一木造りだが、その表面が薄く木屎で覆われている。といっても、奈良時代の木心乾漆像とはちょっと違う。下層の木彫面が荒彫りの心木状態でなく、

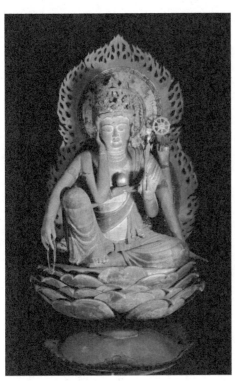

如意輪観音坐像

木彫として完成しているらしい。

それは、背面の条帛の一部に木屎の剥落部があって、そこから観察できる。木彫面にはシャープな翻波式衣文がある。つまり、木彫が一旦完成したあと、薄く木屎を付

けているのである。しかも、木屎によって翻波の鎬は消えている。

つまり、下層の木彫と表層の木屎が明らかに別の造形感覚に支配されているのだ。

こうした修正は、顔や全身におよんでいるかも知れない。それが、この像の複雑さの一因といえそうである。拝する者の心の在りようによって、母親にも幼女にも変化する。いわば、木彫を木屎で覆うことで、成人女性の肢体を幼女の皮膚でくるむような二重性が表現しえたのではないか。

では、このような大胆な修正がどうして実行されたのか。果たして、仏師独自の判断だったのか。観心寺像の目標が美しい尊像を造るだけだったら、木彫のままでもよかったはずである。

仏師が迷う必要はない。

もし、そこにもう一つの理想像を重ねようとしたら、どうだろう。それが実在の皇后像であったとしたら、仏師の裁量に委ねられる領域でない。その指示を下しうるのは、実際に皇后を知る実恵以外には考えられないのではあるまいか。空海の指導のもと、東寺講堂の諸仏の造立にも関わり、開眼導師もつとめたであろう彼ならば、造形的な面での指導力も有していたかもしれない。

彼は、承和六年（八三九）に開眼した東寺講堂の諸像において、師空海に従って仏体と人体の同時的表現が実現されるのを見たはずである。その表現法の上に、皇后への崇敬の想いを込めた時、類まれな仏像が誕生したとはいえないだろうか。それにし

ても、仏師がその相反する指示によく対応できたものである。　仏師の技量も並ではない。

　観心寺像は、幸運にも小川氏の写真撮影に助手として加わることができた。　撮影は夜に行われた。　像は一年に一度だけ開扉される秘仏である。　その厨子の扉が開かれた時、像から発せられる霊気が厨子に充満し、それが一気に発散されたように感じて圧倒された。

17 球面上のレリーフ——円満具足の完成形

平等院阿弥陀如来坐像

京都府の平等院は永承七年（一〇五二）に、藤原頼通が父道長の別荘を寺としたもの。翌天喜元年（一〇五三）、鳳凰堂が完成した。池の対岸、中堂の両側に翼廊を備えたその外観は、阿弥陀浄土図に描かれた極楽の情景そのものである。

堂内は来迎図を描いた扉、極彩色の柱、雲中供養菩薩の彫刻、華麗な天蓋と天井で飾られ、中央に木造漆箔の阿弥陀如来坐像が安置される。像は、定朝の確証ある唯一の作として貴重。

国宝。平安時代。木造漆箔。像高二七七・二センチ。

阿弥陀の理想像

本尊阿弥陀如来坐像（以下平等院像）の作者、定朝は、平安後期を代表する仏師として知られる。彼が創り出した仏像は「尊容如満月」と称えられ、ほぼ同時期の作である西院邦恒朝臣堂の阿弥陀如来像は「仏の本様」としてのちの仏像の規範となった。

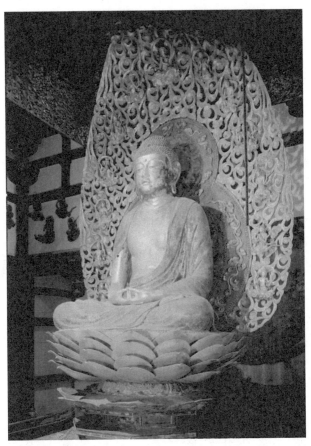

平等院阿弥陀如来坐像
（写真は二〇一四年に行われた修理前に撮影されたもの）

この像は、今はないが完成の約六〇年後、長承三年（一一三四）に仏師院朝によって細かく計測された。『長秋記』に記載された記録によると、各数値は平等院像とほぼ同じである。したがって、平等院像も定朝様式の典型と認められる。

定朝がこの様式を完成する基礎となったのが、今は失われた大安寺の丈六釈迦如来像の摸刻体験であったろう。この像は、『大安寺伽藍縁起并流記資財帳』にあるように、もとは天智天皇が造らせた乾漆像で、平安時代に薬師寺の薬師如来像とともに「古今の名像」と讃えられていた。定朝様式の成立には大安寺像の摸刻など、古典研究が生かされていたと思われる。

二〇〇四～二〇〇五年の、本尊の修理中に研究者に対する特別公開があり、普段は見上げるだけだった像を、脚立に上り正面から拝する機会を得た。実は後で気づいたのだが、その時は緊張感を抱くことも驚きを感じることもなく、平静な気持で接することができた。法隆寺の救世観音立像や神護寺の薬師如来立像とは違って、像から発せられる強烈なエネルギーに圧倒されるということも、強い視線に射すくめられることもなかったのである。形は明快で狂いがない。部分の強調、誇張が少ないだけなのだ。まさに、満月のごとき円満な仏の姿であった。

主張の強い像は、形やプロポーションの上でアンバランスが生じる。一部を誇張す

れば他が圧縮され、一部を凝縮すれば他が緩む。人々にはそれぞれの美の基準があり、それと違和感があれば、時に感嘆し、時に不満を感じる。

平等院像には、過度な誇張も緊張もない。過不足のない量感と、調和のとれたプロポーション。誰にも受け入れられる最大公約数的な究極の美の形に至ったといえよう。

それを、定朝はどのようにして実現したのか。定朝自身の必然性と、時代の要請という両面から見てみよう。

まず、仏像制作の環境の変化がある。藤原氏が摂政関白として政治の実権を握ると、その豊かな財力を背景に次々と私寺を建立する。中でも、寛仁三年（一〇一九）、藤原道長が発願した無量寿院、のちの法成寺では九体の丈六阿弥陀如来坐像が造られ、その後、高さ三丈二尺（坐像で丈六）の大日如来、丈六以上の五大尊、丈六の七仏薬師など、規模、数量とも破格な造仏に発展する。

こうした状況を受けて、それまで大寺院に所属していた仏師が、独自に工房を構えて造仏に当たるという新たな状況が生まれた。私仏所の始まりである。その代表的な人物が定朝の父、康尚である。

彼は、積極的に貴族らの注文に応じ、その期待に応えた。とくに、時の最高権力者、藤原道長に重用され、また第一級の文化人、藤原行成らの支持を受けたことも彼の作風形成に大きく作用したと考えられる。彼は、時には注文主の意に沿わず、手直しを

命じられたこともあったらしい。そうした道長らの高い審美眼に磨かれ、導かれながら、前代と異なる円満で優美な様式を模索していったのだろう。その努力の跡は、京都府の同聚院不動明王坐像（以下同聚院像）に見ることができる。

定朝様式への道

同聚院像は、道長が寛弘三年（一〇〇六）、法性寺内に建てた五大堂の本尊で、康尚の作と認められている。その特徴は、忿怒像でありながら優美で、前代の重厚な仏像とは一線を画している。十世紀の仏像は四角っぽく、木材の厚みはあっても、前後の動きの少ない平面的なものが多いが、同聚院像は丸みがあり、軽快な印象を与える。この丸みが平安貴族の共感を呼んだのであろう。

ただ、この新しさの一方で、古い要素もまだ残している。条帛の衣文に、浅いながら翻波式が見られる。翻波式衣文とは、九〜十世紀に流行した大波と小波をくり返すもので、抽象性が強い。このように同聚院像ではまだ新旧両様式が混在しているが、平等院像においては古式な要素は完全に払拭されている。

平等院像の丸みは同聚院像の路線を引き継ぎつつも、より新しい段階に達している。

その違いを、角柱から円柱を削り出す工程を例に説明しよう。十世紀の仏像は角を少し削り、その両側を丸めるだけで、四方に平面が残る。正面

から側面への曲がり角は、稜となって円柱に緊張感を与え、これが存在感、重厚感となる。

この稜を、さらに丸めて円柱状にしたものが、同聚院像である。正面と側面の間に稜が残らないため、軽快な印象を与える。

平等院像の場合はちょっと違う。円柱でなく楕円柱をつくろうとしているのである。そのため用意される角柱は奥行が浅い。実際に、平等院像の頭体幹部の幅（胸幅）は約一メートル、奥行〇・八メートルである。

この角柱を、正面と背面から削り、側面ではその接点を丸めるだけにする。楕円柱では側面に含まれる部分が少ないため、正面から両側面を同時に見渡すことができる。極端にいえば、表面と背面のレリーフを合体した立体像である。立体像が立体性の限界を超え、非立体の領域に踏み込もうとしているともいえる。

平等院像は、九～十世紀の他の仏像に比べ量感は控え目で存在感も強くはない。それは側面、つまり奥行を意識させないための当然の成り行きといえる。

しかし、それと引き換えに得たものは大きい。仏像として必要な形状に関する情報のすべてを、一瞬のうちに拝する者に示すことができるわけだ。側面に隠れてしまう部分がないからである。つまり、立体的な仏像が平面に近いものとして知覚されるのである。

140

それは、この像が特殊な視覚的条件の中にあることと密接にかかわる。一つは視点、ひとつは照明である。

視点とは、像を拝する位置である。鳳凰堂の中央の扉口には、上半部に蔀戸状の格子が組まれ、その中心部に団扇型の丸窓がある。池の手前の岸辺に、この丸窓を通して尊顔を望める地点がある。

往時、この辺りに小御所という建物があった。ここで頼通の娘寛子が、法華八講というでき法事を営んでいる。記録では、池に竜頭鷁首の船を浮かべて管弦を奏し、特設の舞台では舞楽が舞われた。そして、鳳凰堂の縁では稚児たちの行道が華やかに行われた。眼前にくり広げられたのは、浄土図に描かれた極楽での生活の断章であり、その奥に視線をやれば、阿弥陀像の尊顔が見える。さらに視野を広げ遠くを見やれば、西の空に浮かぶ楼閣のシルエット。現世から来世へ、実世界から幻想世界への見事な移動である。

つまり、平等院像は、従来の仏像のように像と礼拝者が同じ一つの空間の中で対峙するのではない。対岸から、堂とともにその姿を確認できればいい。それは、阿弥陀が他の仏像と違う性格を持つ仏であることと無縁でないかも知れない。

薬師如来は、礼拝者に直接救いをもたらす即効性、能動性が期待される。大日如来等の密教像は、行者と一体化しうる実在性が必要である。それに対し、阿弥陀如来は、

この世には存在しない来世の仏なのである。

彼岸の仏

阿弥陀如来とは来世、つまりわれわれの死後の仏である。死の瞬間、それと同時にわれわれの前に姿を現し、その後、極楽へと導いてくれる仏なのだ。

だから、生きている者はその姿を見ることはない。しかし、死の瞬間に見るべきその姿を、普段から脳裏にしっかりと焼き付けておかなければならない。その訓練が観想である。だから目の前の阿弥陀如来の彫像も画像も、まだ見ぬ仏の記憶用の写真、フィルムのようなものではないか。そう考えると、阿弥陀如来に実在感は不要である。

必要なものは明快な形だけである。

そして、その形の明快さを助けるのが照明である。鳳凰堂は、現在では正面三面と両側各一面、背面の一面が扉になっているが、建築の修理時の調査によると、建立当初は全面が扉または窓であった。現在も、背面の扉両側の壁の上半部に窓の戸を受ける軸穴が残っている。これらすべての扉や窓を開放すると、全方位から外光が入ることになる。

これは、仏像を立体的に見せるには大変不利である。しかも、像は金箔仕上げ、つまり反射する鏡面でつくられているに等しい。この悪条件の中で、完全無欠な阿弥陀

如来の姿を明確に浮き上がらせる。この難題に対し定朝は、立体像から立体性を誰にも気づかれないように取り除いた。残されたのは彫刻とも絵画ともつかない、全く新しい領域である。あらためて池の手前から本尊を拝すると、対岸に、はっきりと阿弥陀如来の尊顔が浮かび上がってくる。その彼方はまさに彼岸、西方浄土である。

以前、小川光三氏による写真撮影に同行した。撮影は夕方だけでなく、早朝にも行われた。朝、境内に入ると、鳳凰堂は朝日をいっぱいに浴びて輝き、池にもお堂が映り、つまり、眼前に虚実二つの鳳凰堂があった。池は此岸と彼岸を隔てるだけではない。鏡の効果もある。その究極が中尊寺金色堂である。

金色堂の内部は極彩色と蒔絵、螺鈿で飾られ、床には金箔が貼られて堂内のすべてを映していた。いわば、現実と非現実の二つの空間の間に自分がいるという不思議な感覚。金色堂の堂内世界はこの世ではなかった。鳳凰堂には金色堂ほどの凄みはない

とはいえ、やはりこの世でない世界を表しているのであろう。

当時の童謡に「極楽不審くば宇治の御寺を礼へ」《後拾遺往生伝》と謡われたという。

鳳凰堂は、夕方は遠い西方浄土に思いを馳せる構想だが、朝はその極楽浄土を目の当たりにするという目的もあったであろう。

当時の貴族たちは対岸にあった小御所からその極楽世界を体感したのだろうか。

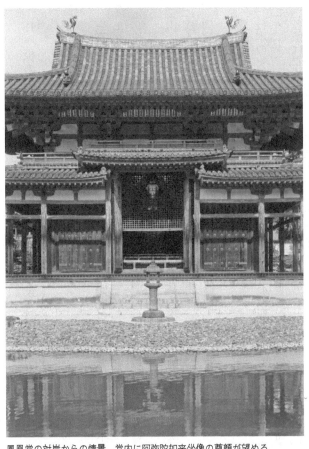

鳳凰堂の対岸からの情景　堂内に阿弥陀如来坐像の尊顔が望める
（写真は二〇一四年に行われた修理前に撮影されたもの）

18 板の中、躍動する武神たち——別製弓矢で高まる臨場感

興福寺板彫十二神将立像

奈良県の興福寺板彫十二神将立像は、同じ県内の頭塔石仏などとともに、日本のレリーフの数少ない作例である。

伝来については、同寺の東金堂にあったとも、近くの元興寺からの移入ともいわれる。平安時代の『七大寺巡礼私記』には、元興寺に源朝（玄朝）の「絵様（えよう）」による「半出彫刻十二神将」があったと見える。玄朝は十世紀末の絵仏師で、京都府醍醐寺に残る「玄朝筆」の図像の鎌倉期の写しが、これら諸像と通じる。

国宝。平安時代。木造彩色。八八・九センチ～一〇〇・三センチ。

飛び出す武神

日本のレリーフ彫刻の最高傑作といえば、興福寺の板彫十二神将立像である。厚さ二・二～二・八センチのヒノキの板の中に、忿怒（ふんぬ）を表した諸将が縦横無尽に躍動する。各像は表情もさまざまで、思い思いのポーズを決める。中でも、迷企羅（めきら）、安底羅（あんちら）、

波夷羅の三将は、出色の出来を示す。迷企羅像の左足を上げて踊るような激しい動き。その足は、膝を横に開いているだけなのに、グッと前に突き出して見える。膝横の小さな裾片の手柄といえる。それが膝小僧の後ろに廻り込んで、膝を押し出す役目をしているからである。

また、その上を斜めによぎる左腕も効果的だ。その肘に掛かる天衣が裾片の奥に消えることで膝を押し出すとともに、ねじって逆さになった掌が右腰を後ろへ押しやる。

こうして、各部の小さな前後関係がそれぞれ連動しながら全体に波及し、平面の図柄に立体的な奥行感を与える。これこそレリーフ造形の真骨頂である。

それだけではない。力強い筋肉と対照的な衣の柔らかさ。今風のキャミソールに似た薄い肌着の柔らかで軽やかな質感の表現は見事だ。

レリーフ造形の成否は、平面性に支配される中で、いかに立体として感じさせるかにかかっている。ちょうどデッサンが明暗だけで立体感を表すように、わずかな高低差だけで、量感、前後関係、さらに質感まで表現するのである。それを三センチに満たない厚みの中だけで勝負する。実際には、板としての最低の強度を勘案すると、まさに二センチの攻防である。ここでは、部厚い胴体も薄い天衣も対等である。時には、頭より焔髪の方が厚くなる。レリーフ造形では、まず隣接する二つの形の間で、一方が背後に廻り込む。その個別の前後関係を確認しつつ、次々に形を辿って全体に視線

を移していった時、全身があたかも立体像のように錯視される。そこに少しでも狂いがあれば、全体の統一感は崩れ、立体像をなさなくなる。迷企羅像は、まさにそうした完璧（かんぺき）な造形計算の上に成り立っている。

安底羅像は、彫技として随一かも知れない。全体は動きも少なく、右手を腰裏に隠して造形的な展開を封じてしまい、一見窮屈そう。しかし、それさえも計算ずくらしいのだ。かえって量感は豊かになり、兜（かぶと）や鎧（よろい）の装飾に見せ場がある。とくに、開いた口は板裏まで貫通するが、それが単なる穴に堕していない。穴を斜め上にえぐって歯

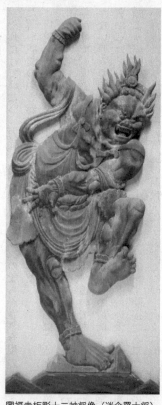

興福寺板彫十二神将像（迷企羅大将）
高く蹴り上げた左足が手前に踏み出すように見える

裏を意識させ、それが顔面を裏から押し出すことになる。また、掌を下に向けて下げた左腕も絶妙である。反り返った指だけで、その後ろの見えない手の甲を感じさせる。その親指は腿にかかり、その圧力を受けて前に振り出される。後ろ手にした右手は、どんな武器を隠し持っているのだろう。すべてを見せるのでなく、隠すこともまた表現なのだ。まさにレリーフ造形の極致である。

板彫十二神将像（波夷羅大将）

放たれる矢

しかも、それだけではない。波夷羅像にはまた、別の仕掛けがある。この像は右手に鏃状のものを持つが、これは矢羽根。その先に別材の矢柄をつけて針金か紐で留めていたことが、腿にそのための溝があることと、その先に挟んで二つの穴があることで分かる。また、左手の拳の中を貫く穴があって、そこには弓が挿され、さらに弓の先端あたりの腕と右手にも小穴がある。そこには、弓の弦になる糸が通されていたはずだ。レリーフでありながら、すべてを絵画的に表現するだけでなく、立体像のような持物を持たせる自由さ。板の中の神将像が、本物と同じような持物を執ることで、現実世界との接点ができる。われわれはその小さな仕掛けに眼を奪われて、レリーフの世界に引き込まれて行く。

興福寺板彫十二神将立像が、仮に玄朝の「絵様」によったとしても、仏師はただ、その描線通りに彫ればいいというわけではない。すべての形を彫刻に翻訳し直し、立体像として見せるための人知れぬ工夫を行っている。そこから学びとるべき技術は、まだまだありそうだ。

各像は、それぞれ特徴のある個性的な顔つきで、姿勢も、武器も腕力も異なり、統一感がない。しかし、それらが今は台座を模した箱の各面にはめ込まれて思い思いに身構える。まさに歴戦の強者たちが集結した「ワンチーム」である。

波夷羅大将の当初の姿
各所にある溝や穴を手掛かりに弓と矢が復元でき
る。左腕の内よりの小穴は弓の弦を通すためのも
の

19 西方浄土のバーチャル・リアリティー
——重源が仕掛けた非現実の現実化

浄土寺浄土堂

兵庫県の浄土寺浄土堂は建久三年（一一九二）、僧重源が東大寺復興のため播磨別所として建立した。鎌倉期の東大寺大仏殿と同じ、中国宋から伝えられた建築構法による。堂内には快慶作の丈六の阿弥陀三尊立像が安置される。国宝。鎌倉時代。木造漆箔。像高五三〇・〇センチ（中尊）。

浄土への憧れ

『今昔物語集』は、丹後の国である僧のため初めて迎講が行われた時の話を伝える。

迎講とは、人々が仮面を付けて菩薩に扮し、極楽から往生者を迎えに来る様子を演じるもので、来迎会、練供養ともいう。

丹後の迎講では、楽が奏される中、阿弥陀如来と観音、勢至菩薩が行道したらしく、観音が蓮台を差し寄せた時、その僧はすでに息絶えていたという。人々は極楽往生が果たされたと信じた。

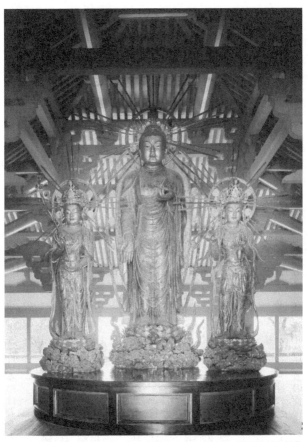

阿弥陀三尊立像　背後の開口部から堂内に西日が射し、逆光ながら仏像がほのかに浮かび上がる

死後、極楽、つまり阿弥陀浄土に生まれ変わり、永遠に生き続けるのは人々の理想であった。その往生の実現のために、さまざまな工夫がなされた。

たとえば、京都府の平等院では、池の手前を此岸、つまり現世とし、向かい側を彼岸、つまり来世に見立て、そこに極楽の楼閣として鳳凰堂を建てた。人々はそれを極楽浄土に見立て、遥か彼方の西方浄土に思いを馳せた。これは、往生という旅の目的地の様子を知る上では、浄土図よりは効果的であったろう。しかし、旅の道筋は、ここでは来迎図という壁画で示されるのみで、現実感は薄い。

これに対し、旅そのものである来迎を実感させる仕掛けを備えた寺がある。兵庫県の浄土寺浄土堂である。その仕掛けを構想し、見事に成功させたのが、鎌倉時代に東大寺大仏の復興造営を指揮した僧、重源である。

浄土堂は、寺域の西端に東向きに建っている。その外観は、極楽の景観を再現したような平等院鳳凰堂とは違い、質素で目立たない。宝形造の屋根は稜線が直線的で先端を反らせず、軒も水平のままで、それまでの和風の仏堂のような華麗な軽快感はない。方三間の堂内は、阿弥陀堂に特有の常行堂と同じ平面ながら柱間が約六メートルもあり広々としている。

その中央の柱間いっぱいに、大きな円形の須弥壇があり、そこに台座に雲を表した丈六の阿弥陀三尊立像が立つ。重源の信仰上の弟子、安阿弥陀仏快慶の作だ。堂内に

は、何の装飾もなく、むき出しの屋根裏に棰（たるき）がそのまま見えている。いわゆる化粧屋根裏である。堂の背面は全面部戸になっていて、それらを開放すると西側に広がる田園風景が目に入る。午前中、仏像は東側の扉口からの自然光で照明される。実際、像の前に立つと、仏像はやや硬く、冷たい印象を与える。

午後、この西側の開口部から太陽光が入り、像背後の化粧屋根裏に光が行きわたり、棰と屋根裏の朱と白の線が、光背のように輝く。同時に、床から屋根裏に反射した光は、像の正面も微かに照らし出す。この採光方法に気づいたのは西村公朝氏。著者はその指示で調査にあたった。午後四時～五時頃には、赤みを帯びた西日が像を美しく浮かび上がらせ、あたかも西方浄土から雲に乗った阿弥陀三尊が飛来したかのようだった。同時に、仏像もほんのりと赤味を帯びて、とろけるような美しさだ。表情も柔和に、暖かみを感じさせる。作者の快慶も、ここまでは計算していなかったのではないか。彫刻はこの瞬間、物質を超えて映像に変わる。言葉を変えれば、仏の彫刻の上に真の仏が出現したような状況といえようか。堂内に居る著者自身も、仏の発する光に包まれているような幸福感を味わっていた。仏像と仏堂の、科学的調査を行うためにここに居たのだが、冷静ではいられなかった。やがて日没とともに、堂内は閑散と静まりかえる。シルエットとなった像の間から、遠くの山に沈もうとする夕日が見えた。まさに日想観（にっそうかん）そのものであった。

堂内の夕景（撮影　著者）
仏像の間から西側の風景が見え、夕日を拝む日想観が可能

重源の演出

日想観とは、観想（かんそう）という阿弥陀如来の姿を実見する方法の第一段階で、心静かに夕日を見つめ、目を閉じても開けても、それが見えるよう訓練する。その後、順次、宝地、宝池、宝樹、宝楼など極楽の風景を想い描き、阿弥陀の画像、彫像を見てその形を記憶する。そうすれば、実際に阿弥陀の姿を見ることができる、という。虚像である阿弥陀の世界を実景である夕日の記憶と一体化させることで、現実のものと錯覚させるのである。著者は調査で何度もここを訪れ、堂内情景の変化を見守ったが、途中で曇るなど天候に恵まれず、記録撮影に成功したのは一度だけだった。鎌倉時代の人々にとっても来迎のシーンに出会えるのは千載一遇の幸運であったろう。それだけに感動もひときわだったにちがいない。

浄土寺には、これとは別に快慶作の裸形阿弥陀如来立像と、廿五菩薩の仮面が残されている。この像に本物の衣を着せ、人々が菩薩に扮して来迎の行道を実演したのである。つまり信者たちは、その来迎劇を見るとともに、堂内に来臨したかのような輝く阿弥陀の姿を目の当たりにする。そのイメージを脳裏に刻んだまま、薄暗くなった堂内から西の空の夕日を拝した時、人々は今、眼前から去って行ったばかりの阿弥陀如来に思いを馳せたであろう。　阿弥陀如来の帰る先は夕日の彼方、西方浄土である。

まさに、来迎のバーチャル・リアリティーである。浄土堂は、礼拝空間であるとともに劇場でもあった。そこに立つ阿弥陀如来の彫像は、その映像を映し出す立体的スクリーンということであろう。夕日を浴びてはじめて映像として機能し、彫刻とは別の阿弥陀如来のイメージを現出させて人々に感動を与えることになる。刻々と変わる光の中で阿弥陀如来の来迎を実感させる体験空間なのであろう。

一見地味な堂の中で、驚嘆すべきイリュージョンの世界が展開されていた。仕掛けたのは重源である。彼にとって、ここで繰り広げられるすべての情景は、まさに想定内のことだった。それを、彼はどう構想したのだろう。どこでヒントを得たのだろう。

彼は入宋三度といわれる。中国のどこかに、手本となるものがあったのだろうか。あるいは、彼自身の何らかの宗教的な実体験をもとに構想したのだろうか。

著者も中国甘粛 省蘭州の黄河上流にある炳霊寺石窟で稀有な体験に恵まれたことを思い出した。高さ二七メートルの巨大な摩崖石仏の上にある一六九窟でのこと。そこには崖の窪みに造られた階段を上っていく。この窟は前面が開かれた自然洞で、隅々まで外光が届く。その壁面に沿うように何体かの仏像が配され、中に西秦の建弘元年（四二〇、建弘五年　四二四説も）の銘を有す塑造の阿弥陀如来像がある。窟内を進むとそれら仏像たちの微笑が注がれ、あたかも仏の光に包まれたかのような幸福感で満たされた。重源もどこかでこのような情景を見たのかもしれない。

20　隠された運慶——東大寺南大門金剛力士立像の作者

その一　阿吽両像の造形と構造

奈良県の東大寺は、治承四年（一一八〇）の兵火で焼失し、僧重源によって復興された。南大門は正治元年（一一九九）の再建で、大仏殿と同じく、重源が宋で学んだ建築構法による。

門の両脇に立つ金剛力士像は、建仁三年（一二〇三）、運慶、快慶ら大仏師四人が十六人の小仏師を率いて、六十九日間で完成したと伝える。

両像の木寄せは、基本的には同じで、頭体の主要部を左右四列、各三〜四材で構成し、立脚側に前後二材の腰部材を寄せる。遊脚側の前寄りの主要部材は上体のみで、下に斜め材を継ぐ。顔面部も一旦切断され、別構造になっている。これらの後ろ側に多数の細い角材を並べて、体の後半部、背、裳を彫り出している。

従来、作風の違いから吽形像を運慶、阿形像を快慶とする見方が多かった。しかし、昭和六十三年〜平成五年の解体修理で、吽形像から定覚と湛慶、阿形像から運慶と快慶の名が見つかり、作者問題の再考が迫られた。運慶の全体的指導の下に、吽形を定

覚・湛慶、阿形を快慶と見るのか、息子である湛慶を通じて、吽形像に運慶の影響を見るのか。

国宝。鎌倉時代。木造彩色。像高（吽形）八三八・〇センチ、（阿形）八三六・三センチ。

東大寺南大門金剛力士立像（仁王像）吽形

二つの個性

夏目漱石の小説『夢十夜』の第六夜に運慶が登場し、明治時代の東京で仁王像を彫っている。その、無遠慮とも見える鮮やかな鑿さばきに感心していると、見物人の一

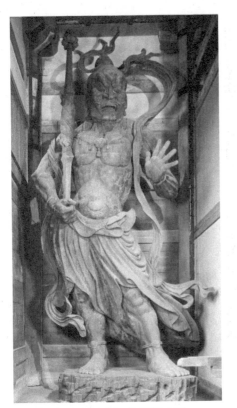

東大寺南大門金剛力士立像（仁王像）阿形

人が振り返っていう。「あの通りの眉や鼻が木の中に埋まっているのを、鑿と槌の力で掘り出すまでだ。まるで土の中から石を掘り出すようなものだから決して間違うはずはない」と。それならば、自分も彫ってみようと思い、次々に薪を彫ってみたが、どの薪にも仁王は見当たらなかった、という話だ。

ところで、東大寺南大門の金剛力士像（以下仁王像）も、ヒノキの材木の中によくぞこれほど見事な仁王像が埋まっていたものだと驚嘆させられる。とくに、吽形像の、完璧さを超えて血が通い、呼吸するかのような出来映えは、神技といっていい。

実は、これらの仁王像はただ彫り出されたというものではない。彫刻以前の木材の組み方も、塑像の心木のような造形性があり、木彫の表面にも、あたかも塑土でモデリングするように、細かい木が貼られ、調整が行われている。それらの組む、彫る、貼る、といった諸技術の総合の上に、たぐいまれな彫像が出現した。その造形の秘策を覗いてみよう。

両像は寸法的にはほぼ同じであり、造形的にも統一感がある。ただし、細部に目をやると、それぞれ独自の表現がある。この違いは、像に近づくほどはっきりと際立ってくる。

かつて、個人的な調査が許され、調査のため門内に入り像を真下から見上げ、また柱に設置された鉄梯子を登って一〇メートルの高さから観察した。その時の感激は忘れられない。ヒノキでできた巨大な彫刻が、呼吸し、心臓の鼓動が聞こえてくる

ように感じられたのである。

では、両像を比較してみよう。

両像とも、忿怒と力感を強調すべく、筋肉が盛り上がって瘤状をなす。その肉瘤が、吽形では大きくゆったりしているのに対し、阿形では細分化され、数も多い。頬の筋肉で比べると、吽形では鼻から耳にかけて二つの瘤が連結しているが、数も多い。阿形では分断される。その結果、吽形では各肉瘤が有機的に繋がり、全体が一体化して相互に流動性が感じられる。一方、阿形は統一感に乏しく、しかも静止している。

胸や腹、腕、足の筋肉も同様である。腹部を比較してみよう。吽形ではゆったりと、あたかも中で水が流動するような腹の柔らかさが伝わって来る。これに対し、阿形は硬く引き締まり、腕や脚の筋肉と変わらない。

その傾向は、裙の衣文にも見られる。吽形の衣文が太く厚く、大きくうねっているのに対し、阿形では細く、彫りが浅い。にもかかわらず硬質で数も多いため、煩瑣に見える。

骨格はどうか。吽形は頭体の中心にしっかりと背骨が通っていて、それが体の動きに合わせて大きく屈曲しているのが分かる。そして、それを支える立脚、遊脚も骨盤にしっかりと組み付けられているようだ。阿形ではこの骨盤の意識が希薄で、腹のすぐ下から遊脚が出ているように見える。吽形の遊脚材は、裙の上端を少し下がった個

所で継がれている。これは丁度骨盤の下に当たり、木寄せが遊脚の方向と完全に一致している。

ところが阿形では、その継ぎ目が裾より上、腹の中ほど、臍の横にあり、それだけ安定性は高まるが、遊脚の方向とずれてしまう。それが阿形の大腿部を彫りにくいものとし、骨盤不在の原因となっているのだろう。

量感表現に関しては、胸と腹の造形に集約される。吽形の胸は、両脇から中央にかけて丸く突出するいわゆる鳩胸である。それに連動する腹部もゆったりとしたふくらみがあり、硬い胸部に対し柔らかく見える。

阿形の胸は平らで、その下の腹部も同じように硬く、締まっている。近づいて見上げると、吽形は大きく息を吸い込み、腹も波打っているように感じられるが、阿形は息を止めて静止している。人体の写実的把握において、両像は正反対といっていい。その差を「阿」と「吽」の性質の違いとみることもできる。

「阿」はことばを発する初めの、「吽」は発し終わる時の口の形を表す。言い換えれば、呼と吸の動作に応じた筋肉や骨格の動きが、両像の違いとなって表れているということだ。そうしてみると、阿形の硬質な胸、絞られた腹の形に息を吐き切った時の収縮感が、吽形の拡張する胸、押し下げられた腹に息を吸い込む時の膨張感がよく示されている。だがそれだけではない。両像には根本的ともいえる造形的違いが存在す

る。それを端的に示すのが、顔面部の造形である。

吽形の顔面部は、頭頂と顎付根を起点に、鼻先へほぼ三角形をなして突出する。その正中線を境に、両耳に向けて急斜面をなし、顔の正面部は狭い。一見、その顔付きは獲物を睨む鷹のようだ。

阿形は突出した鼻に対し、額、頬、顎がそれぞれ垂直面をなしている。したがって顔の正面部は広く、側面への稜は、額、頬、顎の外寄りにある。

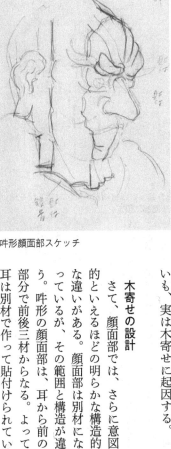

吽形顔面部スケッチ

一見仮面風である。その造形は平面的で、この両者の違いも、実は木寄せに起因する。

木寄せの設計

さて、顔面部では、さらに意図的といえるほどの明らかな構造的な違いがある。顔面部は別材になっているが、その範囲と構造が違う。吽形の顔面部は、耳から前の部分で前後三材からなる。よって、耳は別材で作って貼付けられてい

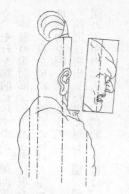

阿吽両像の顔面部の木寄せ

吽形は耳を含む頭部前半部で首も含み、各材は斜めに製材して顔を俯ける。阿形は耳より前の顎までの顔面部に限定

る。しかも、体部との切断位置は首の下、鎖骨の上である。顔面部に首を含ませるのは、骨盤の意識と同様、彫刻各部の有機的な繋がりに強い関心がある証拠である。

これに対し、阿形の顔面部は前後二材からなり、頬の半ばまでで首は含まれない。まさに仮面と同じである。彫刻の繋がりをあまり意識していないようだ。

それだけではない。吽形の各材は、阿形のように普通の厚板を重ねているのではない。将棋の駒のように傾斜のある板材を重ねているのだ。そのために、顔は自然に下を向く。その他にも、吽形では一旦彫刻ができたあとで修正を行っている。眉と上瞼の下辺に小材を当て、瞳の円板を下に付け直して視線をさらに下向

きにしている。

阿形も、顔を俯ける工夫はしているが、それは額を前に、頬、唇、顎と下にど順次後退させることで俯いているように見せているだけだ。しかも、視線を再調整するまではしていない。画像の視線を辿ってみると、阿形は遠くを見、吽形はすぐ下を見下ろす。ここにも吽形の作者のこだわりが感じられる。

さらに吽形は大胆な修正を敢行している。下から見上げた時に上体が小さく見えるのを避けるため、胸の両側と肩の外側に板を当てて胸を広げ、乳首の貼付材を外寄りに付け直しているのである。よく見ると、その旧位置に半円形の木屎の痕跡がある。

一見、計画通りに行かずに修正を余儀なくされたようだ。しかし、各修正は高さ八メートルを超す巨像にもかかわらず、実に的確で、一分の隙もない。もし、本体そのものに大きな破綻があったとしたら、表面的な修正だけでは済まなかったであろう。

阿吽両像の間には、単に、像の性格の違いからだけでは説明できない造形上、構造上の根本的な違いがある。それを銘文通り、阿形を運慶、快慶に、吽形を定覚、湛慶に帰することができるだろうか。著者にはそうは考えられない。

その二一　足裏に運慶を見た

では、真の作者、とくに、吽形像の作者はいったい誰であろうか。

吽形像には、作者の構想力、計画性が全身の隅々まで行き渡り、大勢の小仏師たちを、一糸乱れぬ統率のもとに働かせた手腕が見て取れる。

しかも、こうした修正は作業的には厄介で、一連の共同作業の中では仏師の失敗と見られかねない。時間的にも大きなロスで、六十九日間という日程の中で時間の遅れは許されない。それを承知の上で手直しをする。しかも、それは致命的な欠陥というわけでもない。余程の強権を発動しないとできない仕業である。湛慶にこれほどの構想力、技量、執念はない。それは、彼の他の作品から見ても明らかだ。定覚には、他に作品もなく、断定しがたいが、これほどの権限を持っていたとは著者は考えにくい。

それは、この大事業を主宰した大仏師、運慶以外にはいないと著者は考えている。

この大胆な修正を指示したのが運慶なら、その複雑で高度な、特殊な木寄せを指示できたのもまた運慶であろう。吽形の彫刻全体にも、彼の意向は及んでいるに違いない。

つまり、吽形は定覚と湛慶の担当とはいえ、それは形式的なものであって、実質的には運慶の直接的関与によるものと考えたい。

運慶の証拠

ところで、そう仮定して吽形像を見ると、和歌山県の高野山金剛峯寺八大童子立像が思い出された。これらは建久八年（一一九七）に運慶が作ったもので、中でも制多迦童子立像は出色の出来である。その強い視線、豊かな肉体は東大寺の吽形像に通じるもので、足先の形も似ている。吽形像の左足も甲が高く、むっくりとしており、指は短い。阿形像の低くなだらかな足先とは明らかに違う。ここに制多迦童子像と同じ運慶の特長が表れているのではないだろうか。

東大寺吽形像の右足も見てみよう。その踵を地に付けて足先を蹴り上げた右足の足裏は、甲の部分とは打って変わって柔らかく、表情豊かである。足の裏に表情があるとは変な話だが、運慶は足裏の写

南大門の吽形の右足裏（撮影　著者）

実を追究した。日本では稀有な彫刻家かも知れない。その最高傑作が奈良県の円成寺

大日如来坐像（以下円成寺像）である。

この像は安元二年（一一七六）若き日の運慶が作った意欲的な作品である。仏界の最高位に君臨する大日如来としての品格を保ちながら、運慶はその全身に血を通わせ、人間的な仏の姿を創り出した。玉眼を用いた生き生きとした眼、生命の輝く、みずみずしい鼻や唇、張りのある頬、背筋の通った端正な姿。そこには、前代までの仏像とは違った新時代の息吹が感じられる。

まず、鼻の形。普通、仏像の鼻はギリシャ彫刻のように額から鼻先へほぼ一直線に続く。しかし、円成寺像では両眼の間で少しへこんでいる。しかも鼻梁に微妙な丸みもある。これは日本人の特徴である。運慶は人体に強い関心を持っていた。彼はまず生き生きとした人体を造り、その生命感の上に仏の実在への期待を表現した。

一方、快慶は従来の仏の形に眼や鼻、唇など部分的に人間的な形を加味して仏の実在性を表そうとした。両者の違いは、たとえば東京藝術大学蔵の快慶作大日如来像（以下芸大像）と比べるとよく分かる。智拳印を結んだ手指が、快慶の各指は丸く握られているが、運慶の方は丸みの中にわずかに角があり、関節が意識されている。運慶は人体をよく観察していたのであろう。実にリアルだ。

ところが、これほど人体を把握しているにもかかわらず、円成寺像で気になったこ

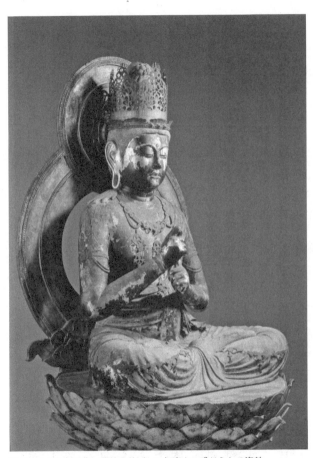

円成寺大日如来坐像　背筋を伸ばし、気高さの感じられる姿勢

とがある。玉眼の瞳がやや下がっているのだ。通例では瞳の上辺が多めに隠れた、い

わゆる三白眼になるが、円成寺像は逆に瞳が下がり気味なのだ。玉眼は像の内側から

レンズ状の水晶の板を当てるので長年の間にずり落ちたかとさえ思われた。しかし、

円成寺像の玉眼の当て木は釘と鎹でしっかりと固定されていて、簡単にずり落ちるも

のではないという。それは像の姿勢に関係するものらしい。

運慶の写実は、ともすると生々しさに走り、俗化してしまうという危険性を内包す

る。その解決法としたのが姿勢であろう。芸大像は背を丸めてやや前かがみ、顔も少

し俯き気味で視線は礼拝者に向けられる。それに対し、円成寺像は上体を少し反らせ、

顔は正面に向いている。そこには運慶独自の計算があったという。それに気づいたの

が藤曲隆哉氏で、東京藝術大学の学生時代に円成寺像の模刻を通してその造形的本質

の探究を行っている。

彼は円成寺像の頭頂に当てられた薄板に注目、それが本来の頭頂のわずかな傾斜を

調整するため貼ったもので、それが像底の後半を斜めに削って上体を四度後ろに倒し

たことに起因するという。この四度の姿勢の傾きこそが他像との決定的な違いらしい。

これによりごくわずかだが顔が礼拝者の視点から遠ざかる。

ところで、われわれは家の中でも外界でも水平軸と垂直軸を基準として周辺を見て

行動しており、ごくかすかな傾斜も角度の違いも気になり、不安を感じる。像がまっ

すぐか否かも案外感じやすいのであろう。それがどう心理的に働くか。像が前かがみになれば、忿怒相なら威圧感をもって迫り、慈悲相なら安心感を与える。逆に上体を反らせれば礼拝者からごくわずかながら遠ざかり、像からの働きかけは薄まる。運慶はあえて上体を遠ざけた。このわずかな距離感が絶妙である。その上で礼拝者への配慮も忘れない。それが視線だ。

つまり、像を後ろに反らせ、顔をわずかに礼拝者から離した上で視線だけは礼拝者に向ける。そんな工夫だ、とはいえないか。これにより、運慶の写実は俗化することなく、仏像としての品性を保っていると考えたい。たしかに、円成寺の大日如来坐像は若い青年の風貌ながら一種の品性というか崇高さも感じられる。

話を足の造形に戻そう。

通常の坐像では、両脚部は一体化されたものが多いが、円成寺像では組んだ両脚それぞれが明確に表現されている。骨格が意識されているかのようだ。そして、右足先は、屈した脚部の腿と膝の間にできる谷間に重なる。その足裏が、脚部の凹凸に沿って踵から土踏まず、さらに指先へと抑揚を表す。それだけではない。足裏が腿の膨らみに合わせて縦に折れ、微妙な凹みをつくっているのだ。

運慶が、誰も注目しないような足裏に、これほど細心の注意を払っていたことに気づいたのは、ほんの偶然のことであった。

円成寺大日如来坐像の両脚部（撮影　著者）
足裏の微妙な抑揚が見事に表現されている。この足は南大門の吽形に通じる

円成寺の大日如来坐像が、まだ本堂内の脇の間に安置されていた時、テレビ撮影に立ち会った。通常のテレビ撮影では、強い光を横から当てたり、斜め下から当てて明暗を際立たせるものが多い。ドラマチックな映像が求められるからであろう。ところが、その時の照明担当者は、実に繊細であった。連子窓（れんじ）の外に、白い薄紙を貼り、その表から照明を当てて、堂内に自然光が浸み入るようにしてみせた。すると、仄明（ほの）かりが、全身を包み、滑るようにして、頰や衣文のごくごく微妙な凹凸を際立たせた。そして、初めて足裏が単純な一枚の面でなく、多彩な表情を示していることがわかった。まさに、光の中で、一瞬、運慶が目覚めたように感じられたのである。

これを運慶は見せたかったのだと気づかされた。それまで何度も見ていたのに、迂（う）

闊にも見落としていた。この偶然がなかったら今も気づいていないかもしれない。

東大寺南大門の吽形像の右足裏も、これと同じではないか。南大門で、我々は当然のことながら上を見て仁王像の威容に圧倒され、大仏殿に向かう。しかし、金剛柵から中をのぞいてもらいたい。眼前に吽形の右足が迫り、足裏を見せる。どうだ、見てくれといわんばかりに。こんな足裏は誰にも真似できるものではない。運慶以外に考えられない。ところが、吽形像には運慶の銘記はない。おそらく、自分の後継者として次代の慶派仏所を統率すべき長男の湛慶に、期待をこめて、花を持たせたのではないか。その足裏こそ、運慶が自作であることを主張する隠しサインではないかと、著者は勝手に考えている。

II

技法の秘密

21 塑像の中で造形を支える心木

新薬師寺十二神将立像と東大寺戒壇堂四天王立像

奈良県の法隆寺塔本塑像の場合、塑土は三種類ある。心木に直接付ける荒土は、砂や粘土の混ざった山土で、これに稲藁（いねわら）を切ったものを混ぜて一〜二か月放置し、藁が腐って粘性を生じた頃に使う。これは、日本建築の荒壁や土塀に使われるのと同種である。ただ、以前、奈良国立博物館による東大寺の執金剛神像の調査に参加したが、混入された藁も変色していなかった。古代には土は寝かさないで使っていたらしい。次に、同じような山土に籾殻（もみがら）を混ぜた中土を使う。台座の荒土がきれいな黄褐色で、籾殻が入っているため塑形しにくいが、収縮は少ない。

最後に、紙の繊維を混ぜた細砂状の土を使って仕上げる。細砂のため収縮は少ないが、塑形性にやや欠けるため紙苆（かみすさ）を混ぜる。もちろんそれによって強度も高まる。

木骨式の心木

法隆寺の塔本塑像は、天平一九年（七四七）の『法隆寺伽藍縁起并流記資財帳』に

和銅四年（七一一）に造られた「塔本四面具摂」に当たり、当時塑像を「摂」と呼んだことがわかる。すべて単純な坐像で、心木は板に棒を立て、縄を巻いただけである。

天平二年（七三〇）には奈良県の薬師寺の三重塔が建てられ、そこに釈迦八相の塑造の群像が造られていた。それらは、法隆寺の群像に比べてドラマチックな構成になっていたようで、残された数多くの心木には坐像、立像など各種がある。すべて粗い形が彫られた木彫式で、上体と両脚を組み合わせにしたものもある。

奈良県の新薬師寺十二神将立像は、法隆寺の棒状心木を複合式にした木骨式心木ともいうべきものである。新薬師寺の像について、著者は東京藝術大学のグループとともに長年にわたりX線撮影やファイバースコープによって構造調査を行い、その様子を明らかにした。一例を示そう。

招杜羅大将立像（指定名称は珊底羅）は上下二部からなり、上部は中心と両脇に細い角材を立てて、表裏から横桟で挟んで釘留めする。最上段の横桟はそのまま伸びて、腕木を釘留めしている。両端はやや太い丸棒で、その上部の前半を棚状に欠き取って両脇心木を当てがい、これも釘留めする。中心心木は両脇心木より短く、両脚心木の後半部上面に架された横桟に載せられている。その上にある前後一対の横桟は、その内側を一方は凹型に加工し、もう一方は凸型に加工し、そこに中心心木を挟むことで上体を少し前傾させている。こうした微調整が十二体のそれぞれに行われ、躍動感あふれた群

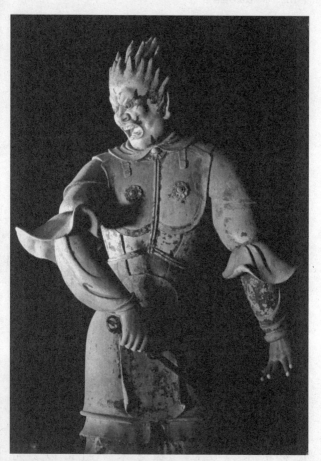

新薬師寺十二神将立像のうち伐折羅大将（迷企羅）

（上）珊底羅大将像の心木模型　両脚心木の上に三本の角材を立てて上体とし、それぞれを横木で固定する

（下）腰部の拡大写真　心木が腰で上下別構造になっている

（制作　小林雄一）

像を創り出しているのだ。中でも動的な姿勢の像の心木は面白い。たとえば迷企羅大将像は左膝を屈しているが、この中にはごく細い心木があるだけで、土の重量を支えきれない。実際の心木は、他像と同じまっすぐな心木で、足の後ろに接する裾とそれに連結するように台座から盛り上げられた岩の中に隠されているのだ。作者の機転によって姿勢に変化を与えている。こうして作られた基本心木の外周に折板を並べて縄を巻き、荒土と仕上げ土を付け、内部を空洞にしている。

手指や天衣、鰭袖には銅線や銅板を用い、瞳にはガラス玉を入れている。ガラス玉は、吹きガラスのほか数珠玉を転用したものもある。

木彫式の心木

奈良県の東大寺戒壇堂四天王立像も、新薬師寺像と同じ天平期の作のため、同じ心木構造と考えられて来た。ところが、奈良国立博物館が撮影したX線写真を閲覧したところ、新事実が判明した。木骨式でなく、薬師寺の塔本塑像の心木のような木彫式だったのである。持国天立像の場合、粗い形を彫った頭体部の下端両側を削って両脚心木を当てて釘留めし、肩の後ろに溝を彫って横木を嵌め、その両端に腕木を釘留めしている。胴部には内刳りもあるらしい。法華堂の執金剛神立像の心木も、これと同じものであった可能性があるようだ。その心木はさらに複雑で、脚を付け替え、体部

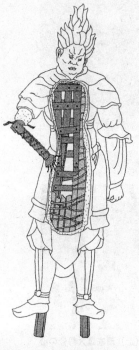

珊底羅大将像の内部構造略図
基本心木の周囲に薄板を当て、縄を巻いて土を付ける

東大寺戒壇堂四天王立像
（持国天）の心木構造略図
簡略に彫刻した上体に両
脚材を釘で固定する

を一旦前後に割り離して片側に板を挟み、捻りを加えているという（第Ⅰ部　9参照）。

このような、木心乾漆の心木にも似た構造は、奈良県の法隆寺食堂梵天・帝釈天立像、四天王立像にも見られる。とくに、帝釈天立像では破損した沓の内部に足指が彫られていて、心木にも彫刻性が意識されているのが分かる。

かくして、天平時代の塑像には、新薬師寺像のような、東大寺戒壇堂像のような木彫式の二つの流れがあることが明らかとなった。そのどちらも、縮みやすい日本の土の性質に配慮した、土に厚みを持たせない工夫といえる。中国のように収縮の少ない土なら細い木にいくらでも土を付けられるのだが、日本では中国とまったく同じ技法というわけにはいかない。日本の塑像の独特の心木構造こそは、まさにNHKの人気番組であった「プロジェクトX」のような天平時代の工人たちによる技術開発の成果というべきであろう。

22 麻布の像とそれを支える特殊な心木

興福寺十大弟子立像に見る脱活乾漆の技法

乾漆には、脱活乾漆と木心乾漆の二種類の技法がある。脱活乾漆は、麻布を芯にした内部が空洞のもので、塑土で原型を造り、これに麻布を貼り重ね、中の塑土を除去して造る。布の表面には木粉を漆で塗り合わせた木屎という塑形材を付け、布目を整えるとともに、塑形も行う。木心乾漆は、布を用いず木彫の心木に直接木屎で塑形する。乾漆という名称は明治時代からで、天平時代には「塞」「即」「則」などと呼ばれていた。中国では、「夾紵」という。

土から麻布へ

乾漆による最古の仏像の記録は、天平一九年（七四七）の『大安寺伽藍縁起并流記資財帳』にある。それには、「丈六即像弐具」について「右淡海大津宮御宇天皇奉造請坐者」の注記があり、天智天皇が造ったと分かる。『扶桑略記』によれば、天智七年（六六八）の造立である。この「即」が乾漆である。

「即」は「塞」「則」とも記され、「塞」に「ふさぐ」という意味があるところから「布でふさいで造る」、具体的には原型を布で貼りふさいで造ることを表わすと解される。『正倉院文書』の天平六年（七三四）条は奈良県の興福寺西金堂の造営に関する作物帳で、そこには漆塗りの器物の材料として「漆」「掃墨」のほかに「上総細布」「小麦粉」があり、それぞれに「則漆料」「則布料」の注記があることから「則」は布を則（塞）することと理解される。また、「廿斛九斗一升」もの大量の漆が使われていることと、仏師将軍万福の名が見えることから、釈迦群像が乾漆で造られたと解されている。その遺像が現存する八部衆、十大弟子立像である。

これらの像は、光明皇后が生母、橘三千代の一周忌に合わせて造立した西金堂の釈迦群像の一部である。著者がこの十大弟子像の模型を試作した時に、乾漆造形の魅力を味わうとともに、その心木の機能について考えさせられた。

まず、塑土で原型を造るが、布を重ねる分、細めにしておく。塑像でいえば仕上げ土の前の段階である。これに麻布を一層、二層と貼り重ねると、形は次第に曖昧（あいまい）になる。原型の形の記憶がうすれてしまう。

次に、後頭部や背面をカットして窓をあけ、中の土を崩しながら除去する。この時、原型を支えた心木は一旦取り出す。そして、内面に裏打ち布を貼り、心木を挿入する。この心木が、やや特殊である。

柔構造の心木

東京藝術大学には十大弟子立像の心木が収蔵されている。頭頂から腰までと、両肩から両足下までの三本の棒と、肩、腰、膝、裾の四段の板で構成される。三本の棒は穴をあけた各板を貫くが、穴が大きくて相互に固定することができず、今は紐で仮留めされている。単独では自立できない心木なのだ。各板の両端と中心棒の上端には釘

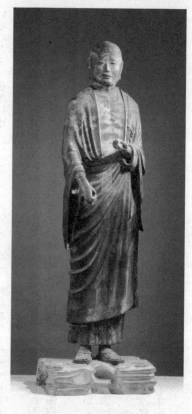

興福寺十大弟子立像のうち富楼那像

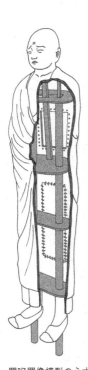

羅睺羅像模型の心木構造
略図
四段の板に両脚心木を通
し、上部に頭部心木を立
てるというシンプルな構
造

が残り、それらが像と結合されるらしい。この心木に土を付けて原型を造り、布貼り
のあとも、そのまま乾漆像の心木として用いられたとの見方があるが、どうだろうか。

塑像では、心木の役割は大きい。奈良県の新薬師寺十二神将立像では、心木が単に
塑土を固定しておくだけの土留めにとどまらず、彫刻の動きや量感を決定づける重要
な構成要素となっている。これに比べると、十大弟子立像の心木はあまりに簡素で、
塑土の量に耐えられるほどの強度がなく、また、中間に板を挟んだようなものでは塑
土による造形が自由に行えない。さらに、この心木からは、完成像の姿も予想できな
い。少なくとも十大弟子立像の心木は、塑造原型の心木が、そのまま心木に継続され
たものとは考え難い。像を台座に立てることを目的として、あとから挿入された

ものと見るべきであろう。

さて、実際に十大弟子立像の模型内に各板を釘留めしてみると、ようやく安定した。像全体は、ちょうど電気スタンドの傘のように両脚材に被さる形になる。この心木は一種の柔構造で、像が多少変形しても対応するゆとりがあるようだ。

阿修羅立像の心木も、少し変わったところがある。X線写真によると、上体の中心材と肩以下の両側材は十大弟子立像と同じだが、それらが板を貫くのでなく、肩と脇腹の横木に釘留めされている。肩の横木の両端には各三本の腕木が留められ、脇腹の

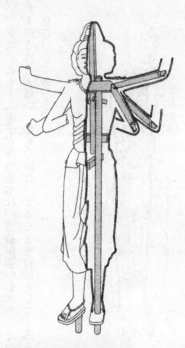

興福寺阿修羅像の心木構造略図
両脚の心木を肩、胴の位置で横木で固定し、そこに頭部心木を立てただけのシンプルな構造。腰の前後にある心木は布層の奥行きを固定するだけで他の心木と関連しない

横木は両側の麻布の外から釘で固定される。さらに中心材の少し下に、各心木とまったく無関係に前後に角材が当てられ、これも前後の麻布の外から釘留めされる。この前後材が左右材と結合されないのは、やはり像の変形に対しストレスを一か所に集中させず、力を分散させようとしたのであろう。

木屎の造形

本題に戻ろう。麻布像に心木を組み入れたあと、各窓は麻紐で縫い閉じる。こうすると、まさに麻布の袋である。ここにはすでに原型の形は朧げに残るだけで、原型へのこだわりは消えてしまう。気持ちを切り替え、新たな気持ちで木屎造形に移ることができる。

木屎は塑土と違い、主に竹ベラで塑形するので少し不自由ではあるが、竹ベラに形を委ねることで思い切りがつき、案外形が決めやすい。しかも基本的な形ができているので、細部の造形に集中でき、大きな失敗もない。

こうして木屎造形が済むと、下地を付け、研ぎ上げて完成である。この下地の工程では、竹ベラで整え切れなかった表面の凹凸がきれいに納まり、造形に張りが出て来る。あたかも写真のピントがピッタリ合った時の満足感がある。

このように、脱活乾漆は、複雑な工程を繰り返す中で、徐々に完成度が高まっていく。そして、脱活乾漆像の独特の魅力の意味が、追体験することによって初めて理解

できた。作者である将軍万福が見せたかったもの、語りたかったものが、著者にもよ
うやく少し見えてきた。

ところで、この木屎が謎の材質であった。十大弟子像の模型では、今の仏像修理で
使われる漆木屎（以前は漆木屑と言った）を用いた。これは生漆に小麦粉を混ぜた麦
漆にヒノキを鋸引きした大鋸屑を練りこんだもの。扱いやすいが乾くと硬く、少し痩
せるのが欠点である。また、厚く盛りすぎると中の漆が乾かない。しかも、その色は
真っ黒で、現在各地の博物館、資料館に収蔵されている乾漆断片がすべて明るい褐色
または黄褐色なのとはまったく違う。中には、一気に二センチも盛られたものもある。
漆木屎ではない。本来の木屎がどんな材質なのか、わずかな手掛かりが『正倉院文
書』にある。

『正倉院文書』の天平宝字七年（七六三）「造東大寺司告朔解」によれば奈良時代の
木屎は「春籭木屎」、すなわち石臼などで搗いて粉砕したものを籭い分けて使ったも
のらしい。しかし、ヒノキの木片を石臼で挽いても粉砕できるものではない。搗いて
粉砕できるものが何なのか明治時代以来、いや、もっと以前からすでに分からなくな
っていた。朽ち木や杉葉、線香の糊として使われるタブの樹皮粉など、いろいろ試し
てみたがどれも違う。それが、京都芸術大学客員教授の岡田文男氏によって解明され
たのである。

岡田氏は唐招提寺本尊の修理時にごく微量な木屎の断片を得て、プレパラートを作り、その中に四角い砂糖粒のような鉱物が含まれているのに気付いた。その鉱物はシュウ酸カルシウムで、ニレの樹皮に含まれることを突き止めた。このニレの樹皮を水に漬けると、ふのり液のようになった。これは古代、紙すきのネリとして使われたという。またそのとろみは食用にもなったらしい。

そこで、ニレの樹皮を薬研で磨ると『正倉院文書』にあるように搗いて粉砕し篩い分けることができた。その粉末を水で練ると納豆のような粘り気が生じ、漆を混ぜなくても接着も塑形もできた。著者も試してみたが実に使いやすく、乾いた後も痩せが少ない。そのため、造形時の量感がほぼそのまま維持できる。百パーセント自分の造形力によるのでなく、材料自身が持つ力、弾力性に委ねるのである。ニレ木屎はそんな魅力的な塑形材である。奈良時代の乾漆像の、塑像とは違う豊かさ、大らかさはこのニレ木屎が創り出していたものだとあらためて実感できた。

23 脱活乾漆の新たな試み——原型封入の土心乾漆像の可能性

秋篠寺伎芸天立像

脱活乾漆の技法は、制作工程が複雑で短期間でできないこともあって、やがて木心乾漆に変わっていったとみられる。木心乾漆は、その支持体を布から木に替えたもので、粗い形を木彫で造り、その表面に木屎を厚く盛って塑形する。それは、木彫的な心木を内包した塑像から技術導入したものとも考えられるが、あるいは別のアプローチもあったかも知れない。

美しい心木

奈良県の秋篠寺伎芸天立像は、頭部が奈良時代の乾漆で、体部は鎌倉時代に木彫で補われたものである。寺には同じような仏像が他にも三体あり、首以下の体部の心木と乾漆の大小の断片も伝えられている。この心木は、像内に込められるものにもかかわらず、美しい構成を示し、それ自体一つの造形物としての完成度が高い。まず、上体と脚部の二部からなる。秋篠寺の心木（奈良国立博物館寄託）は、上体

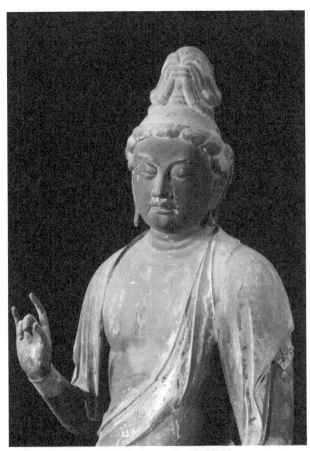

秋篠寺伎芸天立像　乾漆製の頭部に首以下を木彫で補う

を支えるのは二本の角棒で、上端に横木（肩木）がある。この肩木は通例のような単純な板状でなく、肩の形に合わせて衣紋掛けのように削られている。そして、胸の部分は厚みがあり、その前面を刳って頭部心木を受ける形になっているが、その部分は失われている。肩木の両端には腕材が組まれ、その下にある横桟とともに腕をしっかり固定している。

上体の角心木は、体の動きに合わせて前後に弓なりに削られており、奈良県の興福寺十大弟子立像などの心木よりはるかに造形的に整えられている。上体心木の下部には、外側に太い両脚心木を添わせ、それぞれ横桟を二段挿して梯子のように固めて一

秋篠寺乾漆心木のスケッチ（頭部心木を補足）
心木は太く強固。各部に土留め用と思われる短い木を挿す。両腕は木心乾漆製

体としている。

一方を凸型、他方を凹型に削って嵌め込み、角度を調節して釘留めする。

両脚材は断面が八角形で、遊脚は膝の位置で上下二材に分かれる。その接合法は、

この心木は、その造形性と強固さからみて、塑造の原型のための心木が、そのまま乾漆の心木として用いられたことは明らかである。心木の各所には、土留めのための小さな棒を挿した穴があり、その利用されなかった穴には原型の塑土が残っている。

心木は、もちろん脱活乾漆のものだが、よく見ると変わったところもある。それは腕である。腕は通常、塑土の原型に布を貼り重ね、空洞状の内部に細い心木を通して、掌のみ木彫の心木に鉄心を挿して指をつくる。　秋篠寺心木ではそれが棒状でなく、ほとんど木彫で、薄く木屎が付けられている。つまり、木心乾漆になっているのである。

この腕はあとから取り付けられたものでなく、塑土原型の時点ですでに備わっていたことは、その上端の天衣の脱落部に塑土が残っていることで確かめられる。

残された土

実は、この原型の土もすべて除去されたか否かが不明なのである。それは、別に残された乾漆の断片から察せられる。乾漆断片のうち最大のものは背中の上半分で、左肩から右脇外にかけてゆったりと伸びる天衣が表されている。土は通例では、背面に

大きく窓をあけて取り除かれるが、その背中の断片には窓と、それを糸で縫い閉じた形跡は明らかでなく、土も厚く付いたままになっている。これは奇妙だ。脱活乾漆は、すべて土を除去して空洞にするが、もし塑土をそのまま封じ込めてしまえば手間も省け、工期も短縮できる。心木が丁寧で堅固なのも、それが理由かも知れない。そういえば、この心木は一般的な脱活乾漆の心木より、奈良県の新薬師寺十二神将立像のような塑像の心木に近い。とくに、両脚の心木はそっくりといってよく、相当の重量を支えられるであろう。

しかも、秋篠寺の心木には、各所に土留め用の突起を挿した形跡がある。布貼りの完了後に、中の土を除去するなら、このような設備は不要だ。ただ、新薬師寺の十二神将立像には備わっていない。また、この像の乾漆片を見ると、麻布層は三層ほどしかなく、裏打ち布もない。これより小さい興福寺の五部浄像でさえ五層もあるのに比べると薄い。これだけでは、高さ一・八メートルもある像の彫刻面を支え切れないだろう。内部の土と一体化することで、ようやく強度を保てるのではないか。そのためには、土留め用の突起も有効だったであろう。

このように、秋篠寺の心木からは脱活乾漆と木心乾漆の共存だけでなく、塑造との融合も感じられる。いわば木心乾漆とも違う、塑土を心材とした乾漆、もしくは木心、塑土併用の脱活乾漆というべきであろう。こうした技法が、すでに木心乾漆が主流と

なっていた八世紀の末頃に行われていたことは、東大寺を中心とした官営工房とは別系統の工房があり、独自の技法を開発しようと意欲的に制作した工人がいたということを示しているのではないか。

秋篠寺の心木は、すでに骨と皮だけになりながらも、なおその独自性を主張し、作者の秘法を伝えようとしているように、著者には思われた。ところで、伎芸天像は頭部のみが乾漆製で、体部は鎌倉時代に木彫で補われたもの。その両者の接合が絶妙である。顔をやや左に向け、首を傾げて視線を左下に向ける、夢見るような独特の風情。

だが、これは作者の意図ではない。じつは、制作当初は顔を左に向けてはいるが、首はまっすぐであった。像の首、三道をよく見ると、不自然なことに気づいた。三道のうち、上二段が乾漆でその下が木彫の肩に挿し込まれるのだが、その上段の形はそのままで二段目だけ左右の形が極端に違う。当初から首を傾けるなら一段目も変えるはずだが、二段目だけ首の左が肩に埋没し、右が浮き上がっている。

つまり、無理を承知で鎌倉時代の修理仏師は首を傾けたのだ。現状維持修理を尊重する現代では考えられないことだが、この奇跡のコラボレーションによって像は新たな魅力を獲得した。天平時代の作者が想像しなかったであろう、どこか儚（はかな）げにも見える、艶（なま）めかしいほどの魅惑の表情を引き出した。それは鎌倉仏師の手柄といえる。まさに天平仏師と鎌倉仏師の時代を超えた合作である。

24 一木造りと寄木造りの境界——越えがたいその一線

同聚院不動明王坐像

木彫仏像には、一木造りと寄木造りがある。一木造りとは、全身を一材とするものと、頭と体の主要部のすべてまたは大半を一材とするものをいう。

寄木造りは、その頭と体の主要部を二等分またはそれ以上に細分するもので、前後二材、左右二材等の組み合わせがある。巨像では前半二材、後半二材、または前後三列にするものもある。このほかに、本来一材のものを前後または左右に割って、寄木造りと同じ構造とするものを割矧（わりはぎ）造りという。

寄木造りの完成

京都府の平等院鳳凰堂の阿弥陀如来坐像は、様式と技法の両面で、一つの頂点を示す記念碑的な作品である。様式の頂点はもちろん定朝様式の完成であり、技法的には寄木造りの確立である。

平等院像は丈六像と大きいため、頭と体の中心部に前半二材、後半二材の四材を用

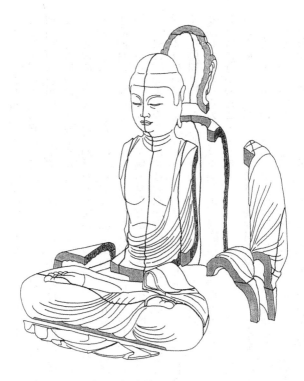

平等院阿弥陀如来坐像の木寄せ構造図
主材は前後二材、左右二材だが、幅が不足なため、右に別材を寄せ、左
は体側部材の一部を一旦割り離して主材に添える

いている。この四材はすべて同規格で、とくに主材となるものはない。二〇〇四～二
〇〇五年、この像の修理が行われ、研究者たちに見学の機会が与えられた。その時、
初めて像内を観察でき、事前に推測していた木寄せ構造の仮説を確認することができ
た。その仮説は、次のようなものである。

頭と体の主要部に角材四材を束ねているのは前述した通りだが、各材とも一辺四〇
センチと細く、これだけでは肩刎ぎ目幅（胸幅）一〇五センチに満たない。そこで、
中心四材の右側に厚さ一二センチの板を前後二枚寄せ、左側にも一二センチ分の材を
補っているのだが、この左側の補い方がやや複雑で変則的である。

一般に、如来坐像では左腕は大衣を着けて左膝奥まで一体化しており、この左肩刎
ぎ目より外の部分を左体側部、または左肩下がりと呼ぶ。平等院像ではこの材が大き
く、左肩刎ぎ目から内側に侵入しているのだが、その内寄りの一二センチ分を一旦割
り離している。その理由は不明だが、実際に平等院像の木寄せ模型を制作して追体験
した時に分かったことがある。

寄木造りは、荒彫りの段階では必要な材を仮組みし、一木造りのようにして彫る。
この時、体の正中軸や胸幅の線が刎ぎ目として存在し続けるので、彫刻中にぶれるこ
とがない。平等院像の模型でも、主材の右に寄せた板に対し、左肩の刎ぎ目に相当す
る部分を一旦割り、主材に付けておいたため、体の量が左右等分となり、彫刻が偏

心配がなかった。もちろん、内刳りの段階ではすべて解体した。実際の制作では、この段階で分担作業が行われる。また、彫刻の細かい衣文の仕上げには有利だといえる。

こうしてみると、平等院像は寄木造りの技術レベルとしては、かなり進展した域にある。定朝は、それまでに多くの造像に寄木造りを活用していたことがうかがえる。

定朝は寛仁三年（一〇一九）、藤原道長の発願した法成寺無量寿院の造仏に、父康尚とともに参加したとされる。その後に行われた法成寺金堂の造仏では、大仏師としてその任にあたった。さらに、五大堂、薬師堂、釈迦堂でも、大小の仏像を数多く造っている。とくに金堂の大日如来は三丈二尺、つまり坐像で一六尺（四・八メートル）もある。その胸幅は二メートルにもなり、中心に太さ二メートル近くの角材を用いれば一木造りで造れないこともないが、まず難しい。この時点で、すでに寄木造りが成立していたのだから、定朝がそれを利用しなかったとは考えにくい。ではいつ頃、寄木造りは開始されたのだろう。

京都府の広隆寺千手観音坐像は、像内銘から寛弘九年（一〇一二）の作と知られる。構造は、前半二材、後半二材の四材を束ねるもので、寄木造りの基本形を示す。しかし、寄木造りの原型といえるものはさらに古く、十世紀の末には出現している。

京都府の六波羅蜜寺薬師如来坐像と、奈良県の法隆寺講堂薬師三尊の両脇侍坐像で

ある。後者は、法隆寺講堂が再建された正暦 元年（九九〇）頃、前者もそれに近い頃と推定されている。

法隆寺脇侍像の構造は、頭体の主要部を左右二材とし、背面に別材を寄せる。六波羅蜜寺像では、両肩をふくむ上体のほぼ全てを左右二材とする。まだ一木造りの全盛期といえる十世紀に、なぜこのような革新的な構造が出現したのだろう。

寄木造りの成立の理由について、もっとも有力なのは、次の二説である。

まず、干割れ防止策としての背板からの発達説。材木は、とくに芯が入ったままの丸太は乾燥により収縮し、像表面に干割れを生じやすい。これを防ぐため、一木造りでは背面に窓をあけ、芯の部分を取り除く。これが背刳りである。しかし、これでは不十分なので、背面から大きく内刳りをほどこし、その全面に背板を当てるようになった。この背板が主材と同じ厚さの材になった時、前後二材の寄木造りになったというものである。

ところが、六波羅蜜寺像は左右二材、しかも内刳りはそれほど大きくない。この説は、この像には当てはまらない。

次は、巨像造立にあたって必然的に選択されたという説。たとえば、丈六像を造るには幅一メートル前後の材木が必要で、平安時代でもこれだけの巨材を入手することは困難だったであろう。寄木造りが、巨像造立に役立ったことは確かである。しかし、

それだけであったといいきれるだろうか。

法隆寺薬師三尊像では、より小型の両脇侍像が左右二材で、中尊は丈六像にもかかわらず一木造りである。六波羅蜜寺像では、二材のうち左寄り材はとくに大きく、これを中心に用いれば一木造りも可能であった。つまり木材の不足からでなく、別の理由で左右二材としたのである。その理由について、まだ答えが見出せない。

六波羅蜜寺薬師如来坐像の木寄せ構造略図
両腕を含み左右二材。一方の材木だけでも
一木造りの主材になりうる大きさがある

一木造りへのこだわり

一方、すでに十世紀末に寄木造りが開発されていた事実がありながら、康尚のような先進的な仏師が、それに無関心であったことも気になる。

康尚は、記録によると早くも長保元年（九九九）には自宅に工房を構えていた。当時の仏師はほぼ大寺院に所属し、康尚自身も比叡山系の仏師であったといっていい。私仏所の開設は、以後の仏師の自主的な活動を約束する画期的な出来事といっていい。彼自身も率先して、藤原道長ら貴族たちの注文に応じ、次々に彼らの美意識に合った新しい仏像を造り出して行った。そして、彼の仕事の延長線上に定朝様式が成立する。まさに、新しい時代を準備する先駆的仏師なのだ。

しかし、寄木造りに関しては、彼はその一歩を踏み出しかねているように見える。それが窺えるのが、京都府の同聚院不動明王坐像（以下同聚院像）である。

同聚院像は、寛弘三年（一〇〇六）に藤原道長が造らせた法性寺五大堂の中尊で、作者は康尚と認められる。

その作風は、それまでの厚みがありながらも平面的で、重々しい彫刻とは一線を画し、新境地を拓いている。忿怒像でありながら過激な表現を抑え、全体的にまろやかで、優美でさえある。とくに、球体状の頭部から眼鼻をあまり突出させず、また口元の彫り込みも浅い、穏やかで調和のとれた造形は、そのまま定朝様式に直結する。し

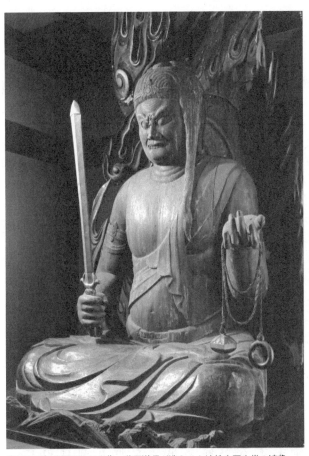

東福寺同聚院不動明王坐像　藤原道長が造らせた法性寺五大堂の遺像

かし、この斬新な造形に反し、構造は意外と保守的なのである。

頭と体の主要部は、耳後ろで前後二部に分かれる。前半部は一材でなく、両脇に板材を寄せる。一材だけで、胸幅九〇センチをカバーできる材木が得られなかったのであろう。中心となる材木は幅六四センチである。後半部は頭と体が別材で、体部は前後二材、中間部はさらに左右二材と細分化される。主要部の中で、主材が占める割合は半分以下となっている。それでも、他の材木の中では抜きん出ているので、辛うじて一木造りの形をなしているといえよう。同聚院像の構造は、一木造りが限界に近づき、新たな対策を模索しつつある状況を物語っているように見える。しかし、まだ寄木造りへのもう一歩が踏み出せていない。

こうした前時代的な保守性は、同聚院像の表現の中にも多少は認められる。条帛は前時代より薄く、なだらかになってはいるが、微かながら翻波式衣文の名残りがある。

康尚は、新旧両時代の間で揺れた仏師といえるかも知れない。彼は、新時代を準備した仏師として重要な役割を担ったが、体質的には旧時代の仏師であったのだろうか。

平安時代初期、たとえば神護寺薬師如来像や新薬師寺薬師如来像は木目を見せるために彩色を施さず素木のままで仕上げられた。そうした一木素木像の中には、神木、霊木として神聖視された木や雷に撃たれた霹靂木に仏像を彫ることも行われた。その極端な例が生きている樹木に直接仏像を彫る立木仏である。その目的は樹木の生命力、

あるいは霊性を仏像に引き継ぐことである。それが木彫仏像の密かな条件となっていたのであろう。康尚も、不動明王という密教の主尊に仏の威力を込めるには、樹木の霊性が必要と考え、一木造りにこだわったのだろうか。

寄木造り成立の必然性

しかし、同聚院像の六年後の広隆寺千手観音坐像は、明らかに寄木造りによっている。

広隆寺像に用いられた四材は、すべて芯を含んだ材木である。ところが、頭部で

同聚院不動明王坐像の木寄せ構造略図
前後三列からなり、前列は主材の両側に板を添えて幅の不足を補う。主材は一木造りを目指すが、全体に占める割合は半分以下

は、四材それぞれの内寄り部だけが使われることになるので、芯の部分は見事に外れている。この材木の使い方は画期的である。こうして、寄木造りは仏像制作の基本技術として受け入れられ、定着していく。

寄木造りの成立にはさまざまな要因があり、まだ説得力のある理由を提示することはできていない。単に、技術的な面だけでは説明できないかも知れない。時代とともに、仏像を造る意識が変わって来たこともあろう。つまり霊木のような神聖な木から、使いやすい良材への転換である。そこには、木材調達の難しさや経済性も背景にあったであろう。

仏像は、形と心（または魂）の両方が必要なことはいうまでもない。一木造りの仏像では、樹のもつ生命、霊性をそのまま生かすことで、それが果たしやすいという側面もあった。しかし、寄木造りは内剝りによって像内が空洞になる。樹の生命が確保されないのである。

ところで、仏像を造るための材木を「御衣木」という。仏師が造る仏像は、実は仏の衣の部分、言葉を変えれば、仏の形をした容器である。そこに魂を籠めるのは、開眼を行う僧の役目ということになる。容器の中には舎利や鏡、胎内仏など命の根源としての納入物を秘めている場合もある。特殊な例として清凉寺釈迦如来像のように布製の五臓六腑を納めたものもある。開眼儀式はその根源を発動させ、仏像としての機

能をスタートさせる手続きであろう。

こう考えれば仏師は、その容器を誰よりも美しく造ることに専念すればいい、というこ とにならないか。　平安時代後期の盛んな、それも巨大な造仏注文に対し、仏師は かつての仏師僧というような僧と一体の立場から、役割を分け、仏像制作の技術者と しての面を強めていくようだ。そして、与えられた材木を無駄なく、効率的に使うこ と、できるだけ短期間で、しかも美しい仏像を次々に造り上げることに集中する。そ の結果として、さまざまな技術革新がはかられてきた。　寄木造りは、そうした新たな 時代の要請に応えて開発されたのであろう。

こうした造仏事情のほかに、もうひとつ、寄木造りを受け入れる時代の空気として、

広隆寺千手観音坐像の木寄せ
構造略図
四材を束ねた寄木造り。各材
は芯を籠めた角材だが、頭部
では芯が外れている

像種の変化も影響しているかもしれない。それにより、前代とは仏師の意識が変わったということではないか。この時代は浄土信仰が主流で、その主尊は阿弥陀如来像である。

阿弥陀は、薬師と違って、この世でない来世の仏である。人が臨終を迎えるその一瞬だけ来迎し、遠く離れた浄土へ誘ってくれる存在である。人々はその最後の日のために、常々その姿を記憶し、そのイメージを頼りに浄土へ旅立つ。したがって薬師のような実在性、実効性は必要なく、仏師たちはその理想的なイメージを造形化すればよかった。しかも浄土信仰の高まりとともに造仏の依頼は激増した。もしかしたら、ごく限られた仏像以外、一刀三礼しながら彫るというような余裕はなくなっていたかもしれない。寄木造りは効率重視の技法である。

また、割剥造りは一木で造りながら途中で縦に割って内刳りし再接合するもので、寄木造り同様作業性はいい。これを表面から見分けるのは困難で、内刳りされた像内を見て年輪がつながっていることで確認できる。また、天部像のように姿勢に変化のある像では脚の付け根から一旦割り離し、脚部を彫刻した後で挿し込むこともある。

さらに、割首という、一木造りでは考えられないような技法もある。

焼きタマネギと割首

割首は寄木造りでもよく見られるが、像の三道の周囲に丸ノミを連続して打ち込み、

一旦首を割り離すもの。これは彫刻中に捻（ね）じれてしまった首を調整するため、という説があったが、著者は干割れ対策と考えている。しかし、それについてうまく説明できなかった。それを、実は、焼きタマネギが傍証してくれたのである。

あるステーキハウスでのこと。シェフが鉄板の上で野菜を焼くのに、輪切りにしたタマネギの中心部分だけを抜き取って別にして焼いていた。なぜかと聞くと中心部分が飛び出すのだという。材木も同じで、年輪の外側ほど収縮が大きく、そのままでは外周から干割れが生じる。内割りはその中心部を抜いて内側に収縮する余地を与えるのである。仏像の頭部と体部は内割りを施すから問題ないが、首の周辺、肩のあたりはもっとも材厚が大きく、わずかに首の内部しか剝れない。そのままでは胸に干割れが生じてしまう。だから首ごと一旦割り離すのである。まさか焼きタマネギで秘伝が明かされるとは、これを開発した仏師も想像しなかったであろう。

——このように、仏像を一本の木から彫りだすという制約から解放された時、仏像制作は多彩な技術を開発しながら平安時代の盛んな造仏を支えた。

たとえば、白河法皇が一代で行った造仏だけでも、生丈仏五、丈六仏一二七、半丈六仏六、等身仏三一五〇、三尺像以下二九三〇余といわれる。こうした巨大、かつ圧倒的な数量の造仏は、寄木造りの技術なくしては不可能だった。当時の仏師たちは、この最新技術を駆使し、空前絶後ともいうべき造仏の時代に立ち向かったのである。

25　像内に籠めた生命の根源──太子のしるし

広隆寺聖徳太子立像

仏像の像内には、内刳り面に直接書かれる銘文のほか、各種の納入品がある。

たとえば、板や和紙に書かれた造立願文、経典、胎内仏、仏舎利、五輪塔、仏像の版画などが納められていることもある。また、特殊な例では、布製の五臓六腑や古銭、故人の遺品や遺髪、遺骨の類まで、さまざま。

タイムカプセルを開く

木彫仏像の内刳りは、干割れ対策としてだけでなく別の形でも利用され、そこに造立者のさまざまなメッセージが籠められることがある。それらは、本来は永遠に封印されて陽の目を見ることはない。いわば、開封されない手紙である。それらが、解体修理のときに取り出され、歴史の解明に役立つことがある。

著者にとって千載一遇の出会いだったのが、京都府の広隆寺聖徳太子立像である。

この像は、汗衫（かざみ）と下袴（したばかま）に襪（しとうず）という下着だけの彫像に、本物の着物を着せる特殊なも

広隆寺聖徳太子立像（秘仏）　実際の御袍を着装する珍しい像

ので、歴代の天皇が即位式に用いた黄櫨染の御袍を着せるという伝統がある。平成六年、平成の天皇（現在の上皇）の御袍と同じものを調製し、その着衣式が広隆寺で行われることになった。それに先立って、ある人形師の工房で剝落した彩色の小修理を行ったところ、首の剝ぎ目の緩みが見つかった。そこで、この頭部を取り外したところ、驚くべき発見がいくつもあった。

この像は毎年十月二十二日に特別開扉され、以前拝観したことはあったが、顔だけしか見えないこともあり、彫刻史の分野でもあまり注目されていなかった。それが、想像を超える像と分かったのだ。

像内は、頭部から体部と両腿のあたりまで丁寧に削られ、全面に漆が塗られ、金箔が貼られていた。これまで、像内に漆箔がほどこされたり、朱が塗られる例は、少しは知られていたが、この像ほど綺麗なものは稀であろう。後日、別材の両腕の部分だけ修理を担当したが、それらも丁寧に割り剝がれ、内剝りされ、漆箔がほどこされていた。これも異例のことと思われる。

本体の内剝り面には造立願文が墨書されており、元永三年、改元して保安元年（一一二〇）に、僧定海が願主となり、仏師僧頼範が造立したことが明らかになった。聖徳太子は六二二年に没しているため、この像は、その五百回忌を前に造立されたとみられる。

また、像内の胸あたりに横桟が架され、そこに蓮台に立てられた銅製鍍金（と きん）の円板（心月輪（しんがちりん））が取り付けられ、別に小箱が置かれていた。この円板には、太子の本地仏（ほんじぶつ）である救世観音と、太子の前生とされる勝鬘夫人（しょうまん）、南岳大師の姿が線刻されている。

これに関連して想起されるのが、京都府の平等院阿弥陀如来坐像である。この像は、像内に極彩色の蓮台が置かれ、その上に、阿弥陀如来の真言が梵字で書かれた木製の円板があると報告されている。像内空間が、その真言が発し続ける法力で満たされることによって、人工物である彫像が真の仏になる、というシステムなのであろうか。

広隆寺像も、像内の、まさに心臓の位置にある円板、すなわち心月輪が、救世観音の法力を発し、太子像の生命発生器官の役を担う仕組みと考えられないだろうか。

聖徳太子の形見

さらに、一緒に置かれた小箱に籠められた品々が、そのためのエネルギー源に相当するかもしれない。小箱には、奈良県の法隆寺や大阪府の四天王寺など、太子ゆかりの寺々から集められた各種の断片が納められている。その中には、太子が実際に着用したと信じられた袈裟（けさ）の小片がふくまれている。それは遺髪のような、太子自身の肉体の一部ではないものの、当時入手しえた、太子にもっとも近い、太子の感触を留め（とど）る遺品である。現代の科学では、そこから太子のDNAを探り出すことができるかも

知れない。

仏師の頼範が、像内にこうした仕掛けを意図的に行ったという確証はないが、たとえば生身の釈迦として知られる京都府の清凉寺釈迦如来立像には、さらに本格的な器官が設けられている。錦で作った五臓六腑である。生きた像を造りたいと思った時、仏師の考えることに大きな隔たりはない。とくに肖像彫刻では、遺灰を混ぜた土で塑像を造り、像内に遺髪を納めるなど、像主との同一化をはかり、生命の移入を期した。遺品もそれらに準じる効果が期待されたのであろう。

まして、深い信仰を集めた聖徳太子の像は、各種の肖像の中では別格の存在である。他像にも増して生命感、神秘感が求められたであろう。したがって、その造像にはさまざまな工夫があったはずである。広隆寺の太子像も、表面からは窺い知れないが、像内にさまざまな生命源を秘めているといえよう。

王朝時代の玉手箱を模造する

像内の納入品の中でも聖徳太子ゆかりの品々を入れた小箱は王朝時代の雰囲気をたたえた魅力的なものである。この箱は、布製漆箔の八花形、被蓋造で、直径は十一センチ。表面には蝶、鳥、紅葉、梅花と折枝の松、柳が金地蒔絵風に美しく表されている。その製法、加飾法とも、前代未聞の技法ともいえる。

著者は、幸いその箱を試作する機会を得た。

箱は、一見脱活乾漆なのだが、布着せにも、下地にも漆が使われている形跡はない。

しかも、X線写真によると、布は一層だけで、いたって脆弱な構造である。割れ目からわずかにのぞく麻布は白く、接着に漆が用いられていないことは明らかである。いわば漆を用いない乾漆である。また、その上に塗られる下地も明るい灰色で漆下地ではない。また、黒漆も特殊なもので、さらに、加飾は金地蒔絵のように、地の部分は金色に輝き、文様だけが粒状に浮き出ている。

像内納入の小箱（模造品）

まず、土で原型を造り、これに麻布を一層貼り、その表面に下地を付けておいた。ここまでは糊と膠だけで漆を用いていない。次に中の土を崩し取って離型、内面にも下地を付け、全面に黒い色を塗り、生漆を塗った。加飾は、まず漆で文様を描いた上から木炭粉を蒔いて文様を盛り上げ、その上から全面に金箔を貼った。

この箱は、製法、加飾とも、平安時代の本格的な漆工技術とは異なり、わずか数工程でできた簡素なものである。しかし、その八花形の箱の姿、

小箱の文様（折枝の柳、著者撮影）

植物文の間に蝶、鳥をあしらった文様の風情は、王朝時代の気分に満ちて上品で美しい。とくに、箱の側面を飾る柳の折枝文は、『三十六人家集』（西本願寺蔵）の料紙装飾に通じる。

『三十六人家集』は、天永三年（一一一二）に白河法皇の六十の賀後宴が催された時に作られたと推定されている。その料紙の装飾の中に描かれた、ゆったりと風に靡く折枝の柳は箱の柳とそっくりといっていい。

広隆寺聖徳太子立像が造られたのは保安元年（一一二〇）である。想像を膨らませれば、皇室行事で配られたボンボニエールのように、当時の祝宴で下賜された箱の一つが、巡り巡って広隆寺像に納められたとしたらどうだろう。普通残るはずのなかった小箱が、像内に眠り続け、タイムカプセルのように目覚めて昔語りを始める、この面白さ。

像内納入品の別の楽しみを味わうことができた。

26　彫眼から玉眼へ——進化する眼の表現

興福寺世親立像

木彫仏像の眼の造形には、彫眼と玉眼がある。彫眼は、眼形を浅く彫り込んで、瞳だけ一段高く彫ったものや、異材を嵌めたり、被せるものもある。瞳に墨を塗るが、瞳材としては、黒曜石やガラス玉、黒い練り物状のもの、また鉄釘、金属板などもある。これらを玉瞳と命名したい。

玉眼は、上下の瞼の間の眼球面を水晶で造るものである。その装着方法は、面部の内刳りの両眼にあたる部分を彫りくぼめ、眼形を刳り抜く。そこに、裏面に墨で黒く瞳を描いたレンズ状の水晶を当て、白い和紙で覆い、当て木で押さえて、竹釘等で固定する。和紙が透けて白眼になる。その目頭と目尻には、仏、菩薩では青い染め紙を挟み、その他では水晶に赤い色を注す。また、白い和紙を小さくし、その上から大きな青色の紙を被せて両端から青色をのぞかせる方法もある。

仏眼と生命感

「畫龍點睛を欠く」という故事がある。古代中国の画家張僧繇が二龍を描きながら睛を点じなかった。龍が飛び去るからだという。人がいぶかったので、一龍に点じたところ、雷が壁を破り、そこから龍が天に上ったという。

もちろん、仏像の眼は、仏師にとっても重要なことは、いうまでもない。仏の慈悲や深遠さ、厳しさは、眼の表現で決定づけられるといっても過言ではない。

古来、仏像の眼の造形には、どの仏師とも心血を注いできた。亀井勝一郎が「攪乱するような魔術者の面影」と評した奈良県の法隆寺救世観音立像の、闇の中を見通すような鋭い眼。和辻哲郎が「大悲の涙が湛へられてゐる」と感じた奈良県の薬師寺薬師如来坐像の慈眼。中でも見る者の心を捉えて離さないのは、何といっても、興福寺阿修羅立像の眼であろう。小説家堀辰雄は「ういういしい、しかも切ない目ざし」と感じ、民芸研究家寿岳文章は「生きることをやめない意志的な眼」と見た。一方、中宮寺弥勒菩薩像では、眼は上下とも瞼を彫らず上瞼の稜線だけを造形し、それ以下は斜面のまま。もちろん当初は彩色で眼を描いていたが、今はその影の形が眼に独特の表情を与える。

平安時代では、京都府の神護寺薬師如来立像と、大阪府の観心寺如意輪観音坐像の

眼が印象的である。ともに彫眼だが、神護寺像の突き刺すような眼は、人の眼ではない。たとえば、千年を生き、歴史を見続けてきた巨樹の眼のようである。観心寺像は、間近で拝すると、焦点が合わず、催眠状態になってしまいそうな不思議なオーラを発している。

技法的には、瞳に異材を用いて眼力を高める工夫もなされた。塑像では、奈良県の新薬師寺十二神将立像や東大寺戒壇堂四天王立像がある。新薬師寺十二神将立像の一体は、ガラスの瞳が割れて脱落し、丸い穴を残している。こうした玉瞳の源流は中国にあり、古くは雲岡石窟の大石仏に見られる。また、京都府の東寺兜跋毘沙門天立像も中国唐代の像で、瞳に黒光りする異材が嵌められている。東寺講堂四天王立像は、こうした唐伝来の仏像の影響を受けたものであろう。

玉瞳は、主に九世紀頃の仏像に用いられ、その後は通常の彫眼が主流となるが、十二世紀の初めに再び玉瞳が登場する。保安元年（一一二〇）造立の京都府広隆寺聖徳太子立像である。しかも、その様相は九世紀のものとは一変している。従来のように瞳の部分に表から穴を彫って異材を嵌めるのではなく、逆に顔の内側から穴を貫通せ、そこに半球形の石を嵌め、その表面を露出させているのだ。玉眼への過渡的な段階を示しているのかもしれない。

従来、玉眼は、中国宋代の写実表現の一技法として日本に伝えられた、と考えられ

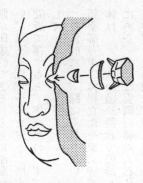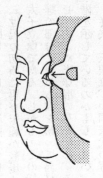

玉眼と玉瞳の装着方法
玉瞳（聖徳太子像）は、瞳に丸い穴を開け、内側から丸い石を嵌める。
玉眼は眼に楕円形の穴を開け、内側から瞳を描いた薄い水晶を当てる

ていた。しかし、著者の知る限り、宋代は
もちろん、元、明、清代でも、玉眼が嵌め
られた彫刻を見たことがない。著者の経験
では唯一、山西省の崇福寺に明代に造られ
た巨大な塑造の千手観音像にそれらしきも
のを見た。千手観音は千手千眼観音ともい
い、その脇手にも眼があるが、その掌に異
材による眼が埋め込まれていた。しかし、
木彫の仏像では眼は皆無といっていい。日本で
は江戸時代に至るまで数多くの使用例があ
るのと比べると、中国の現状は異常である。
このことから、玉眼が日本で発明されたの
ではないか、という指摘もなされるように
なった。その一つのきっかけとなったのが
広隆寺像の内側から嵌めた玉瞳である。
聖徳太子像は単なる肖像でなく、神格化
された特別な存在である。そのために、広

隆寺像は、本物の御袍を着せるようになっている。そこには、太子像が生きた存在であることへの期待感がある。そのため、瞳に独自の工夫をこらし、生命感、存在感を強めようとしたのではないか。

そして三十年後の仁平元年（一一五一）、奈良県の長岳寺阿弥陀三尊像で初めて玉眼が使用され、鎌倉時代の写実的造形に不可欠の技法となった。その三十年をつなぐ決定的な資料はまだ見つかっていないが、いずれ、その空白が埋められ、玉眼誕生の状況が解明されるかも知れない。

運慶と玉眼

その玉眼を、鎌倉時代の仏師でいち早く採用したのが運慶である。中でも、その頂点を極めたのが、奈良県の興福寺北円堂の無著・世親立像といえる。玉眼は、それを用いるだけで眼が輝き、生命感を表す効果がある。しかし、ただ玉眼を用いれば事足りる、というのではない。無著・世親立像は抜群の出来を示し、より高い次元に達している。

以前、北円堂の壇上に立ち、両像を間近から拝する機会があった。暗い堂内で、異様ともいえる光を発する眼の中に、紫灰色の瞳を見た。眼を凝らすと、その紫灰色の部分はリング状になっていて、その中心に小さく黒い部分がある。つまり、虹彩の中

心に水晶体が覗くという瞳の構造が、写実的に捉えられているのだ。

これと同じ手法は、すでに同寺の南円堂の法相六祖像に採用されているのだが、無著・世親立像は、別格である。とくに世親立像の玉眼は生きている、というにとどまらず、強い意志を持ち、思索しているかのようだ。

両像の作者は、運慶の息子の運助、運賀とされているが、無著・世親立像の眼は、並の仏師には表現しえない。実質的には運慶が作者であることは、誰も否定しないであろう。

ここで、運慶の玉眼への取り組みについて見ておこう。彼は、安元二年（一一七六）作の奈良県の円成寺大日如来坐像に、いち早く玉眼を採用している。この像は、顔や体、とくに両手、両足の写実性において群を抜いている。その中で、玉眼は実に効果的に、その生命感を表現するのに役立っている。次いで、文治二年（一一八六）の静岡県の願成就院阿弥陀如来坐像も、当初は玉眼を装着させる計画であった。今は、後世に表から板を貼り、彫眼に変えられているが、その内部に両眼を刻ろうとした痕跡が残っている。その堂々たる体躯には、大きく見開いた玉眼がふさわしいようにも思われる。

運慶が、玉眼を自家薬籠中の物としたのは、和歌山県の高野山八大童子立像であろう。ここで、彼は玉眼を駆使して、さまざまな表情を造り出している。まるで楽しん

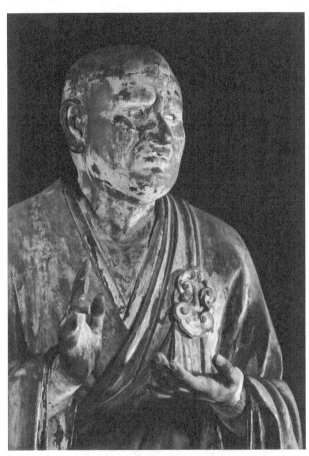

興福寺北円堂世親立像　精神性を表しているような迫真の眼

でいるかのようだ。中でも制多迦童子立像の眼が爛々と輝き、そのはちきれんばかりの頬の膨らみ、引き締まった顎の造形と呼応し、気力の充実が感じられる。

こうした一連の展開を見れば、世親像の玉眼は、運慶の玉眼研究の集大成ということが了解できる。

それにしても、運慶がなぜここまで眼の表現にこだわったのか。世親像の眼を見ているうちに、そこに阿修羅像の眼が重なった。少年と壮年、純粋さと老練さの違いがあるものの、微かに眉に皺を寄せ、遠く一点を見つめる視線は似ている気がする。荒ぶる神が、釈迦の教えに心洗われ、澄み切った心で諸悪に立ち向かおうと決意する阿修羅。一方、インドの学僧であった世親は、一度は別の道を歩みながら、兄無著と同じ大乗仏教へ転向し、研究を深め、多くの著作を残した。彼の眼には苦悩を越えた自信と、挫折を知る者の強さが溢れているように感じられる。

そうした深さを、如何にして表現しえたか。それに重大な関わりをもつのが、眼の周辺の造形、中でも瞼と眉である。もちろん、それらを支える顔面の造形も重要である。

高野山の八大童子立像もそうであったが、運慶の顔面造形には特徴がある。まず、頭蓋骨と下顎骨が意識されている。これに豊かで柔らかい頬が表され、はちきれんばかりに気力の充実した顔面部が造られる。逆に、こめかみは締められて、顔の中心で

ある眼のあたりの緊張感を高める。ここに、顔面部に充満するエネルギーが噴出するような効果があるようだ。そして、その噴射口として玉眼が装着される。この玉眼の発する力をコントロールするのが瞼、そして眉である。眉を上げれば潑溂とした若さが現れ、しかめれば微かな影が顔を覆う。それにつれて、瞼にも微妙な表情が表れる。その絶妙な造形が、世親立像の顔にも用意されている。そのために、あの深い表情が実現されたのであろう。

運慶が、阿修羅像を見る機会はあったと思われる。彼は、文治五年（一一八九）に造った神奈川県の浄楽寺不動明王、毘沙門天立像の納入木札に「大仏師興福寺内相応院勾当運慶云々」と記している。つまり、興福寺で寺務的な仕事をしていたらしいのである。

その九年前に、興福寺は平重衡の焼打ちによって焼失し、八部衆立像、十大弟子立像ら、焼失を免れた仏像が、寺内に仮置きされていた。そうした諸像を前に、痛切な思いを復興への強い決意に変えたのではないだろうか。そんな時に、阿修羅像を拝したとしたら、運慶自身も、その眼から哀切なメッセージを受け取り、その眼の力に感動したであろう。いつか、自分もこの眼に迫りたい、と思ったとしても不思議ではない。その思いが、世親立像でようやく達成された。北円堂で世親立像を拝しながら、そんなことを思った。それほど感情移入させる力を持った眼なのだ。

27　仏像の地震対策――建築構法の仏像への応用

浄土寺阿弥陀三尊立像

仏像の安置方法には、大きく分けて、台座と一体型のものと、分離型のものがある。前者は、蓮肉と一体のものが多く、その下に太い軸部を造り出して、框部に挿し込む。後者は、台上にそのまま置くものもあるが、立像の多くは足下に足柄という突起を付け、台座に挿して固定する。足柄は、本体と共木のものと、別材を取り付けるものがある。

台座の機能

阪神淡路大震災は、人々に大きな被害を与えただけでなく、仏像にも損害を与えた。神戸周辺で著者が行った仏像のレスキュー活動でも、さまざまな事例を目にした。宝塚のある寺では、壇上にあった何体もの平安古像が倒れ、落下して傷ついた。その多くは一木造りの立像で、台座が江戸時代の軽量なものだったため、像の重量を支えきれなかったのだ。だが、そうした中で、一体だけ無傷だった像があった。台座が

本体と共木で、重心が安定していたため、地震の揺れに対し、前後に滑って転倒を免れた。結果的に、免震構造になっていたわけだ。

かつて、同じ兵庫県の浄土寺浄土堂を調査した時に、本尊阿弥陀三尊立像の安置方法に驚いた。この像は、堂内の円型須弥壇の上に蓮華座を造り、その上に立っているのだが、その構造が他に例を見ない特殊なものだったのである。実は、各像は壇上に安置されているのではなく、床下の地面に礎石を据え、そこから須弥壇を貫いて立っていたのだ。これも、地震対策だったのではないか。

地震の多発する日本では、過去の歴史においても地震により倒れ、失われた仏像も少なくなかったであろう。浄土寺については後で述べることにして、ここではこうした地震対策と思われるいくつかの例を見てみよう。奈良県の唐招提寺千手観音立像も、鎌倉時代に地震で傾いた過去をもつ。

唐招提寺像は、像底に太い角柱状の枘を造り出し、これが低い台座を貫いて須弥壇の内部に伸びている。須弥壇では、台座の框よりひとまわり小さい八角形の穴を掘り、内部を切石で固めている。そこに角材を二段、井桁に組んで嵌め込み、中央にできた四角い穴に像の角枘を挿して固定している。

こうした構造が当初からのものなのか、あるいは鎌倉時代の地震後に何かを参考に改造したものかは分からない。だが、奈良県の東大寺大仏殿創建時の四天王立像もこ

れに類するものであったらしい。

大仏殿四天王立像は、高さ四丈、約一二メートルもの巨大な塑像であった。その一体が、平安時代に傾いた。その修理の記録が、『東大寺要録』にある。「奉修固毗（毘）沙門天王像事」という承和五年（八三八）の記事である。その時、像の基部を掘ったところ、深さ一丈二尺の鋳銅製の管があった。そこに柱を挿し、その上面に井桁が組まれていた。修理では、それを轆轤を使って引き戻し、底部を固めた、とある。

もし、像が傾くことがあれば井桁を直すだけでよい、とも記している。井桁は像の底面積を広げ、安定させるのに役立っ

その構造の詳細は分からないが、柱を土中に立てるのは像の固定のためで、銅管はそれを朽損から守るためであろう。たと思われる。

浄土寺の阿弥陀三尊立像を造らせた重源が、こうした下部構造を、治承四年（一一八〇）の南都焼打ちによる炎上後の大仏殿の大勧進として総指揮にあたっていたからである。重源は、大仏や両脇侍、四天王像の復興の大勧進として総指揮にあたっていたからである。

これにヒントを得て造立したと思われるのが、伊賀別所（三重県、新大仏寺）の丈六阿弥陀三尊立像である。今は両脇侍は失われ、中尊の頭部だけが当初のものだが、快慶の作風をよく示す。この三尊は、一部石製の須弥壇上に、中心を刳り抜いた石製の筒を埋め、これに像底の枘を挿していたと推定されている。須弥壇は、今は収蔵庫

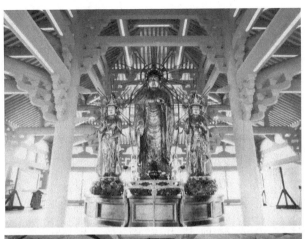

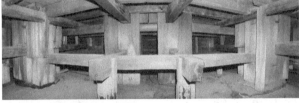

（上）浄土寺浄土堂阿弥陀三尊立像
（下）阿弥陀三尊立像の下部構造（合成写真）
　　　須弥壇の内部、地面に直接立っている（いずれも著者撮影）

に移され、両脇侍の石筒も置かれている。

重源の試み

これに対し、浄土寺像はまったく違う。図像的には両像は同じ「唐本仏画」、つまり宋の仏画によっているが、下部構造は別の発想による。調査では、著者は何度も床下に潜り、寸法を測り、図面を作成した。

中尊は須弥壇中央の後ろ寄り、両脇侍は前寄りに、それぞれ雲上の蓮華座に立つ。

しかし、実は三尊とも地上に据えられた礎石上に直接立てられているのである。

中尊は、角材四材を束ねた主材と、それを下から支える支柱四材からなる。主材は五〇センチ角、高さ六・三メートル、支柱は六〇×五〇センチ、高さ一・八メートルほどの矩形断面の材で、前二材を前に、後ろ二材は短辺を前にそれぞれ離して立て、その上部の内寄りを欠き取って主材を挿し込む。その総高は七・五メートルに達し、その上部に五・三メートルの仏身を彫る。

両脇侍像は、角材を前二材、後ろ一材の三材を束ねたもので、前面材は四〇センチ角、高さ五・七メートル、後面材は六〇×五〇センチ、その上部に三・七メートルの仏身を彫る。各像の全材高に対する割合は、中尊は七〇・六七パーセント、両脇侍六

三・一六パーセント、重量比でみれば彫刻された像身部は内刳りもあるので、角材のままの下部に比べて半分以下であろう。

下部が重いことは、それだけ安定性が高いということになる。それだけではない。

三尊は構造的にも一体化され、さらに安定性を増している。

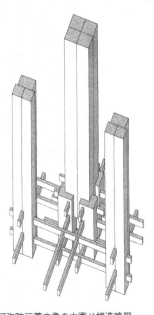

阿弥陀三尊立像の木寄せ構造略図
中尊は四材の主材を支柱で支え、両脇侍は三材からなり、それぞれ前後左右に貫を通して結合している

各像の各材は、それぞれ上下二段ずつ、前後、左右に貫を通して固められている。

ただ中尊だけは、さらに別に上部で主材と支柱を貫で固めている。各貫材のうち両脇侍の左右貫は共通の長い材木で、これに中尊の前後貫を伸ばして嚙み合わせている。

この上段の貫上に根太を並べて板を貼り、須弥壇としているのだ。須弥壇は、台としての実質的な機能はなく、像の下部構造を隠す役割しか担っていない。

この貫を多用した構造は、大仏様の建築構法と同工で、重源がそれに想を得たのは明らかである。この二つの対照的な構造による像の、その後の結果を重源は知ることはなかったが、浄土像は阪神淡路大震災も乗り越えて今も健在である。

28　寸法直しからパッチワークまで——寄木造りの裏技

興福寺仁王立像を中心に

寄木造りは、仏像制作においてさまざまな効果をもたらした。その主な利点として、内刳りの拡大による干割れの防止効果、細材でも巨像を造ることができる、さらに、木寄せを細かくすることで、材木を節約できる、一時的に分解して分業を行える、また造形面でも、寄木造りを利用することで、表現の可能性が広がったことなどがある。

寄木造りの展開

寄木造りは、時代の下降とともに、より細かく複雑化する傾向がある。江戸時代の一例を掲げよう。高さ三〇センチほどの小像にもかかわらず、頭部が別材で、体部は前中後の三列材、そのすべてが薄い板でできている。中間部は両側と底板で囲まれて、内部は空洞になる。仮に一木造りでこれを造った場合と比べると、四五パーセントもの材木が節約できる。

材木の節約は、寄木造りの本来の目的ではなかったかも知れないが、その成立とと

もに副次的に実現された。久安四年（一一四八）の京都府の三千院阿弥陀如来坐像は、その一例である。頭と体の主要部は前後三列で、前面は頭体共木の左右二材、中・後列は頭体別で、後列は左右二材になる。中列は肩に横木を渡し、右は板材で受け、左は左側部材に取り付けて内部を空洞にしている。内刳りで除去される部分の材木を省いたのである。これによって、かなりの材木が他に利用可能となった。

鎌倉時代から始まる頭部挿し首式のものも、さらに材木の節約に寄与し、江戸時代の小像でも細かい木寄せに発展する。

以前、寄木造りの極みといえる細かい木寄せの仏像を修理したことがある。解体して驚いた。木寄せ構造はあまりにも複雑なので省略するが、像高約八〇センチの不動明王の坐像が、なんと大小一二五の部材からなっていた。二〜三センチの微細片を合わせれば二五〇片にも及んだ。

各断片には、明らかに後補と思われる新しいものもあるが、古い材木も一種類では ない。当初のものかと思われる彫刻材のほかに、材木は古いが、造形的にやや見劣りがするものもある。古材を用いて補作したものと見られる。何かの造形物を削ったり、部位の特定できない奇妙なものがある。埋め木して再利用したものらしい。細い腕も、そういうものを貼り合わせて作っている。顔面と耳、後頭部、背面の片側、両脚の上半

当初材も、よく見ると変わっている。

江戸時代の木寄せ略図
小像でもプラモデルのように小部材を
合わせて材料を節約

部、条帛の垂下部と右手首先が当初材なのだが、間違いなく不動明王のものと見られ
るのは、巻毛状に彫られた後頭部だけなのだ。他はすべて、他像からの転用なのであ
る。左右二材からなる顔面部は、像種も時代も異なる忿怒像の断片を組み合わせて、
結果的に天地眼（てんちがん）の不動明王の相になっている。両片とも本来は口を開いていたので、
小材を嵌めて唇を嚙（か）むようにしている。

面白いのは耳で、表面の補修材を外すと、何と螺髪（らほつ）が現れた。如来の断片を使って
いるのである。こうしてみると、後頭部材も他の不動明王像からの借用であろう。つ

双林院不動明王坐像の顔面部（撮影　著者）
時代、像種の異なる部材を再利用して不動明王の顔に再構成している

まり、この像は古像が修理を重ねさまざまな材料が付加されたのではなく、最初からさまざまな仏像の断片や造形物、古材をモザイク風に切り貼りした、立体的なパッチワークのようなものであった。

たとえ小さな断片となっても、それらには仏像が本来持っている法力が、わずかながら残っているはずである。それらの力を結集して一体の仏像を造れば、そこに各仏像の法力が総合される、という見方も成り立ちうる。しかし、技術的には、材料費のいらない資源の再利用でもあり、もしこの方法を商売的に用いれば、古像を本物として新造することも不可能ではない。今だったら大変な人件費となるだろう。信仰心がなければ無理かも知れない。

この修理は困難を極めたが、パズルのようで楽しくもあった。二五〇の断片のうち、使用できなかったものは数点にとどまった。像は今も、不動堂の本尊として人々の信仰を集めている。

造形的な寄木造り

寄木造りは、成立後、可能性の枠を広げ、造形上の修正や調整にも利用された。源師時（もろとき）の日記『長秋記』（ちょうしゅうき）に、制作中の仏像を検分して修正させた記録がある。長承三年（一一三四）、仏師賢圓（けんえん）が、制作中の丈六像の顔面部を俯（うつむ）けるようにとの指示に従い、仏像の胸の下で切断して顔の角度を変えている。

実際に、京都府の法界寺や即成院の阿弥陀如来坐像は、胸で上下に分断されている。これらは調整の結果というわけではないだろうが、制作途中で顔を傾けるためには、この方法か、割り首で角度を変えるのが現実的であろう。

奈良県の長岳寺阿弥陀如来坐像も、別の調整の実例といえそうだ。像は前後三列の寄木造りで、前列は頭体共木だったようだが、割り首とし、体部のみ正中の矧ぎ目に細い材木を挟んで体を拡げている。頭部はそのままなので、首の両脇があいてしまう。いわば、制作中に体の寸法直しが行われたとみられる。そこには、その形に合わせて小材が挿し込まれている。

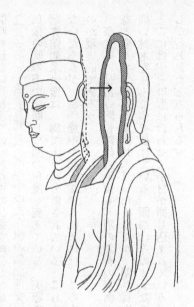

記録からの推測による仏師賢圓の修正方法
前面材を一旦胸で切断し、矧ぎ面を削って
顔を俯けたか

このような事例は他にもある。東大寺南大門の仁王像は、腹の下部に四角い嵌め木があり、それに臍が彫られている。解体修理の際、その下面のやや上から臍の痕跡が現れ、嵌木が臍の位置を下げるための処置であったと報告されている。また、両像とも面部が一時的に取り外せるようになっていたが、吽形では前後三枚の板が、ちょうど将棋の駒のように削られていた。これらをどの段階で行ったかは不明だが、顔を俯けるための処置で、これも寄木造りを造形的に利用した一例である。

　もう一つ、奈良県の興福寺仁王立像は、画期的な木寄せによっている。両像は腹のあたりで上下に二分され、中間に板を挟む。上体は頭部も含めて前後二材、腰以下の脚部は左右二材からなる。両脚を別材にするのは、東大寺南大門の仁王像の遊脚に斜材を継ぐのに前例があるが、立脚も別材になることで、両脚の角度が自由に設定できたであろう。さらに、興味深いのは上体である。

　各像は上体を大きく捻り、肩の一方が前へ迫り出し、他方が後へ引いている。胸も正面向きでなく、斜め向きになっている。それに合わせて、肩の剝ぎ面も真横に向くのでなく、斜めの角度がついている。その差が極端で、それによりすばらしい躍動感が表されている。これほど上体が捻られるのは、木彫像では異例のことである。この上体が彫刻によってでなく、木寄せによって角度を変えられているのではないかと著者は想像している。

　胸の中央には、材木の干割れが彩色層に及んでいる。ごく細いため普通では見えないが、鎖骨、肋骨の一段目、二段目と短い干割れが微かに波を描きながら順次外側に移っていく。像の正面から胸の正面に移動して見ると、各干割れが一直線につながるポイントがある。この位置が、上体の材木の本来の正面ではないのか。

　つまり、この像は最初は上下材を普通に組み合わせていたが、彫刻の途中で動きを強調する必要が生じたため、上体を捻った。その時、上下の接点では造形上の大きな

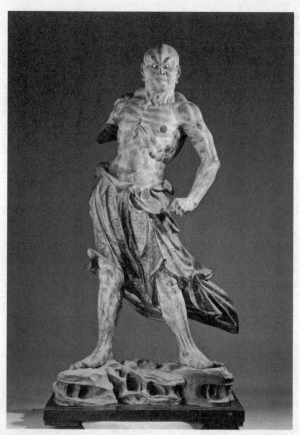

興福寺金剛力士（仁王）立像（吽形）　上半身を後ろに捻った立体的な
姿勢

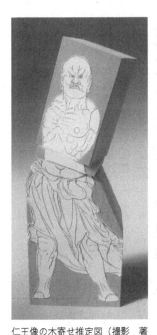

仁王像の木寄せ推定図（撮影　著者）
上下別材で、上部材と中間材を少しずつずらせて上体を捻った可能性がある

ズレが生じてしまう。それを調節するために上下材の間に板が挟まれ、ズレの幅を半分ずつ分散させたのではないか。これも、著者が小さな模型を作って捻ってみたところ、体の動きがグンと立体的になることが分かった。

鎌倉時代、寄木造りは、単に材木の不足を補うという本来の目的を超えて、造形的必然性からも自在に材木を組んで像を構成するという段階に至った。寄木造りの技術は、そこまで成熟していたと考えている。

29 小穴から明かされた仏師の秘伝——錐点

広隆寺五髻文殊菩薩坐像を中心に

仏像の顔などに小さな穴を見つけることがある。これは、仏像を彫る時の基準となるもので、著者はこれを「錐点」と命名した。

ギリシア彫刻では「カノン」という、たとえば八頭身など、理想的な身体各部の比例が定められていた。仏像にも『造像量度経』という経典の中に細かい規定があるが、日本では採用されず、独自の比例法が形成されていく。「錐点」も、その過程で考案されたものであろう。

錐点の発見

京都府の広隆寺霊宝殿が新築された時、著者は仏像の移動に参加して、像底を垣間見るなど、得がたい体験をした。その一体、五髻文殊菩薩坐像の顔に小さな穴がいくつもあるのに気づいた。

穴は、顔の正中線上、あるいは左右対称の位置にあり、両耳にも同位置にある。虫

広隆寺五髻文殊菩薩坐像の顔面の錐点の写真および分布図（撮影著者）

髪際、唇の下、両眼の下、側面の鬢髪前、耳に錐による小穴が残る

穴でないことは明らかである。これはいったい何の穴か。どんな意味があるのか。そういえば、これと同じような穴を見たことがある。早速、調査に向かった。宮城県の稲置薬師堂薬師如来坐像である。

この像は、建長六年（一二五四）の造立で、両眉の端、目頭と目尻、唇では上唇と下唇、それぞれの両端に、径二ミリほどの穴がある。すべて顔の造作に沿っていることから、下図に関わることは明らかである。

木彫仏像の制作工程では、最初に「御衣木加持」という、材木を浄める儀式を行う。大仏師がその木材の表面に仏像の顔を描いたあと、顎の下あたりを釿で三度削る。こ

れを「釿始め」、「手斧始め」といい、平安時代以来の伝統である。このあと、本格的な彫刻に移るが、大抵は小仏師に委ねられる。大仏師が描いた顔面の最初の下図は、当然のことながら失われる。大仏師本人なら、そのイメージが脳裏にあるので問題ないが、小仏師や経験の少ない仏師では、下図の通り彫り進むのは難しい。

そこで下図の要所要所に、あらかじめ錐で深く穴を穿っておけばどうだろう。金太郎飴と同じが進んでも、これらの穴が基準点となって下図の再生が容易になる。彫刻原理と考えればよい。

著者はこの「錐点」について、さらに資料収集に努めた。そして、錐点が単に下図の基準というだけでなく、仏像のプロポーションに関係することが分かって来た。そのヒントを与えてくれたのが、高村光雲である。一つは彼が東京美術学校の講義で用いた図解、もう一つは『国華』所収の「仏師木寄法」という論文である。

光雲は、仏師の修業を経て明治時代を代表する木彫家となったが、仏師間の秘伝が絶えるのを惜しんで、積極的に情報を公開した。

光雲の講義図解は、奈良在住の大学の先輩が所持していた。彼の先生が廃棄すると いうのを貰い受けたという。図面は二〇枚。すべて昔ながらの青写真。多くは各種の仏像を角材から少しずつ鋸等で切り落とし、徐々に完成に近づく荒彫りの段階を略図で示したものだが、その中の一枚に目が止まった。

その一枚にだけ、菩薩立像の略図上に点が記され、「頭、白毫、口、咽、胸、乳、腹、臍、胯、膝」等の書き入れがある。その各点が比例的関係にあるのだ。試みに、その上に菩薩の姿を描いてみると、いささか妙なプロポーションになったが、これが江戸時代の仏師が良しとしたものなのかと納得した。

ただ、気になったことがある。一般に顔の大きさとして計測すべき髪際〜顎の点がない。これは奇妙だ。改めて光雲の「仏師木寄法」を見てみると、そこに、江戸時代に普及していた仏像の三種のプロポーションの概要が述べられていた。これらは簡略ながら、ギリシア彫刻のカノンに相当するもので、甲法は定朝以前、乙法は定朝以後、丙法はその改良型らしい。

その一つ、「乙法」は、「髪際〜口」を「一つ」とし、その十倍を立像の髪際高、つまり像高とする。面幅は「一つ」、「胸幅」は「二つ」、また、坐像では像高、膝張と「五つ」である。ここでは顎でなく、口が重要なポイントになっている。「丙法」は、「髪際〜口」の十二倍が髪際高となる。

仏像を測る時も、造る時も、我々は髪際〜顎を重視する。口は意識したことがない。ところが、江戸時代にはそれが常識だったらしい。

大阪府の延命寺大元帥明王像は、頭部だけの未完成像で、前後二材の後半部は角材のままで終っている。この部分に銘文があり、元禄十四年（一七〇一）に、仏師運

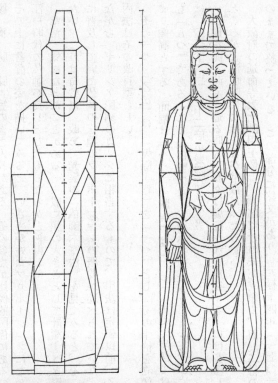

高村光雲の講義資料中の仏像略図（第八図）
髪際〜口を一単位とし、胸幅、乳、臍、股間、膝など各部がその比
例関係で割り付けられる（左図）。右図は著者が仏像図を描き入れ
たもの

長が造立を始めたが、願主が没して中断、後日の完成を期して延命寺に納めた。顔の正中線上の髪際と下唇下端に錐点があり（唇には埋め木あり）、それぞれに対応する墨線がある。その間隔が五寸。銘文では等身像を造る計画であり、光雲「乙法」にしたがって五寸を十倍すれば五尺の立像ということになる。

造像比例法

その後、さらに完全な実例を見つけることができた。岐阜県の福満寺大日如来坐像である。この像は、髪際上、下唇の下端、両脚材の中心と、各足の指外に錐点がある。また、像底には碁盤目状の刻線があり、それらすべてが髪際〜下唇二寸四分（七・二センチ）を「一つ」として設計され、像高（髪際高）、膝張とも「五つ」の一尺二寸、両足指外の間隔は「四つ」。それだけでなく、前後二材の主材の幅、厚さもそれぞれ「二つ」「一つ」「一つ」となる。光雲「乙法」通りの、まさに優等生的作例といえる。

こうして、江戸時代の初めには、このようなプロポーションが確立していったことが明らかとなった。しかし、光雲によれば、これらは平安時代以来のものだという。

果たしてそうだろうか。歴史を遡ってみよう。

長承三年（一一三四）、仏師院朝が西院邦恒朝臣堂の丈六像を計測した。この像は定朝の作で、「天下以是本様」つまり仏像の典型として、仏師たちの規範とされてい

た。院朝も、彼の仏像制作の参考とすべく計測したのである。その詳細な記録が、『長秋記』に残されている。計測は微に入り細をうがち、意味不明、あるいは無用と思えるものもあるが、ほぼ平等院阿弥陀如来坐像と同じである。たとえば、髪際高（像高）は八尺、立像では十六尺となる。しかし、髪際〜口の寸法はなく、いくつかの寸法を加えて推定すると一尺三寸五分。像高の十分の一には及ばない。あるいは、髪際〜口を像高の十二分の一とすると、「内法」に近いかも知れないが、完全に一致するわけではない。

これに対し面長は一尺七寸で、十分の一強と、どちらもプロポーション的に整合性がない。定朝が典型的な様式を創造したのは確かとしても、彼が初めから理想的な寸法を算出し、それに頼って彫刻したはずもなく、後世の仏師たちが、少しずつ簡略化し、定型化し、造り易くして、一定のプロポーションに落ち着いたものなのであろう。

そして早くも、その二十年後にはそのような動きが始まっている。久寿二年（一一五五）の年記をもつ『十六羅漢記』の中に記された、「仏乃寸法」という記録である。

これは不動明王像を例に、各部の比例関係を記したもので、像高については記載はないものの、すべて「面一」「面一半」「面二」などと規定され、鼻の長さは「面三ツオリフタツ」。基準となる「面」は「額ノ上際」から「オトカヒ」、つまり、髪際〜顎とみられる。口については見当たらない。

今のところ、制作年代の明らかな仏像で、口を基準とする作例は、永仁六年（一二九八）の山形県の本山慈恩寺弥勒菩薩坐像が最古である。

では、広隆寺五髻文殊菩薩坐像の錐点はどう考えればいいのだろう。

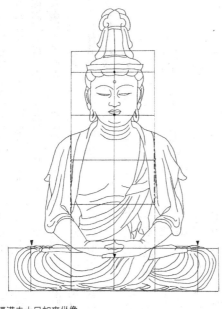

福満寺大日如来坐像
髪際の上と口の下のほか両脚部の三か所に錐点がある。
髪際〜口を「一つ」とすれば髪際以下（実質的な像高）
は「五つ」、胸幅は「二つ」、膝張は「五つ」となる

この像では、髪際〜唇下の点を「一つ」とすると、髪際高、膝張とも「五つ」、胸幅は「三つ」、また両足指外にも錐点があって、その間隔は「四つ」というように、福満寺大日如来坐像と同じプロポーションなのである。

しかし表現上は、耳上の大きな鬢髪、重厚な胸、量感ある両脚など、平安初期風が濃厚である。それに反し、構造的には一木造りでなく、前後二材、割り首式の平安後期以降の寄木造りによっている。このギャップをどう解釈すればいいのか。

さらに像底は、一段高く造り出した鎌倉時代的な上げ底式である。

これについて、著者はこう考えてみた。この像の像底に文安二年（一四四五）の修理銘があり、そこに「御五躰不具」であったと記す。つまり、この像は平安時代のものであったが、すでに断片を残すのみだったので、その形を写した復元図を作成し、それによって彫刻したのではないか。全体のプロポーションは推定の手がかりがなく、修理当時の一般的な基準に合わせた。つまり、この像は旧像の面影を伝える復古像と考えたい。

その後、各地で錐点のある復古像と考えられる仏像が発見され

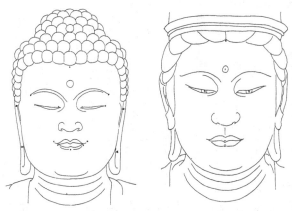

（左）稲置薬師堂薬師如来坐像　髪際と口のほか、眉、眼、唇周囲、耳の
位置を示す錐点がある
（中央）本山慈恩寺弥勒菩薩坐像　髪際と口のほか瞳にも錐点があるが、
埋め木で整えられている
（右）成就寺大日如来坐像　髪際のほか眉、眼、鼻などに錐点がある

るようになった。時代的には、
鎌倉〜江戸期が多いが、平安
時代の十二世紀末に遡るもの
も少なくない。しかし、平安
末期の作例には、まだ比例的
な関係は見出せない。

　今後さらに調査を続ければ、
錐点の開始時期が、十二世紀
末よりさらに遡る可能性はあ
ろう。ただし、その錐点に
「仏乃寸法」のような一定の
比例関係が備わるのは、いつ
頃からであろうか。まして、
髪際〜口を基準とするような
錐点比例法が成立するのはい
つ頃か。これは今後の問題と
して残される。

30　仏像雛形——その使用法を探る

興福寺仁王頭部像を中心に

仏像を造る時、図面だけでなく、立体的な形を把握するために、小型の仏像が用意されることがある。古くは『日本書紀』に、止利仏師が「仏本」を献じたとある。

鎌倉時代では『明月記』に、東大寺復興造営で大仏殿四天王立像の十分の一の「本様」が造られたことが記されている。こうした「本様」が模刻され、やがて雛形として、とくに江戸時代、京都仏師の間で秘かに伝えられていたといわれる。

雛形の効用

奈良県の東大寺南大門仁王立像は、高さ八メートルを超す巨像にもかかわらず、わずか六十九日間で完成したという。この驚くべき速さの秘訣は何か。運慶の卓越した指導力と、その指示通りに彫刻を進める小仏師たちの力量によるのは、いうまでもない。だが、それだけだろうか。この大事業を陰から支えた技術的な裏付けがあったとみたい。雛形の活用も、その一つだったのではないだろうか。

実際、『明月記』は、大仏殿の高さ四丈という四天王立像の造立に先立って、四尺の「本様」、すなわち十分の一の雛形が造られたと記す。そこには「先造本様摸之、八尺爲丈可奉造」とあるが、「八」は「以」の誤記との解釈がある。（菅原安男説）たしかに八尺を十尺に、というのは意味が通じない。雛形の一尺を十尺、つまり十倍にして造立したとする方が納得できる。

この四天王立像は『東大寺続要録』によれば、大仏両脇侍の如意輪観音、虚空蔵菩薩像とともに、わずか半年で造られ、その速さを「奇特」と称えている。実際には、四天王像が三か月半ほど、両脇侍像が二か月ちょっととらしい。しかも脇侍像は、高さ六丈、坐像で三丈、九メートルの超巨像である。その一方を定覚と快慶が、他方を康慶と運慶の父子が、ともに「各作半身合爲一躰」と、半分ずつ造って接合したものだという。おそらく左右別々に作ったということであろう。こんな方法で、統一感のある仏像が造れるとは思えない。たとえ父子といえども、左右同じ顔にはなり得ない。それにしても驚異的な速さである。

しかし、一つの雛形を二分し、各接合面の形を正確に合わせれば可能だったかも知れない。

では、いったいどんな雛形が用いられたのだろうか。もちろん、当時の雛形は残っていない。ただ、それに近いものが、東大寺南大門仁王立像の像内から発見されている。それは、厚さ二センチほどの板三枚を重ねて菩薩の頭部を彫ったもので、各材は

柄等で接着されることもなく、首もないため、完成像の一部ではない。仏師が雛形と

してか、あるいは練習用に彫ったものであろう。こうしたものが秘かに、仏師間に伝

えられてきたに違いない。

その実例が、西村公朝氏が所蔵していた仁王像雛形である。雛形は二つ。一方は吽

形、もう一方は頭部が失われているが、ポーズからみて阿形である。ただし、両像は

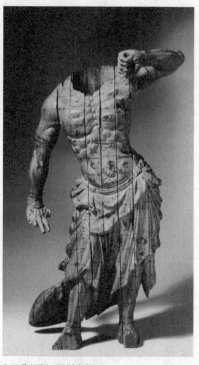

仁王像雛形（西村家蔵）
同じ厚みの板を合わせ、表面に横線を引いて碁
盤目状にする（撮影　著者）

仁王像雛形（分解）　各板の矧ぎ面にも碁盤目が刻まれる（撮影　著者）

寸法、作風が微妙に違い、本来一具ではない。

しかし、構造は同じである。

頭と体は別で、頭部は一材。体部は全身を同厚の板（阿形一・二センチ、吽形一・四センチ）を左右に重ねて作り、彫刻表面には板厚と同寸の横線が墨書きされ、それらが体部を一周する。

各目盛には、下から一〜十九の番付けがある。

各板は竹釘で仮留めされ、それぞれの内面には目盛のほかに、像の輪郭に沿って適宜直線が引かれている。これは内刳りの範囲を示したもので、これを念頭に置いて実際の木寄せを行えば、必要な木材の寸法とともに、内刳りによって省略できる材木も計算できる。場合によっては、分解された雛形の各片ごとに分担制作することも可能で、作業日数の短縮にもなる。大型像の造立に、こうした雛形は大いに有効だったであろう。

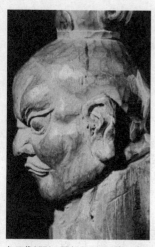

仁王像雛形の頭部　耳の前寄りに上下四つの錐点がある（撮影　著者）

仁王像雛形は、頭部では目盛りの代りに、顔の正面、側面に小さな穴がある。前節の29で述べた錐点である。

錐点は、正面では額の上、一般の仏像では髪際に相当する位置にある。ここは体部と組み合わせると三〇・五センチ、ほぼ一尺で、段数でいえば二十一段目である。両耳上の側頭部にも同じ高さに錐点があり、これらが像高を決める一つの基準点であることは間違いなかろう。次に、鼻付根、二十段目にも微かに錐点がある。これは目頭の高さに一致し、同高の点が両耳中央の耳珠の前にある。側面にはこの他に、顎、首に等間隔に錐点があり、それぞれが唇高、顎高にほぼ一致する。

では、こうした雛形が実際に使用された例があるだろうか。その微かな証拠を見つけた。

雛形の使用例

奈良県の興福寺国宝館に、大きな仁王像の頭部がある。髻を除く頭頂の高さ一・四五メートル、全身像なら優に五メートルを超す。ただ、館内には多くの名品があるため、ほとんど目立たない。しかし、これが享保二年（一七一七）の火災で焼失した興福寺南大門仁王の復興像だということを考えると、見過ごし難い。仏像彫刻の衰退した江戸時代の末期に、鎌倉彫刻に見紛うような造形がどうして可能だったのか、気になるところだ。

興福寺の享保火災後の復興は、ようやく十二年後に着手されたようだが、完成したのは南円堂と仮の中金堂だけであった。南大門は結局再建されず、その仁王像も頭部のみで、体部の制作には至らなかった。目鼻立ちは東大寺南大門仁王像を思わせるところがあり、何らかの像を模して作ったかと想像される。しかし、たとえ模刻によったとしても、江戸時代の仏師には出来すぎといえる。

よく見ると、吽形の側頭部と耳珠前に微かに錐点があった。その間隔は二三・八センチ。耳珠点と鼻付根（目頭）の高さは同高である。阿形には錐点は見えないが、彫

興福寺仁王像頭部の木寄せ構造図
（正面図）鎌倉彫刻と見紛うような優れた造形
（側面図）耳の前に上下二つの錐点が残る（雛形使用の証拠）
（側面断面図）複雑な木寄せにより材木を節約か

刻によって削り取られたものであろう。頭頂の高さはまったく同じであり、両方が同じ寸法の雛形を用いた可能性は高い。

次に、雛形から計画像高を推定してみる。像高は、仁王像の場合は額上の点とみられ、その高さは雛形の目盛で二十一段、その一目盛は、興福寺像では二三・八センチだから、像高はその二十一倍の四九九・八センチ、約十六尺になる。ところで、興福寺像の一目盛二三・八センチ（七・八五寸）は、どのように決められたのか。それは、雛形の高さが一尺だったからであろう。この一尺、三〇・三センチを二十一で割ると、一目盛は一・四四センチとなり、興福寺像に残された一目盛の寸法とほぼ一致する。興福寺像が雛形を用いて造られたことは明らかであろう。

像高はその十六倍の二三・一センチとなり、興福寺では、その十六倍の二三・一センチとなり、丈六像では、その十六倍の二三・

ところで、東大寺南大門の仁王立像は、主要部に太さ四五〜五五センチの角材が四列、各列三〜四材束ねられ、立脚外側の腰部に別材、遊脚に斜め材、背面に二〇センチの細材が多数寄せられている。

主要部の各材は寸法が微妙に違い、計算通りというわけではないが、大きく左右二ブロックに分けることはでき、背面も別構造である。雛形も同じように左右二材、背面一材の寄木造りであった可能性がある。

狂言に見る仏師

仏像は鎌倉時代を境に、造形性の点では低下し、江戸時代には円空仏や木喰仏を別にすれば、創造的な作品は残念ながら乏しい。しかし反面、民衆レベルでは、各家に仏壇を備えて小さな仏像を祀るようになり、量的にはかつてないほど繁栄した。

狂言『仏師』には、そうした時期の造仏の一面がおもしろく語られている。話はこうだ。仏像を求めて地方から京の都に来た男が、偽仏師に仏像を注文し、騙されそうになるというもの。

偽仏師は自らを安阿弥、つまり鎌倉時代の名仏師、快慶の流れを汲む「真仏師」だと偽る。そして、今は出来合いのものはなく、これから作ると一年はかかるところを、特別に明日の今時分までに作って渡すと約す。男が疑うと、自分には大勢の弟子た

がいて、皆に頭や手、足などを彫らせて持ち寄らせ、それらを自分が膠で「ひたひた
と」付ければよいからだという。一方で、偽仏師は観客に向かって、自分は楊枝一本
削ったこともないと明かしたりする。

翌日、約束通り寺の前で男と会い、いよいよ寺の裏手に置いてある仏像を見せるこ
とに。偽仏師は寺の裏に先廻りし、仮面をつけて仏像になりすます。そして、また寺
の前に戻って代金をせしめるつもりであったが、男が手直しを求めたため、また寺の
裏へ。なおも手直しのため行きつ戻りつするうち、ついに一人二役がばれてしまう。

この狂言では、実は当時の造仏状況の一面が垣間見えて興味深い。実際、江戸時代
末期、これと似たことが行われていた。

高村光雲の『光雲懐古談』に、その様子が語られている。

一尺以上の仏像を彫る大仏師と、それ以下の小仏師の区別があり、その弟子たちの
間にも、頭と体、手、足、というように役割が分かれていた。ここでは、あの分解式
の雛形が役立ったであろう。またそれ以外にも、表面の削りだけを受け持つ仏師以下
の職人もいたようだ。

仏師が注文を受けると、まず木寄師に木地を作らせる。木地は、板を寄せて体部を
作り、それに頭部を挿しただけの、いわば四角い仏像の半製品である（二三五頁図参
照）。それを木寄師は、八寸、一尺と仏像の大きさを聞いただけで、幅も奥行きも頭

の大きさも、決まり通りの寸法に無駄なく作って仏師に渡す。そこでは、あの光雲の

「仏師木寄法」のような図面が大いに役立ったであろう。

仏師が彫り終えた仏像は、次に塗師、箔師、彩色師、截金師などのもとに次々と廻され、漆箔や彩色、截金がほどこされ、仏師に戻される。同時に、光背や台座、必要に応じて持物や飾り金具も作られ、別に作られた厨子も届けられ、その中に仏像がぴったりと納まるという具合である。

こうした分業制は、平安・鎌倉時代にもあったが、江戸時代は各工程の細分化がさらに進んだ。あたかも、現代の工場でベルトコンベアーに乗せられた各部品が次々と組み立てられ一つの製品が完成するように、仏像の材料が職人の手から手へ渡され、やがて一体の完成した仏像となって戻ってくるというシステムである。

このような状況下では、平安・鎌倉時代のような芸術性豊かな仏像は望むべくもないが、それに代り、予算に応じた何段階もの仏像が大量に供給される態勢が整った。これにより、仏像は全国津々浦々の本寺、末寺、辻堂だけでなく、檀家の人々にも手の届く身近な存在となった。

錐点や仏像の比例法、雛形は、仏師間で秘かに受け継がれ、こうした仏像の量産体制を陰で支える指針となる、いわば、企業秘密のようなものであったといえよう。

おわりに

本書は二部で構成される。第一部は各時代の代表作をとりあげ、時代順に並べた。それぞれは単独の読み物の体裁をとり、造形解説となっているが、全体では各時代の様式の流れが辿れる。第二部はいくつかの仏像を例示しながら、技法の進展が把握できるようにした。造形と技法は表裏一体である。これら二つのアプローチによって仏像をより深く、多角的に理解できるであろう。

著者は、大学で教育にあたる一方で、仏像の調査研究を続け、仏像の修復にも携わってきた。また、技法研究の中で制作実験や仏像創作も試みた。したがって、仏像に関しては、研究者の立場にありつつも、軸足は作り手の側に寄っている。

幸運なことに、この四十年の間に著者はさまざまな形で仏像と関わり、得がたい出会いを果たすことができた。X線撮影やファイバースコープを用いての調査では、仏像文を発見したり、内部構造を解き明かすことができた。仏像修復の現場では、解体された像内の情報を目の当たりにした。それらは再び閉じられて見られないものもある。また、仏像写真家・小川光三氏の撮影現場に立ち会うことができたのも有難かった。

太陽光によるなど氏独特のライティングの中で、仏像は、暗い堂内で拝するのとはまた違った表情を見せ、生き生きと輝き、時に、造形の秘密を覗かせてくれた。レンズを通して仏像の内奥に迫ろうとする氏の姿勢に学び、氏との何気ない会話から造形の本質を気づかされることも少なくなかった。

実は、長年、仏像に残された、普段なら見落としてしまいそうな痕跡、たとえば奇妙な爪の形、異様にねじれた耳朶、額や口に規則的に開けられた小穴などが、解けない謎として自分の中にもやもやと棲み続けていた。それが、ふとしたきっかけで、点と点がつながり、全体の関係が整理され、さまざまな問題に納得のいく答えを見出せるようになった。それらをまとめたのが本書である。

本書を上梓するにあたり、諸先学の貴重な論考を参考にさせていただくとともに、多くの方々のご理解、ご協力を得た。出版を快諾して下さった東方出版社長の今東成人氏には特に感謝したい。原稿化に協力してくれた神谷麻理子、図解のトレースにあたった青木麿美、野々村公子、小川久美子、進藤久美子、猪飼一之の諸君にも謝意を表したい。

本書が、仏像の世界への新たな手引きとなれば幸いである。

二〇〇七年二月

文庫版おわりに

本書は、二〇〇七年に東方出版株式会社から出版された同名の書物を株式会社KADOKAWAが文庫化したものである。

著者は、東京藝術大学教授であった西村公朝先生の指導を受けながら大学や修理の現場で多くを学んだ。また、仏像写真の第一人者であった小川光三氏の助手として仏像撮影の現場に立てたことも大きかった。小川氏のライティングで浮かび上がる仏像の様々な表情から多くを読み取ることができた。それらの貴重な体験の結晶が『仏像の秘密を読む』であった。

初版以来十三年の間に、調査方法もCTスキャンやコンピューターを駆使するなど飛躍的に進展し、その結果、新たな発見もあり、新解釈も可能となった。とくに、奈良大学教授の今津節生氏（当時九州国立博物館）による阿修羅像研究プロジェクトに参加できたことで興福寺阿修羅像の秘密に迫ることができた。

また、京都芸術大学客員教授の岡田文男氏による乾漆の技法材料の究明に技法面で関われたことも大きかった。今回の改訂版では、そこで得た新知見、その他の新情報

二〇二〇年六月

も加味し、加筆した。近年、東京藝術大学大学院の保存修復技術専攻の学生たちが

次々に成果を発表しており、それらの一部も参考にさせていただいた。

また、二、三年前のこと、阿修羅像をテーマとしたシンポジウムの会場に小学三年

生の男子児童が熱心に聴講してくれたのを知り、仏像ファンの層の広さに驚かされた。

本書では、小・中学生から高齢者までの多くの仏像愛好家に理解しやすいように、文

章もより読みやすく、また文章の助けになるような図解も新たに加えた。その一方で、

内容的には若い研究者にも役立つように配慮したつもりである。

本書の作成に当たっては、旧書『仏像の秘密を読む』に注目し、文庫化を勧めて下

さったKADOKAWA編集部の中村洸太氏、また、文庫化を快諾して下さった東方

出版株式会社の今東成人氏に感謝したい。主な写真については、前回同様、株式会社

飛鳥園のご高配を得た。新たな図解のトレースは成瀬磨美、山﨑泰生、山﨑結翔の諸

君の協力による。多くの皆さんに、改めて深く謝意を表したい。

本書は『仏像の秘密を読む』(東方出版、二〇〇七年)を加筆・修正のうえ、文庫化したものです。

仏像の秘密を読む

山崎隆之

令和2年 6月25日 初版発行
令和6年 5月30日 4版発行

発行者●山下直久

発行●株式会社KADOKAWA
〒102-8177 東京都千代田区富士見2-13-3
電話 0570-002-301(ナビダイヤル)

角川文庫 22226

印刷所●株式会社KADOKAWA
製本所●株式会社KADOKAWA

表紙画●和田三造

●お問い合わせ
https://www.kadokawa.co.jp/ (「お問い合わせ」へお進みください)
※内容によっては、お答えできない場合があります。
※サポートは日本国内のみとさせていただきます。
※Japanese text only

角川文庫発刊に際して

角川源義

第二次世界大戦の敗北は、軍事力の敗北であった以上に、私たちの若い文化力の敗退であった。私たちの文化が戦争に対して如何に無力であり、単なるあだ花に過ぎなかったかを、私たちは身を以て体験し痛感した。西洋近代文化の摂取にとって、明治以後八十年の歳月は決して短かすぎたとは言えない。にもかかわらず、近代文化の伝統を確立し、自由な批判と柔軟な良識に富む文化層として自らを形成することに私たちは失敗して来た。そしてこれは、各層への文化の普及滲透を任務とする出版人の責任でもあった。

一九四五年以来、私たちは再び振出しに戻り、第一歩から踏み出すことを余儀なくされた。これは大きな不幸ではあるが、反面、これまでの混沌・未熟・歪曲の中にあった我が国の文化に秩序と確たる基礎を齎らすためには絶好の機会でもある。角川書店は、このような祖国の文化的危機にあたり、微力をも顧みず再建の礎石たるべき抱負と決意とをもって出発したが、ここに創立以来の念願を果すべく角川文庫を発刊する。これまで刊行されたあらゆる全集叢書文庫類の長所と短所とを検討し、古今東西の不朽の典籍を、良心的編集のもとに、廉価に、そして書架にふさわしい美本として、多くのひとびとに提供しようとする。しかし私たちは徒らに百科全書的な知識のジレッタントを作ることを目的とせず、あくまで祖国の文化に秩序と再建への道を示し、この文庫を角川書店の栄ある事業として、今後永久に継続発展せしめ、学芸と教養との殿堂として大成せんことを期したい。多くの読書子の愛情ある忠言と支持とによって、この希望と抱負とを完遂せしめられんことを願う。

一九四九年五月三日

知っておきたい 仏像の見方	瓜生 中	仏像は美術品ではなく、信仰の対象として仏師により造られてきた。それぞれの仏像が生まれた背景、身体の特徴、台座、持ち物の意味、そして仏がもたらす救いとは何か。仏像の世界観が一問一答でよくわかる！
白描画でわかる仏像百科	香取良夫	釈迦如来、弥勒菩薩、弁財天──。仏や諸尊の数々を300点超の細密画で徹底紹介。仏像の形式別に分かりやすくジャンル分けし、見開き毎に図像と解説を収録。眺めるだけでも楽しい文庫オリジナルの入門百科。
ブッダが考えたこと 仏教のはじまりを読む	宮元啓一	仏教の開祖ゴータマは「真理」として何を悟り、〈ブッダ＝目覚めた人〉となりえたのか。そして最初期の仏教はいかに生まれたのか。従来の仏教学が見落としてきた、その哲学的独創性へと分け入る刺激的な論考。
わかる仏教史	宮元啓一	上座部か大乗か、出家か在家か、実在論か唯名論か、顕教か密教か──。ひとくちに仏教といっても、その内実はさまざま。インドから中国、日本へ、国と時代を超えて展開する歴史を徹底整理した仏教入門。
仏教語源散策	編著／中村 元	上品・下品、卍字、供養、卒都婆、舎利、茶毘などの仏教語から、我慢、人間、馬鹿、利益、出世など意外な日常語まで。生活や思考、感情の深層に語源から分け入ることで、豊かな仏教的世界観が見えてくる。

角川ソフィア文庫ベストセラー

続　仏教語源散策　編著／中村　元

愚痴、律儀、以心伝心──。身近な日本語であっても、仏典や教義にその語源を求めるとき、仏教語の大海へとたどりつく。大乗、真言、そして禅まで、身近なことばの奥深さに触れる仏教入門、好評続篇。

仏教経典散策　編著／中村　元

仏教の膨大な経典を、どこからどう読めば、その本質を探りあてられるのか。17の主要経典を取り上げ、読み、味わい、人生に取り入れるためのエッセンスを解き明かす。第一人者らが誘う仏教世界への道案内。

ブッダ伝　生涯と思想　中村　元

煩悩を滅する道をみずから歩み、人々に教え諭したブッダ。出家、悟り、初の説法など生涯の画期となった出来事をたどり、人はいかに生きるべきかを深い慈悲とともに説いたブッダの心を、忠実、平易に伝える。

仏教の大意　鈴木大拙

昭和天皇・皇后両陛下に行った講義を基に、キリスト教的概念や華厳仏教など独自の視点を交え、困難な時代を生きる実践学としての仏教、霊性論の本質を説く。『日本的霊性』と対をなす名著。解説・若松英輔

正法眼蔵入門　頼住光子

固定化された自己を手放せ。そのとき私は悟り、世界が目覚める。それこそが『有時』、生きてある時の経験なのだ。『正法眼蔵』全八七巻の核心を、存在・認識・言語という哲学的視点から鮮やかに読み解く。

角川ソフィア文庫ベストセラー

仏のさとりの世界とそこにいたる道を説き示す華厳経。現代の先端科学も注目する華厳の思想は、東洋の世界観の本質を示している。その成り立ちと教えを日本人との深い関わりから説き起こす入門書の決定版。

空海の伝えた密教の教えを視覚的に表現する曼荼羅。大画面にひしめきあう一八〇〇体の仏と荘厳の色彩には、いかなる真理が刻み込まれているのか。豊富な図版と絵解きから、仏の世界観を体感できる決定版。

独特の禅画で国際的な注目を集める江戸時代の名僧、白隠。その絵筆には、観る者を引き込む巧みな仕掛けと、言葉に表せない禅の真理が込められている。作品図版の分析から時空を超えた叡智をよみとく決定版。

日本仏教千年の礎を築いた最澄と、力強い思考から密教の世界観を樹立した空海。アニミズムや山岳信仰の豊穣をとりこみ、インドや中国とも異なる「日本型仏教」を創造した二人の巨人。その思想と生涯に迫る。

大乗仏教の真髄を二六二字に凝縮した『般若心経』。その理解には仏教学の知識を欠くことができない。空とは、自己とは、そして真に自由な境地とは？ 経文を味わい、生きる智慧を浮かび上がらせる仏教入門。

サンスクリット版縮訳

法華経

現代語訳

訳・解説／植木雅俊

法華経研究の第一人者によるサンスクリット原典からの精緻な訳、最新研究をふまえた詳細な解説と注を章ごとに収録した。全27章のストーリー展開をスムーズに現代語訳で読める法華経入門の決定版。

サンスクリット版全訳

維摩経

現代語訳

訳・解説／植木雅俊

初期大乗仏典の代表的傑作で、戯曲的展開の面白さで親しまれてきた維摩経を、二〇世紀末に発見されたサンスクリット原典に依拠して全訳＆徹底解説。もっとも読みやすい、維摩経入門の決定版！

現代坐禅講義

只管打坐への道

藤田一照

坐禅とはなにか。道元禅師の言葉を引用しながら、わかりやすくその心を解説。さらに骨格や身体のしくみから坐禅の方法を詳説し、あらゆる疑問を解決に導く。坐禅に興味があるすべての人の必読書。

ジャータカ

仏陀の前世の物語

松本照敬

インドの説話集、ジャータカ。自己犠牲や忍耐を強いられた人物が、やがて輪廻転生してゴータマ・ブッダになったのだと説く独特の物語は日本文化にも大きな影響を与えた。そのエッセンスを平易に解き明かす。

知っておきたい日本の仏教

武光誠

いろいろな宗派の成り立ちや教え、仏像の見方、寺の造りと僧侶の仕事、仏事の意味など、日本の仏教の基本の「き」をわかりやすく解説。日頃、耳にし目にする仏教関連のことがらを知るためのミニ百科決定版。